致演員

麥可‧契訶夫

論表演技巧

To the Actor

On the Technique of Acting

國家圖書館出版品預行編目資料

致演員：麥可‧契訶夫論表演技巧／
　麥可‧契訶夫（Michael Chekhov）著；白斐嵐譯.
　－－－版－－台北市：書林，2018. 12
　　　面；公分　－－（愛說戲；27）
　　譯自：To the Actor: On the Technique of Acting
　　ISBN 978-957-445-822-6（平裝）

　　1. 演技　2. 表演藝術

981.5　　　　　　　　　　　　　　　　　107019096

愛說戲 27

致演員：麥可‧契訶夫論表演技巧
To the Actor: On the Technique of Acting

作　　　者	麥可‧契訶夫 Michael Chekhov	
譯　　　者	白斐嵐	
審　　　校	程鈺婷	
編　　　輯	劉純瑀	
出　版　者	書林出版有限公司	
	100台北市羅斯福路四段 60 號 3 樓	
	Tel (02) 2368-4938‧2365-8617　Fax (02) 2368-8929‧2363-6630	
台北書林書店	106台北市新生南路三段 88 號 2 樓之 5　Tel (02) 2365-8617	
學校業務部	Tel (02) 2368-7226‧(04) 2376-3799‧(07) 229-0300	
經銷業務部	Tel (02) 2368-4938	
發　行　人	蘇正隆	
郵　　　撥	15743873‧書林出版有限公司	
網　　　址	http://www.bookman.com.tw	
經 銷 代 理	紅螞蟻圖書有限公司	
	台北市內湖區舊宗路二段 121 巷 19 號	
	電話 02-27953656 (代表號)　傳真 02-27954100	
登　記　證	局版臺業字第一八三一號	
出 版 日 期	2018 年 12 月一版初刷‧2019 年 11 月二刷	
定　　　價	300元	
I　S　B　N	978-957-445-822-6	

本書由 台北市文化局、 國藝會 補助出版
　　　　　　　　　　　NCAF

To the Actor: On the Technique of Acting, 2nd edition
By Michael Chekhov / 9780415258760
Copyright © 2002 by Routledge
Authorized translation from English language edition published by Routledge,
an member of Taylor & Francis Group.
All Rights Reserved.

To the Actor — 致演員

On the Technique of Acting —

麥可‧契訶夫
論表演技巧

麥可‧契訶夫 Michael Chekhov 著

白斐嵐 譯　程鈺婷 審校

目錄

作為麥可‧契訶夫最後一位仍在世的學生，我見證了這位極具代表性的演員、導演、老師的遺產在全球發揚光大，契訶夫表演方法的實踐者程鈺婷也是推手之一。程鈺婷親身體驗過契訶夫獨特的身心合一訓練，也促成了這本著作的翻譯。台灣的藝術家相當幸運，能夠讀到《致演員：麥可‧契訶夫論表演技巧》的全新譯本，這本書將喚醒並引導演員找到屬於他／她自己的「個人創作特性」。

喬安娜‧梅林（Joanna Merlin）
麥可‧契訶夫協會創辦人暨會長

名人推薦（按姓氏筆畫排列）

徐堰鈴（劇場天后）

作者說明對於演員在表演工作中，其心理動作的豐富描繪和身體如何交感演練，且有經驗有步驟地引導著想像與意志，揭示了表演中我們最在乎的一些幻化的秘密。如果你正在實際執行舞台表演與導演的創造，這是本非常棒的手邊書，它很親切很開放也值得讓人持續探究，因它闡述的乃忠於生命的活力。

※

梅若穎（實力派劇場演員／表演人氣教師）

認識麥可・契訶夫體系，剛好是在我人生低潮、表演遇上瓶頸時期。這套表演方法不但讓我的「演員」工作重新喚醒感受、湧現想像力，就像對靈感大喊「芝麻開門」一樣，更讓「生活」有了不同的變化。我一直在推廣大眾都可以學習表演，透過本書的引導，或許每一個人都可以找到自己人生的靈感。

※

黃建業（北藝大戲劇系教授）

安東・契訶夫的外甥，史丹尼斯拉夫斯基稱讚他為最優秀的學生——麥可・契訶夫無疑是表演體系發展中的重要步伐。史氏的寫實自然風格，在他「心理動作」的開發中，增加了動能和表現性，現今已是國際上影響深遠而又極重要的表演系統。

可喜的是其代表作《致演員》終於出現中文譯本。應是進階表演者的尚佳經典。

鍾明德（北藝大戲劇系教授）

身體行動方法（Method of Physical Actions，簡稱MPA）是個經過再三試驗和證明成功的創作方法：史坦尼斯拉夫斯基在晚年發現了這個由身體行動出發的表演方法，改寫了他的「體系」。葛羅托夫斯基利用MPA完成了他的劇場大業，同時超越了劇場。如果你熱愛劇場，而且還不想那麼快就穿越劇場，那麼「契訶夫技巧」會是個很扎實的、完整的、透徹的演員訓練方法。這是一本很平易近人的入門書，從中我們可以瞥見史坦尼、契訶夫師徒亙古閃亮的身體行動智慧。大推。

※

謝盈萱（金馬影后／台北電影節最佳女主角）

Michael Chekhov的表演探索是無窮盡的，透過這本書帶領的練習，把表演者的「本能」結合「技術」，心法加上工法的揉合，會是演員一生都受用不盡的工具。

※

魏雋展（三缺一劇團藝術總監）

這本書讓你遠離過度理性的分析，開啟你感官的想像力，邀請你走出慣性的房間，去做一場真正的旅行與探險，此外還提供了實際的練習方法，無疑是最佳的演員必備工具書！

推薦序

更高層次表演的自我提升

耿一偉

國立臺北藝術大學、國立臺灣藝術大學戲劇系

　　幾年前我買過麥可・契訶夫的教學DVD，當時我沒看出來這些練習有什麼特殊之處，直到讀了《致演員：麥可・契訶夫論表演技巧》這本書，才知道我錯過了什麼。現代演技之所以有別於古代，在於表演不是外在動作的模仿，而是內在靈魂的擴張。我相信麥可・契訶夫會同意我的說法。在《致演員》書中，他好幾次引用人智學與華德福教育的創始人魯道夫・史坦納（Rudolf Steiner）的話語，就知道他帶有某種神秘主義的傾向。但這種相信藝術家直覺與想像力妙用的神秘主義，卻又被另外一套學說，也就是史坦尼斯拉夫斯基（Konstantin Stanislavski）體系所平衡。史坦尼斯拉夫斯基之所以被視為現代演技的奠基者，在於他結合對當時心理學的應用，將排練過程的實證結果，在《演員的自我修養》等著作中加以論述詮釋。

　　作為史坦尼斯拉夫斯基的得意弟子，契訶夫繼承了史氏指引的大方向。但我們可以說，契訶夫透過了心理動作這個方法，找到一個能夠平衡史氏早期著重心理體驗與晚期強調肢體取向的中間點。

　　千禧年之後，契訶夫的表演體系開始有復興的跡象。比如知名學術出版社羅德里奇（Routledge）於2003年發行了一套表演實踐家（Routledge Performance Practitioners）的叢書，從羅伯・威爾森、布萊希特到碧娜・鮑許等22位二十世紀表演藝術大師，用淺

顯易懂的方式，介紹其藝術理念與創作手法。在演技訓練領域，只收錄了史坦尼斯拉夫斯基、葛羅托斯基（Jerzy Grotowski）、賈克・樂寇（Jacques Lecoq）、尤金諾・芭芭（Eugeino Barba）與麥可・契訶夫等五位，足見契訶夫受重視的程度。這也顯示了他的表演體系的獨創性，不能完全歸在史坦尼斯拉夫斯基的系統底下。

我買的DVD《麥可・契訶夫技巧大師班》（*Master Classes in the Michael Chekhov Technique*）是2007年發行。2017年又有兩本新書出版——《麥可・契訶夫論文選》（*The Routledge Companion to Michael Chekhov*）與《麥可・契訶夫導演技巧》（*Directing with the Michael Chekhov Technique*）；前者收集了全球學者對契訶夫遺產的多樣化研究，後者則將他的戲劇應用又往前推進一步（但我們在本書各處都能讀到他對導演技巧的完整構想，特別是第八章〈演出結構〉）。

當然，《致演員》絕大部分是關於演技訓練，如同史坦尼斯拉夫斯基，他的體系也在後輩傳人的努力下，不斷更新並獲取新活力。台拉維夫大學戲劇系教授大衛・辛德爾（David Zinder）呼應契訶夫體系而發展的《身體聲音想像：意象訓練法與契訶夫技巧》（*Body Voice Imagination: Image Work Training and the Chekhov Technique*），大受國際好評歡迎，英文本已出到第二版（2009）。

國立臺北藝術大學戲劇系的程鈺婷老師，近年來在教學上積極推動麥可・契訶夫表演體系，並邀請麥可・契訶夫歐洲協會（MCE）的正統師資來台帶領工作坊。現在她又促成《致演員》中譯本出版，彌補了長期以來表演藝術界對契訶夫的理解空缺。

「但要靠誰來昇華蛻變心理層面的豐富寶藏呢？答案是更高層次的『我』——是那獨特存在造就了我們某些人成為藝術家。」麥可・契訶夫說道。

《致演員》就是關於演員更高層次的自我提升。

推薦序

表演中的轉化——
20世紀與21世紀的麥可‧契訶夫

烏瑞希‧梅耶—霍許（Ulrich Meyer-Horsch）

麥可‧契訶夫歐洲協會與漢堡契訶夫國際學院藝術總監

　　所有真正的藝術家，特別是才華洋溢的舞台創作者，內心往往無意識深植著想要轉化的欲望。

　　在這段短短的引言中，麥可‧契訶夫傳達了自身表演方法的本質。無論在舞台上或攝影機前，演員都有一股想在戲中轉化的熱情，並受其驅策，渴望克服自身的限制與日常生活中的自己。我們使其他人相信我們就是理查三世或米蒂亞，完全投入角色內在與外在的生活之中，這灌注給我們頑皮的快感——因為大家都知道這「只」是場遊戲。為了追求這種轉化的熱情，演員準備好付出一切，並願意做出最大犧牲。

　　從今日的角度來看，契訶夫確實能被視為二十世紀最偉大的表演老師之一。

　　他在俄國的時期（1891-1928），眾人讚賞他是一個具有高度原創性的獨特演員。他的舞台功夫以不可思議的從容、獨特與無邊的想像力奪得眾人的心；而他在舞台上的表演則體現了內在經驗與外在形樣的完美整合。

　　談到這位年輕演員時，契訶夫的老師與導演——康士坦丁‧史坦尼斯拉夫斯基（Konstantin Stanislavsky）曾說：「如果你想看

到我的體系（System）最好的展現，今晚就去看麥可‧契訶夫吧。」他要演出他叔叔（安東‧契訶夫〔Anton Chekhov〕）的幾齣獨幕劇。」契訶夫對史坦尼斯拉夫斯基與他的學生梅耶荷德（Vsevolod Meyerhold，後來成為其對手）一直抱持很高的敬意，也與史氏另一位學生瓦赫坦哥夫（Evgeny Vakhtangov）是好友，這段友誼一直持續到瓦赫坦哥夫於 1922 年英年早逝為止。

然而，史達林政權的壓迫越來越強，迫使契訶夫在 1928 年離開俄國，展開流亡的生活。接下來的十一年，他在柏林、維也納、巴黎、里加（拉脫維亞）和其他波羅的海國家工作過；1936 年他在英國安頓下來，在德文郡（Devonshire）的達汀頓廳（Dartington Hall）成立契訶夫劇場工作室（Chekhov Theatre Studio）。

1929 年，史坦尼斯拉夫斯基與契訶夫在柏林一間咖啡館進行了一次極具紀念意義的對話；當時契訶夫是馬克斯‧萊因哈特（Max Reinhardt）旗下的演員。這兩位藝術家花了八小時——「從晚上九點到早上五點」——談論兩人表演的藝術與方法。兩人有贊同彼此的時候，也有清楚的分歧，尤其是談到個人情感如何幫助戲劇表現這個基本問題時。

史氏的「情感記憶」（affective memory）方法強調，演員能透過專注於個人經驗，為台上角色創造真實情感（1950 年代，李‧史特拉斯堡〔Lee Strasberg〕在美國提倡了這個表演方法的簡化版）。契訶夫則反論：「真正有創造力的情感是透過『想像』而來，亦即精神上的探索、創造與想像。我認為，演員越少運用個人經驗去創造角色就越有創造力，並且反用新鮮的直覺洗去所有個人的情感。透過在下意識深處重塑個人體驗，他的靈魂同時遺忘又創造個人的經驗，藉著這種蛻變的技巧，將之轉化為藝術。」

另一個問題則進一步探究了演員想像並將角色視覺化時，應該做到什麼程度或該用什麼方法？史氏堅持演員必須把自己置入角色中，因此能在另一個人身上看見自己。契訶夫則選擇相反的路徑：

演員要能夠忘記自己，從周圍的世界裡創造角色。在他的想像中，演員要能夠全面地觀察角色、向角色提問，而非對演員自己。這時，演員將感受角色所感受的、思考角色所思考的、想要角色所想要的。「他的情感現在很純粹，而且經過轉化（打嗝！）」，不會表現出演員個人的情感反應，而是全然屬於角色的情感。「在想像中看見奧塞羅形象所激發出神秘、有創意的情緒，我們稱之為演員內在的靈感。」對契訶夫來說，這是種精神上的蛻變，也是從個人的「我是」跨向超越個人的「你」的方式。

　　這段在柏林的對談是兩位傑出劇場藝術家的最後一次談話，經常有人引用，通常是為了區分契訶夫與史氏的不同。然而，儘管兩人有許多相異之處，我們仍不能忽略史氏與契訶夫一生都維持著親密的友誼，也非常欣賞彼此的作品。史氏與梅耶荷德都曾嘗試說服契訶夫回到蘇聯，契訶夫拒絕了，不過還是與自己的根源有緊密聯繫。史氏在晚年發展出的「行動分析法」（active analysis）與「身體行動方法」（method of physical actions），與契訶夫這位傑出弟子的表演技巧有顯著的相似之處。

　　想像的力量是契訶夫表演技巧的核心，但是在史氏表演方法中也扮演著重要的角色。契訶夫持續地探索，找到了新的工具如「想像的身體」（imaginative body）、「想像的中心」（imaginative centres）、「氛圍」（atmosphere），以及最重要的「心理動作」（psychological gesture）。這些工具都是為了打開演員的想像，並發展他的個人創作特性。

　　契訶夫相信內在意象（inner image）的獨立存在性。如果演員相信這些意象，就能打開一個遠遠超越個人經驗與自身存在的世界。「想像的世界有時會傳送給我們一些畫面，相形之下，我們所有人的靈魂都顯得渺小且毫無天賦。」對想像世界的信任，很容易在徹底電子化的媒體世界中流失。即刻的第一手感官體驗迅速地被二、三手的畫面取代，因此阻擋了通向靈感的道路。今日年輕一代

的演員需要暢行無阻的管道進入無法言說、下意識的世界，契訶夫的表演方法便以直接、具體的訓練提供了這樣一條道路。

1939年，契訶夫必須第二次移居國外，這次他到了美國，而且於康乃迪克州的里奇菲爾德再度設立了工作室，許多知名演員都出身於此。他自己的劇團——契訶夫演員劇團——也在美國巡演。他的晚年在好萊塢度過，1955年去世。

有些他教過的學生開設了工作室，或以個人的身份傳承他的表演方法（如碧翠絲・史翠〔Beatrice Straight〕與赫德・哈特菲爾〔Hurd Hatfield〕）。雖然在蘇聯的紀錄上他是個「不受歡迎的人物」，不過那裡的人從未忘記他，他留給後世的遺產則是在私底下繼續流傳。瑪麗亞・內貝爾（Maria Knebel）也是其中一位傳承者。此外，契訶夫的學生和密切合作的伙伴如吉歐潔特・邦納（Georgette Boner），也在西歐延續這套表演法。

1992年，冷戰結束後不久，在柏林舉行了一場會議，將俄羅斯、西歐及美國的三個契訶夫大家庭（當時的規模其實還算小）集合起來，所有人一起認真投入地工作，熱情地互相辯論、甚至爭吵。經過幾年這樣的相互往來，大家最終還是分道揚鑣，畢竟他們的藝術風格、政治經驗與需求都太不相同了。然而近幾年來，這些分歧似乎終於化解了。麥可・契訶夫的表演技巧獲得了新的、廣泛的注目，並且聯繫起不同國家的人。

麥可・契訶夫協會（The Michael Chekhov Association，簡稱MICHA）1999年在美國成立，主要由他最後幾位仍然活躍的學生 —— 喬安娜・梅林（Joanna Merlin）、瑪拉・鮑爾斯（Mala Powers）、傑克・寇文（Jack Colvin）與荻爾芮・赫斯特・杜－普雷（Deidre Hurst du Prey）——與國際社群分享他們的經驗。在歐洲，許多個人的、長期運作的單位於2008年組成麥可・契訶夫歐洲協會（Michael Chekhov Europe e.V.，簡稱MCE），現今在約二十個不同國家運作，而新的相關組織也不斷出現。MCE與MICHA透

過積極的交流彼此聯繫，其中也包括俄羅斯的成員。我想在此向大家介紹幾位重要的成員：美國的泰德‧普伊（Ted Pugh）、芬恩‧史隆（Fern Sloan）與列納德‧沛替（Lenard Petit）、英國的莎拉‧肯恩（Sarah Kane）、以色列的大衛‧辛德（David Zinder）、德國的約布斯特‧朗漢斯（Jobst Langhans）與烏瑞希‧梅耶－霍許（Ulrich Meyer-Horsch）、俄羅斯的斯拉閣‧寇克林（Slava Kokorin）；芬蘭的阿薩‧薩維森（Asa Salvesen）；丹麥的耶斯博‧米契爾森（Jesper Michelsen）；以及克羅埃西亞的蘇珊娜‧尼可里奇（Suzana Nikolic）。

　　如今麥可‧契訶夫的相關組織與工作室已經遍及全世界，透過MCE與MICHA的課程，也培養出許多新一代的契訶夫表演教師與實踐者。2018年在克羅埃西亞舉辦的全球大會，讓來自歐洲、俄羅斯、土耳其、中東、巴西、烏拉圭、美國、加拿大、澳洲、台灣與日本的教師齊聚一堂，契訶夫的基本概念「整體感」（Feeling of the Whole）滋養著這個全球網絡。到了21世紀，我們必須再次提問：「演員就是劇場」這句話的意義，並且找到新的、適切的表演方法；而「想像」與「轉化」依舊是這個全球聚會研討的關鍵字。

　　我在2014年受Kim與台北藝術大學之邀，第一次來到台灣帶領工作坊，接下來的幾年也多次來台灣持續這項工作。我很榮幸能與許多熱情的演員與舞者一同度過幾個月的密集訓練，排演過安東‧契訶夫與布萊希特（Bertolt Brecht）的劇作，以及張愛玲的小說《傾城之戀》與李安《飲食男女》的電影劇本。

　　麥可‧契訶夫表演技巧在這裡受到極大的關注，眾人也用開放的心接納了這個表演技巧，一個生氣蓬勃的劇場與影視藝術家網絡也開始在台灣成型。我特別想要感謝Kim與她的劇團台北劇場實驗室（TTL），還有我的演員伙伴：Fa、謝盈萱、梅若穎、魏雋展、彭若萱、曾歆雁，以及我的好友鍾明德教授（台北藝術大學）和廖菀喻小姐（高雄衛武營國家藝術文化中心）。2016年起，台北劇場實驗室與MCE合作舉辦為期三年的麥可‧契訶夫表演學程，課程

內容採用MCE的訓練課程，更進一步的合作計畫也正在規劃中。
Kim現在也以她自己出色的方式，將契訶夫表演技巧傳授給學生。
我們也已和日本、韓國、中國與新加坡的工作室展開聯繫，期望能
在東亞建立起網絡與組織。

　　《致演員：麥可・契訶夫論表演技巧》是契訶夫的主要著作，
如今將有中文版問世。我誠摯地感謝譯者白斐嵐提供了優美的譯
文，並再次地感謝Kim提議、主持了這項翻譯計畫，甚至負起校對
的工作。這本書將讓演員能更獨立地找到通往契訶夫表演技巧的途
徑，得到第一手體驗，並在舞台上呈現出來。我很期待。

　　　　　　　　　　　　　　　　　　　　　　　　2018年9月

譯序

表演作為一種技藝

白斐嵐

　　在翻譯這本書時，麥可・契訶夫的文字最讓我印象深刻的是，他總是一再運用繪畫、雕刻、音樂之比喻，說明表演如何作為一種「技藝」。對於從小在鋼琴上彈著拜爾、徹爾尼長大的我來說，這樣的比喻格外熟悉。如果每項藝術都有自己的技巧方法，那麼表演呢？從書中我幾乎可以感受到（或許是我個人的揣測），在過往契訶夫的年代，人們推崇的是「天生」才華洋溢的演員，接著螢幕時代來到，俊男美女的長相似乎又取代了「演技」本身。我們談論著誰的演技好，誰在舞台上就是那麼有存在感，然而我們又是憑藉著什麼標準來判斷？還是我們也只是主觀的自由心證而已呢？或許這正是契訶夫的焦慮，想藉此告訴演員「才華與靈感並不可靠」。而即使一套表演方法無法保證讓所有學習者都成為名演員，卻可以藉著練習，讓我們比過去的自己更好（就像每個彈著音階與徹爾尼的鋼琴學生一樣）。這正是所謂的「技巧方法」，一套客觀、有系統的遵循原則，讓我們得以藉著原則，比過去的自己更好。

　　與契訶夫文字朝夕相處數月的另一個感觸，是他字裡行間浮現的鮮明畫面，還有他總是不厭其煩地和想像的讀者對話，用各種直白卻生動細膩的話語，來解釋他那深刻又充滿能量的表演體系。如果說文字能透露寫字者的性格，那麼我幾乎可以篤定契訶夫必定像他筆下所形容的好演員那樣──保持感官敏銳，隨時關注周遭任何微妙的細節，且永遠將自己準備好去面對那「想像的觀眾」。而這

絕非規範教條而已，而是經過長久的內化後，成為藝術家本身最真切的生活實踐。

於是，我想以契訶夫的這段話作為收尾：「在現在這個年代，生活的思想與欲望變得越發功利且無趣，眼下看重的竟只剩下便利性與標準化。在這樣的時代，人性似乎忘記了要更有文化，是需要各種看不見的力量與特質來實踐生命，特別是實踐藝術。」那些看不見的，串起了生命與藝術、劇場與外面的世界 —— 我想這正是「人生如戲，戲如人生」的真正意義。

＊特別感激參與此次譯書計畫的夥伴——在台灣實踐麥可‧契訶夫表演方法多年的程鈺婷，以她的經驗與實踐，將契訶夫的方法轉譯為與台灣表演脈絡相通的詞彙，以及書林出版社與編輯劉純瑀的專業協助；也感謝在譯書過程中協助查閱資料、討論名詞的劇場師長與友人，恕我無法一一點名，是你們的協助讓此書中譯版得以順利完成。

導讀

跨越時空的藝術理想與堅持

程鈺婷（Kim Chen）
台北劇場實驗室藝術總監

　　每次閱讀這本書，總會有股衝動想不停地劃重點，感覺麥可‧
契訶夫透過這些精闢的見解與理論，隔著時空對我們這些演員精神
喊話——他理解我們的不安與痛苦，與我們並肩站著，對整個環境
現況同仇敵愾地提出意見。但為什麼這本在1942年就已經寫好的
表演書，到二十一世紀的今天還是能激起我們的強大共鳴？

　　這套有系統的表演方法在他晚年開始完整成形後，他卻總是堅
持自己並沒有「創造」一套表演方法，他只是觀察、研究自己與其
他富有創造力的藝術家，在「靈感造訪」的當下到底存在著哪些元
素與特質，然後他再想辦法將這些狀態機制發展成練習，以提供演
員更快進入角色的方法。這樣科學理性的頭腦是來自於莫斯科藝術
劇院的訓練與薰陶，但這樣謙遜的身段則來自終其一生無數次的逃
亡，面臨各種困境，依舊不放棄創造表演藝術更理想的未來。他自
始至終都主張演員不該侷限於自身的生命經驗，而應透過身心合一
的技巧，盡情發揮自我想像力的潛能，創造超越日常的存在。表演
是他這一生的摯愛，也是一生的使命，他認為表演應該能夠讓精神
生活變得愉快，若能在這些信念下培養演員，不僅可以提升表演藝
術的境界，也能對整個社會或世界有好的影響——他相信「演員」
會是決定未來劇場的關鍵。

　　契訶夫是二十世紀最偉大的演員與表演老師之一，但這份偉大

不是來自於他超凡的天份，而是來自他對表演藝術的真心、對全人類的關懷，以及對「未來」的期待。唯有真正堅強且偉大的靈魂，才能在亂世中保有如此宏觀的格局與動人的初衷，讓這一切的真心、關懷與期待，不因大起大落、顛沛流離的一生而有所折損。他戲劇性的一生造就了史詩級的浪漫，並於本書中堅持這樣的浪漫，讓所有了解他過去的人更加珍惜現在他所留下的，並將感動延續至未來。

　　1891年，契訶夫出生於藝文薈萃的俄羅斯聖彼得堡。幼年的他非常喜愛這個充滿美術、芭蕾、戲劇、文學與建築的城市。蓬勃的藝術環境讓他超乎常人的想像力很快就開始啟動，從小在家中便開始在母親和保姆面前扮演腦海中的各種有趣想像。他可以隨手抓起一件面前的衣服，披到身上，瞬間就感覺到一個新的角色出現，然後開始即興，無論是悲情還是喜劇人物，永遠都可以讓他的保姆笑到人仰馬翻。但他父親各種失序的精神狀態卻讓他在六、七歲的年紀便處在慣性焦慮中，極度的敏感成為他日後精神失調的種子。

　　表演是他逃離現實的抒發，也是他的熱情所在。十六歲考進聖彼得堡的蘇若瑞戲劇學校（Suvorin Theatre School）；十八歲就在沙皇尼古拉二世面前扮演托爾斯泰筆下《沙皇費爾多》的主角受到讚賞；十九歲加入馬利劇團（Maly Theater Company），開始至不同省份巡演。他享受著在各式不同觀眾前表演的同時，創造角色的奇異能力也開始受到各界注目。雖然他有名的劇作家叔父安東・契訶夫在他13歲生日之前就過世了，但嬸嬸奧爾嘉（Olga Knipper-Chekhova）依舊是莫斯科藝術劇院（MAT）的名伶。小契訶夫這些年的表現嬸嬸都看在眼裡，於是便在1911年MAT巡演到聖彼得堡時，安排了一個讓契訶夫與史坦尼斯拉夫斯基面試的機會。儘管契訶夫回憶他在那個當下有多麼緊張，但史氏看完他準備的兩段獨白後，當場就恭喜他成為MAT的一員。

　　一進入MAT，契訶夫立刻加入史氏甫創立的表演方法研究單

位第一工作室（First Studio），並開始演出一些小角色。但他所扮演的小角色卻因為超凡的能量與原創性太過吸睛，讓觀眾無法跟著主角走，注意力全都集中在契訶夫的角色身上。於是，沒多久他便開始負責演出越來越重要的角色，其中《爐邊蟋蟀》（*The Cricket on the Hearth*）裡溫柔怕事的玩具工匠蓋樂伯（Caleb）得到史氏讚不絕口的肯定。契訶夫在MAT的表演能力受到越來越多人的讚賞，但是他在研究表演方法上與史氏產生了分歧。當時史氏熱衷研究情緒記憶的開發，契訶夫卻發現自己的內在開始排斥這種表演技巧。他認為演員使用情緒記憶不僅會對心理造成傷害，而且也會把表演侷限在自我的格局裡。一直以來，他都是以想像力為創造角色的主要工具，於是他開始深究自身技巧的科學性。當他在《第十二夜》創造出令眾人為之瘋狂的馬福里奧（Malvolio），他想像自己的角色是「陷在一個令人畏懼的性慾沼澤裡」；在史特林堡的《艾瑞克十四世》（*Erik the XIV*）扮演瘋狂國王時，則想像自己是一隻「折翼的鷹」。在MAT的十六年間，他創造了無數令人難以忘懷的角色，透過這些經驗，他越加地確定「想像力」與「角色塑造」會是他技巧的主要基礎，逐漸開發出一種有別於恩師史氏的表演理論。

隨著高漲的名氣，契訶夫開始覺得自己越來越孤單，而陷入革命的莫斯科街頭也讓他的精神狀態變得脆弱，童年時期就有的焦慮症越來越嚴重。他開始酗酒，在腦袋裡和自己的思緒辯論。越來越強的寂寞感讓他決定要結婚，但娶了奧爾嘉（Olga Knipper）之後，情況並沒有好轉，他開始有幻聽與幻覺的現象。妻子奧爾嘉想要幫助他，卻讓他陷入更深的混亂與情緒中。史氏派了心理醫生前往看診，被契訶夫拒絕，他把自己關在家中不敢出門，就這樣超過一年沒有任何演出。

無能為力的奧爾嘉決定帶著剛出生的女兒艾妲（Ada）離開他，搬去德國，他母親沒多久也病逝。一連串的打擊讓契訶夫試

著振作起來。他開始接受催眠治療，研究瑜伽，嘗試把身心的掌控力找回來。有一天，他在書店發現魯道夫・史坦納所寫的《更高世界的知識及其取得方式》（*Knowledge of Higher Worlds and Its Attainment*），他對表演與對世界的觀點至此完全翻轉；接下來的幾年他繼續研讀史坦納其他關於人智學的論述，大大地影響了日後表演理論的基礎。

契訶夫因開始鑽研史坦納的論述，精神狀態恢復穩定，以演員、導演和教師的身份重返MAT，展開劇場事業的第二高峰——他創造的悲劇英雄哈姆雷特讓觀眾在散戲後瘋狂地一路追著他的馬車到他家。之後出版表演自傳《演員之道》（*The Path of the Actor*），獲得各界高度讚譽，也接下了MAT的二團（The Second MAT）藝術總監職位。契訶夫開始建立與史坦尼同根但不同觀點的表演方法，但這套強調開發心靈與精神性的論述，卻被新崛起的共產政府視為超自然異端，建議契訶夫去參觀工廠，好讓自己「學習如何像個機器」，以「幫助他遠離神秘又具傷害力的偏差行為」。他收到通知，要求他停止散播魯道夫・史坦納的思想，並改變詮釋哈姆雷特的奇異方式，都遭到契訶夫拒絕。於是，他的二團團長職務漸漸被凍結。1928年的夏天，他與第二任妻子仙妮雅被迫接收護照，並離開俄國去「度假」，永遠不能回來。從那天起，契訶夫展開了他漂流的一生，俄國政府也在境內將他「除名」——所有他在MAT的演出與教學記錄、思想、傳記等全部被消除或禁止，直至今日才重新將他的照片掛在莫斯科藝術劇院牆上，驕傲地稱契訶夫為「世紀表演天才」。

1928年到1931年之間，他從德國到巴黎，試圖繼續表演與教學的工作，卻受困於語言的可怕限制及經濟上的無能為力，而也是在這段期間，他認識了對未來產生重要影響的朋友——年輕的製作人吉歐潔特・邦納（Georgette Boner）。1932到1933年，吉歐潔特幫契訶夫在拉脫維亞接了兩間劇院的專任導演與表演職位——拉脫

維亞州立劇院、里加的俄羅斯戲劇劇院，以及稍後加入的立陶宛州立劇院。契訶夫重回他的母語圈，享受著教學與創作的短暫甜美時光，短短兩年內，總共執導／演出了八個製作。然而，他在里加執導歌劇《帕西法爾》時毫無預警地心臟病發，還來不及完全康復，無情的革命戰爭又開始在拉脫維亞上演，契訶夫再一次因為政治的緣故而必須離開，並且完全被「除名」。

契訶夫、仙妮雅和吉歐潔特三人轉往義大利；在契訶夫休養的同時，吉歐潔特跟他一起發展出本書的雛形。契訶夫的健康恢復後，他們再次回到巴黎，組成「莫斯科藝術演員劇團」（Moscow Art Players），成員中有許多人是當年MAT的一線演員。1935年他們受美國知名俄裔製作人索爾‧胡若克（Sol Hurok）的邀約，整團前往美國巡演。契訶夫不僅在《安東‧契訶夫小品之夜》的劇目中扮演了好幾個不同的角色，也把他經典的克列斯達可夫（欽差大臣）角色分享給美國東岸的觀眾。這次的演出雖然全程以俄語演出，但仍然抑止不住眾人的激賞與讚嘆。演出後，當年熱血又有作為的「群體劇場」（Group Theater）成員激動地衝到後台與他見面，其中一位名叫碧翠絲‧史翠（Beatrice Straight）的年輕女演員，即將改變契訶夫的一生。

契訶夫的表演深深地震撼了碧翠絲，她說服契訶夫前往她父母在英國德文郡的大莊園，創辦劇場與學校。契訶夫在極短的時間內學好了英文，於1936年10月在英國的達汀頓廳展開了「契訶夫戲劇工作室」的第一期課程，總共有二十位來自世界九個不同國家的學生加入這個學習團隊。契訶夫在此度過了人生最滿足的三年。碧翠絲的母親與繼父——艾恩赫斯特夫婦（L. K. Elmhirst）——大方地資助契訶夫的食衣住行，讓他能專心發展表演教學與創作。在這段期間，每日的課程都涵蓋了心理動作與想像力的探討，由契訶夫設計練習，結合說話與聲音課、繪畫與雕塑課，以及史坦納發明的優律詩美。所有課程都由他傑出的學生荻爾芮‧杜－普雷（Deirdre

du Prey）負責記錄，這些資料日後都成為本書原稿的參考。

　　不過，戰爭再一次逼著契訶夫上路。1939年1月，德國對英國的武力威脅越來越嚴重，碧翠絲與艾恩赫斯特夫婦立即決定將契訶夫和這間學校移到美國康乃狄克州。1939年到1941年，契訶夫在美國東岸的教學與創作漸入佳境，越來越多演員加入契訶夫表演系統的探索與建立。「契訶夫演員劇團」按照他的理想推進，開始到全國巡演，著名演員尤‧伯連納在當時還是負責開道具車的徒弟之一。但1941年12月太平洋戰爭爆發，大量男演員被徵召出戰，契訶夫又一次因為戰爭而被迫放棄，因此轉往好萊塢尋求發展，而命運之神終於給予他一個安身之所。他被選上演出電影《戰地交響曲》（Song of Russia）中的重要角色後，立刻被好萊塢的俄國生活圈擁抱，在著名俄國演員艾金‧塔米諾夫（Akim Tamiroff）的家中每週一會，廣邀圈內演員、製作人、導演、音樂家前來參加契訶夫的小型工作坊。他在此講解並示範表演技巧，談論劇場與演員的未來，越來越多美國演員慕名前來，成為他的學徒。

　　他在晚年參與演出了多部好萊塢電影，合作對象包括英格麗‧褒曼、伊麗莎白‧泰勒等，還因演出希區考克的《意亂情迷》（Spellbound），獲得奧斯卡金像獎提名，但對他來說，晚年最重要的一件事便是這本書的完成。他對美國劇場、電影與電視工業裡的演員們抱持很大的同情，希望能重新將藝術的幸福光芒帶入他們的生活。契訶夫在生命的最後兩年，除了繼續在家中進行教學，開發對演員來說更有效益的表演技巧，1953年在查爾斯‧雷納（Charles Leonard）的協助下，出版了集歷年經驗與論述而成的《致演員》，將自身的表演系統立為經典。1955年9月，他因心臟病復發而辭世，但是他對表演的熱愛、對演員的使命和關懷，以及對未來劇場的想像，都讓他的表演技巧在身故之後越來越茁壯。歷年來受惠於契訶夫表演技巧的著名演員如安東尼‧霍普金斯、克林‧伊斯威特、傑克‧尼克遜、海倫‧杭特等，都曾公開表示契訶夫技巧中的

想像中心與心理動作對形塑角色本質有很大的助益。然而，契訶夫的技巧並不止於表演，更在於提升人的精神生活。

誠如瑪麗蓮・夢露在自傳《我的故事》（*My Story*）裡所說：

> 身為麥可的學生，我學到超越表演之外的東西⋯⋯每次他一開口，世界似乎變得更大而且更有趣⋯⋯表演變成⋯⋯一種增進你生活和心智的藝術。一直以來我總是熱愛表演而且費盡全力去學習，但是跟著麥可・契訶夫，對我來說表演變成不只是一個職業，而是成為一種修行。

雖然現在已遠離那個戰亂的年代，但這套表演系統依舊屹立著，像燈塔般指引演員駛出創作迷霧與困境。當我在本世紀首次接觸到麥可・契訶夫的技巧時，靈感、感官與直覺瞬間打開，我第一次聽見自己的創作靈魂高聲歡呼，揪著我跳進即興創作的世界。一直以來，我對台灣演員的工作環境與學習方式有太多的不滿與心疼，我們值得一套具體、有系統的表演方法讓劇場藝術工作者能專業地彼此溝通與自我成長。這股不平之火燃起了我追尋表演方法的決心，從台灣前進到美國，花了將近三年的時間學習方法演技，卻在最後一個月的某一次早課邂逅了麥可・契訶夫技巧，那份強大的感動當場讓我知道找到了歸宿，就此終結多年的追尋，開始深究這套系統。

出乎意料地，這套系統帶我進入了一個龐大的國際網絡──2011年在台灣參加了俄國老師歐雷格・立普辛（Oleg Liptsin）所帶領的麥可・契訶夫工作坊之後，我更迫切地想知道這系統的所有面向。當初我在美國的契訶夫老師瑞格納・佛雷旦柯（Ragnar Freidank）與湯姆・法西里阿迪斯（Tom Vasiliades）都推薦我前往美國麥可・契訶夫協會（MICHA）參加他們每年一度的國際工作

坊。於是2012年的夏天，我認識了MICHA的創辦人喬安娜‧梅林（Joanna Merlin）、資深教師泰德‧普伊（Ted Pugh）與芬恩‧史隆（Fern Sloan）、中生代教師潔西卡‧瑟如蘿（Jessica Cerullo）、巴西麥可‧契訶夫學校的雨果‧莫斯（Hugo Moss），以及我的教學啟蒙老師烏瑞希‧梅耶－霍許（Ulrich Meyer-Horsch）。那個夏天的收穫與幸福感，讓我想要把這套系統認真地分享給台灣劇場所有同儕。感謝台北市文化局一直以來的肯定與贊助，2014年9月我終於將烏瑞希老師請來台北授課！接續每年至少一期的密集訓練，2016年再與烏瑞希老師所屬的麥可‧契訶夫歐洲協會（MCE）簽訂三年表演訓練學程。短短的五年內不僅與台灣劇場藝術圈的朋友們分享了這個表演系統的優美與效益，也讓我有機會前往歐洲，以教師的身份進行交流，認識了許多MCE的核心教師。

這場國際漫遊當然不比契訶夫當年亂世逃亡來的艱辛，卻也讓我體驗到那份信念的浪漫。越深入探索這套系統，那份感動越加深刻──不只是這技巧本身帶領我體會創作自由的幸福，而是每一位契訶夫技巧實踐者傳承到的契訶夫本人無私、關懷與理想的精神。這本書能順利出版，要感謝契訶夫世界大家庭裡許多成員給予我的建議與幫助：美國的喬安娜‧梅林、潔西卡‧瑟如蘿、塔莉亞‧羅傑斯（Talia Rodgers）、以色列的歐非爾‧杜安（Ofir Duan）、土耳其的布鳩‧哈拉蔻葛魯（Burcu Halacoglu）、德國烏瑞希‧梅耶－霍許（Ulrich Meyer-Horsch），以及我在審稿期間，不厭其煩回答我問題的雨果‧莫斯（Hugo Moss）。在學習這套技巧的過程裡，我從努力追求技巧的精髓，到現在享受把創作的幸福光芒分享給每一個人。這一切的轉化都是來自我一路上遇見的契訶夫老師們代代相傳的身教、言教，以及在閱讀時感受到契訶夫那跨越時空的理想精神。

這些年來，很多學生都在問我有沒有契訶夫的書。有，而且很多，但如果要翻成中文應該會是哪一本呢？我的師父烏瑞希‧梅

耶－霍許給了我非常好的建議：「《致演員》。因為這是母書，裡面有太多契訶夫的理想與精神，而不只是實用的技巧與練習。大家應該要先認識他的人、他的心、他的理想，再開始追尋技巧。」他是對的，當我再次認真審閱這本書，心中的感動又比之前還要再更深刻！

感謝耿一偉與林于竝老師鼓勵我啟動這個翻譯計畫，更感謝台北市文化局與國藝會的資助。我永遠不會忘記書林的蘇恆隆經理和劉純瑀編輯在聽完這本書的重要性之後眼裡的熱烈火光，更不會忘記這一路走來陪著我一起練功的TTL好演員、好夥伴們。蔡菁芳小姐多年來以行動默默地支持著TTL每一項行政事務，這本書能順利出版也必須感謝她的付出。謝謝所有審稿期間與我一同探討諸多戲劇專有名詞的劇場友人們，尤其是我的戲劇顧問吳政翰先生。我很感激這些年能在北藝大戲劇系這麼好的環境中，跟每一屆優秀的表演學生一同探索契訶夫的技巧，與你們共度的每一堂課總是讓我發現這系統更優美、更精準的操作心法，謝謝你們給我機會一起教學相長，當年契訶夫朝思暮想的教學環境應該就是如此了。最後要感謝斐嵐幫我完成了翻譯這本書的重任，不僅以她深厚的文學素養與藝術經驗為這些思想找到最優美的表態，也成為最值得信任的夥伴，在我審稿時繼續與我對話，分享每一個靈光閃動的時刻。

這篇導讀介紹了契訶夫與這本書的過去與現在，而未來，希望能有您的參與。

2018年12月

前言

　　這本書是我多年來窺探幕後**創作過程**的結果——這窺探起
始於我在俄國莫斯科藝術劇院（Moscow Art Theatre）工作的
十六年期間。在那段時間裡，我工作的對象包括史坦尼斯拉夫
斯基（Konstantin Stanislavsky）、聶米羅維奇－丹欽柯（Vladimir
Nemirovich-Danchenko）、瓦赫坦哥夫（Vachtangov）、蘇勒吉斯基
（Sulerjitsky）。身為演員、導演、教師，直到最後成為莫斯科藝
術劇院二團（Second Moscow Art Theatre）的藝術總監，在這段期
間，我得以開發我對表演和導演的方法，並將之規劃成一套明確的
技巧系統，本書便是這套系統的產物。

　　離開俄國後，我於拉脫維亞、立陶宛、奧地利、法國、英
國等地的劇場工作多年，也曾到德國與馬克斯・萊恩哈特（Max
Reinhardt）一同合作。

　　因此，很榮幸也很幸運地，我能認識並就近觀察來自不同戲劇
傳統和形式的著名演員與導演，如夏里亞賓（Chaliapin）、梅耶荷德
（Meyerhold）、默席（Moissi）、喬維（Jouvet）、吉爾古德（Gielgud）
等人[1]。

　　之後藉著執導哈比馬劇團[2]在歐洲演出的《第十二夜》（*Twelfth
Night*）、在里加演出的歌劇《帕西法爾》（*Parisfal*），以及在紐約執

[1] 上述藝術家全名為：Feodor Chaliapin、Vsevolod Meyerhold、Alexander Moissi、Louis
Jouvet、John Gielgud。

[2] Habima Theater 是 1905 年由 Nahum Zemach 成立於莫斯科以希伯來文演出的劇團，為
俄國當代眾多的少數民族劇團之一。1926 年離開蘇聯，開始在世界巡演，1930 年在
柏林邀請 Michael Chekhov 為他們執導《第十二夜》。之後繼續以巡迴劇團形式演出，
直到 1945 年才於台拉維夫建造劇場，至今仍舊活躍，成為以色列的國家級劇團。

導的歌劇《索羅金斯基市集》（*The Fair of Sorochisk*），我得以更進一步累積實用的經驗。特別是在《索羅金斯基市集》製作時，多次與已逝的拉赫曼尼諾夫（Sergei Rachmaninoff）談話與討論，激發了許多對這套技巧的新貢獻。

1936年，艾恩赫斯特夫婦（L. K. Elmhirst）與史翠小姐（Beatrice Straight）在英國德文郡的達汀頓廳開辦戲劇學校，有意創建契訶夫劇場。身為校長的我因此有機會進行大量關於我的表演技巧的重要實驗。這些實驗在二次大戰爆發前夕，隨著學校遷徙到美國後繼續進行，甚至在學校轉型成為眾所週知的專業劇團——契訶夫演員劇團（Chekhov Players）——之後也依舊進行著。

若不是後來大多數男演員都受徵召從軍，契訶夫演員劇團本有機會在巡演古典定幕劇的營運模式下，繼續大膽實驗戲劇藝術的一些新原則。我的表演技巧實驗靠著百老匯演員們的協助，又多維持了一段時日，但最終依然敵不過前線戰事的軍力需求，因著人員短缺而暫時畫下休止符。

現在，經過這麼多年的實驗與檢驗，我想是時候將這些想法訴諸紙筆，將我一生的成果奉獻出來，交由我的同儕和讀者大眾來鑑定。

在此，我首先要感謝保羅・馬歇爾・艾倫（Paul Marshal Allen），是他慷慨無私的幫助，這本書才能成型；此外還要感謝貝蒂・拉斯金・艾柏頓（Betty Raskin Appleton）、瑟蓋・博騰森博士（Dr. Sergei Bertensson）、雷歐尼達・杜達雷－歐斯提尼斯基（Leonidas Dudarew-Ossetynski）、赫德・哈特菲爾德（Hurd Hatfield），以及最重要的，曾是我學生但現在是契訶夫技巧認證教師的荻爾芮・杜－普雷（Deirdre du Prey），感謝她和上述所有人可敬的貢獻。

最後，我要特別向身兼劇作家、製作人、導演多職的查爾斯・倫納德（Charles Leonard）表示感謝。由於他對這套表演方法的透

徹認識，以及理解如何運用這套系統至舞台、電影、廣播和電視等
各種不同領域，讓我決定麻煩他接下本書最後版本的編輯工作。他
為本書所盡之心力，實難回報。

麥可・契訶夫
於加州 比佛利山莊
1952

給讀者的話

我需要你們的協助。

這麼艱深奧祕的主題，不只是靠專心閱讀而已，不只是明白了解而已，還要和作者「合作」進行。畢竟這些觀念或能藉由實際接觸和示範演練而輕鬆參透，但在書中只能倚靠文字與理論紀錄。

許多問題也許會在你閱讀此書每一章當下或之後浮現，最好的解答方式就是透過實際操作書中列出的練習題目。可惜除此之外並無第二種合作之道：表演技巧永遠只能靠「實踐」來融會貫通。

M.C.

對於平凡藝術家來說，任何藝術的技巧或許只會弄巧成拙，熄滅他們心中的靈感火花；但同樣的技巧到了大師手中，會將那火花燃燒成無止盡的火焰。

優瑟夫‧雅瑟（Josef Jasser）

1 演員的身體與心理

我們的身體可以是我們最好的朋友，也可以是我們最危險的敵人。

　　我們都知道人類的身體與心理往往彼此影響。無論是鍛鍊不足的虛弱身體、或是過度鍛鍊的肌肉體型，都有可能導致心智活動降低，意志消沉，情緒低迷。各行各業都無法倖免於自身的「職業傷害」，舉凡職業特有的慣習、疾病與危害，自然都會影響此領域從事者。要讓身心達到平衡，實非易事。

　　但演員不一樣。演員必須看待自己的身體如一件在舞台上傳遞創意思維的器具，**絕對必須**努力維持完全的身心平衡。

　　有些演員對自己的角色認識得很透徹，卻無法確實傳遞給觀眾。這些豐富絕妙的情感與認知，不知怎地，都困在他們未經訓練、不聽使喚的身體裡。在排練中一次又一次的用力表演，對他們來說就像是場艱難的折磨，得使勁對抗哈姆雷特口中那「太過頑固的身體」。但別擔心，每個演員或多或少其實都經歷過如此與身體對抗的過程。

　　我們可以靠身體訓練來克服難題，不過我說的可不是過往在戲劇學校裡學的基本技巧。體操、擊劍、舞蹈、雜技、徒手體操、摔角等訓練的確有它們的用處，但演員的身體需要經歷的是另一種符合其專業要求的獨特過程。

　　什麼專業要求呢？

　　首要的是有著**對於心理直覺極度敏感的身體**。這可不是透過嚴格身體訓練就能達到的。在過程中，我們得把「心理層次」納入考量。演員的身體必須要能夠吸收心理特質，被其充滿，如此一來，才能一步步將這心理特質轉化成敏感的薄膜，接收並傳送最為細微的畫面、感受、情緒與直覺。

　　十九世紀下半葉起，世界開始興起一股物質主義氛圍，迅速席捲日常領域，藝術與科學也包括在內。也因此，好像只有那些有形的、能觸及的、具有明確外在形體的生命現象，才得以吸引藝術家的目光。

　　在物質主義的影響下，這世代的演員不得不投身另一條危險道路——過度重視肢體，忽視其藝術的心理元素。一旦他越來越沉浸在毫無藝術的環境中，他的身體也越來越消沉、越來越膚淺、鈍拙，像傀儡一樣，甚至還有可能成了機械時代的機器人。唯物性非常方便地取代了原創性。於是演員開始訴諸各種劇場把戲與老梗，迅速累積一套獨特的表演習慣與肢體風格，但無論成效（看起來）是好是壞，這些都只是舞台上真實藝術情感、真實乍現之靈光的替代品。

　　此外，在現代物質主義催眠下，演員甚至不再為日常生活與舞台上的世界清楚分辨界線。他們努力地把日常生活帶到舞台上，結果讓自己不再是藝術家，反倒成了平凡的攝影師。更不妙的是，他們忘記了藝術家的真正任務不是去複製生活的外在形貌，而是去詮釋生命的各種深刻面貌，去揭露生命現象背後的真實，讓觀眾得以窺見那超越生命表象與意義的一切。

　　畢竟，演員（最貨真價實的藝術家）不正是被賦予了神奇能力去觀看、去感受那些對於平凡人而言如此晦澀難解的事物？演員的任務、他們那吸引人的直覺，不正是要將**他**所見、所聞、**他**所經歷的獨特感受，如啟示一般傳達給觀眾？要是他們的身體被侷限捆綁，不再有想像力，也失去了藝術性，他們還能怎麼自我抒發呢？

若說身體與聲音是演員唯一能演奏的樂器，他們難道不該更小心地保護，不讓樂器受到絲毫傷害嗎？

理智分析、功利導向的冰冷思維，往往扼殺了想像力的萌發能量。要抵制這股死氣沉沉的力量，演員必須系統化地為身體提供各種刺激動能，作為一種操練，而不是讓自己習慣物質主義式的生活與思維。一旦演員身體受這股永不止息的藝術之流刺激、驅動，這身體便將成就極大功效，不只是更生動靈活、凝鍊巧妙，還能更敏銳地去感受藝術家充滿創造力的心靈及其內在微妙。因此，演員的身體必須從內而外重新打造。

只要你開始操練身體，你會驚覺人類身體（特別是演員的身體）可以如此熱切地吸收與回應所有純粹的心理價值。因此，要培養演員，必須建立與應用特殊的身心訓練，下文將提及的九個練習便是為此而設計。

這也帶我們看見第二項專業要求——**心理自身之豐富**。敏感的身體總是與豐富多姿的心理互補，兩者間的平衡更成了演員技藝之必要。

持續擴展興趣是一種方法。藉由閱讀時代劇、歷史小說、史料典籍，試著感受那些生活在不同時代人們的心理狀態，同時也試著參透他們的思維，不讓自己的當代觀點、道德價值介入，不將個人意見加諸其中，而是試著透過他們的生活方式、生活環境來理解他們，放下所謂「人性不因時代而改變」的刻板教條（我聽過一位知名演員這樣說：「哈姆雷特就像我一樣！」在那一刻，他暴露了他內在的懶散，不願意更進一步穿透哈姆雷特的內在性格，也沒興趣去挖掘超越自身的心理極限）。

同理，試著參透不同國家代表的心理狀態，找到其特徵、心理特質、興趣、藝術等，明確地分別其中差異。

接下來，試著去理解那些在你身邊、但你並不理解的人們，試著在他們身上找到過去你忽略的優點，試著去經歷他們經歷的，並

問問自己他們**為何**會有這些行為與想法。

保持客觀，你就能將心理層次擴展至極致。這些設身處地的經驗，會自然而然在你身體裡沉澱，讓你的身體更敏銳、更高尚、更靈活；在你工作角色時，也能更準確地揣測其內在心理。首先你會發現身為一個演員，你有能力展現出源源不絕的創造力與獨到巧思；接著，你會在角色中找到那些只有你（用身為演員的眼睛）才看得見的微妙細節，讓觀眾也跟你一樣看得見。

除此之外，一旦你學會忽視工作與生活上不必要的批評，將會進步得更快。

第三項專業要求是**順服身為演員的身體與心理**。演員必須要成為自己的主人，並徹底掌握自身技巧，才能避免在專業上出現任何「意外」，且為「才華」打好穩固根基。只有完完全全掌握自身身體與心理，才能為演員帶來自信、自由與身心平衡，讓創作力得以實現。在現代生活中，我們對身體的著墨太少，沒有好好使用身體，導致大部分肌肉變得軟弱僵硬、反應遲緩。我們必須喚醒肌肉，讓它恢復活力。書中建議的練習方法，正是為了第三項專業要求設計。

現在，讓我們開始實際演練吧。小心不要讓自己陷入機械化的操練，隨時要記得每個練習的終極目的。

練習一

盡量拉開和周遭人物的距離，運用你全身每一部位，做出一個簡單但需要極大空間的動作。表現出力道能量，但別讓肌肉過度用力。這動作必須要能發動接下來的步驟：

完全地**打開**自己，張開你的手臂、雙手、雙腿，維持在擴張的狀態中數秒，想像你變得越來越大、越來越大。回到原本姿勢。重複數次上述過程。要記得這項練習的目的，和自

己說：「我要喚醒身體裡的沉睡肌肉，我要讓它重生，為我使用。」

現在把自己收起來，將手臂交叉合在胸前，把手放在肩膀上，單膝或雙膝跪下，把頭低下，想像你變得越來越小、越來越小，彎曲蜷縮，好像你想要讓身體在自己裡面消失一樣。想像你周遭的空間也跟著縮小。這個收縮練習會喚醒你另一部分的身體肌肉。

回到站立的姿態，接著將你全身往前**送出去**變成弓箭步，雙臂或單臂跟著延伸。接著向左與向右做同樣**伸展**的動作，盡量讓動作在空間中擴張。

模仿鐵匠**敲槌**的動作。

試著做不同的張大、線條清楚又飽滿的動作──比如朝著不同方向**丟東西**；從地上**抬起**某物，高高**捧在**頭頂；或拖、推、與**拋**。把動作做到滿，保持力道，維持適當速度，避免出現舞蹈動作。在動作時不要憋氣。不要急。每個動作做完之後稍作停頓。

這個練習會一步步幫助你認識**自由**與**元氣增長**的感覺是什麼。讓這樣的感覺在你身體裡沉澱，成為你所吸收的第一項心理特質。

練習二

做完了這些簡單、自由、向外開展的前置練習動作後，試著繼續用別種方法繼續做這些動作。想像在你胸口有一個**中心**，所有真實的直覺都從中湧流而出，驅動你做的所有動作。把這想像的中心視為你身體內在**能量**與內在行動的源頭，並讓能量通過你的頭、雙臂、雙手、軀幹、雙腿、雙腳。去感受這股能量、這種恰到好處的平衡狀態，讓這感覺穿透你的全身。

力量從中心流出後，不被肩膀、手肘、手腕、臀部、膝蓋等處阻擋，自由地流動著。去感受關節的目的不是要讓身體僵硬，而是要讓你能更靈活、更自由地運動四肢。

想像你的手腳是從胸口中心長出來的（而非從肩膀與臀部），試試一連串平常動作：舉起雙手、放下雙手，朝著不同方向伸展；走路、坐下、起立、躺下；移動物品；穿上外套、手套、帽子；把這些衣物脫下……諸如此類的動作。去感受推動這些動作的能量都湧流自你胸口的想像中心。

在進行這項練習時，還須注意以下原則：讓來自想像中心的能量帶領你在空間中動作時，須確保那股能量**先行於動作**本身。也就是說，要先釋放動作的念頭，接著才讓動作順勢跟上。當前進後退或左右橫走時，甚至可以讓你的中心離開胸口，朝著移動方向向前，比你快上一點點。讓你的身體跟著中心移動。這樣一來，你的行走（或任何動作）會更加平順優雅、更藝術。讓這些動作看起來輕鬆，做起來也如此省力。

在動作完成後，不要切斷來自中心的湧流能量。繼續讓它流動、傳送，甚至超越你的肉身疆界，充滿四周空間。這股能量不只要先於每個動作本身，也須**跟隨著**動作而延續，才能藉著能量來支撐你對於自由的感受，讓你又再拿下一項身心合一的成就。慢慢地，你會感受到這股強烈的力量，就像是舞台上所謂的演員「氣場」。面對觀眾時，你不再感到不自在，不再因恐懼或缺乏自信而扭扭捏捏，而能大方地展現藝術家姿態。

位在你胸口的想像中心也能幫助你感受到整個身體都慢慢接近於人類身體之理想狀態。正如音樂家的樂器一定得調好音，你也會感覺到你的「理想身體」等著讓你好好使用，完成各種正在工作的角色任務。所以你得持續這些練習，直到感受到胸口的發力中心成了身體與生俱來的一部分，不再需要時刻提醒自己。

　　想像的中心同時還有其他功用，將在後文一一闡述。

練習三

　　如同前述步驟，運用全身做出大而有力的動作，但現在告訴自己：「要像雕刻家一樣塑造周遭的空間。好似藉著身體做出的動作鑿刻周遭的空氣，在此留下形狀一樣。」

　　做出明確有力的動作。首先，仔細想著每套動作的開始與結束，並再次告訴自己：「現在我開始做動作，要在這裡創造一個形狀。」動作完成後，也要和自己說：「現在動作**完成**了，形狀在此出現了。」同時，去想像、感受你的身體為一可動的形狀。重複每個動作數次，直到動作變得自由、令人享受。你可以把自己想成設計師，一次又一次畫著重複的線，找到那最好的、最清楚的、最富表達力的形狀。為了讓動作保持塑型感，想像你周遭的空氣都是充滿抵抗力的介質。同時也嘗試用不同的速度來做相同的動作。

　　接著，試著只用身體的不同部位來複製這些動作：只用肩膀與肩胛骨去雕塑周遭空氣，接著用你的背、手肘、膝蓋、額頭、雙手、手指等。在做這些動作的同時，須維持內在能量在身體內流動並向外擴散之感受。盡量避免非必要的肌肉緊繃。為了讓練習簡單化，一開始做雕塑動作時先別加入胸口的想像中心，熟悉狀況後再開始想像。

　　和前面的練習一樣，回到日常簡單動作。運用你的中心，維持並結合能量、塑形力與規範感這三種感受。[1]

[1] 此句原文為 "using the center and preserving, as well as combining, the sensations of strength, molding power and form."。Strength（能量）即為前文所述，從內在流動至全身，甚至擴散到周圍空間的能量感；molding power（塑形力）意指帶著塑型感做每個動作時產生的能量感；form（規範感）則是作者要提醒讀者操作時勿忘動作之起點與終點的規範，也就是 "feeling of the form"。

　　與不同物品接觸時，試著將你的能量投注其中，讓它們被你的力量充滿。這會幫助你更輕鬆、更有技巧地操作物品（如舞台上的手持道具）。同樣的，練習將能量延伸至無論距離遠近的同台演員身上。這是在舞台上建立真實可靠關係最簡單的途徑——此表演方法的一大重點正在於此，也將在後文闡述。毫無保留地給出你的能量，不用擔心力量會用竭。你給的越多，在身體內累積的也越多。

　　在這個練習的最後（練習四至六亦同），試著分別訓練你的雙手與手指。拿著大小皆可的物品做出幾套日常的動作：拿起物品、移動物品、舉起物品、把物品放下、觸摸物品、將物品移位。去感受你的雙手與手指被同樣的塑造力充滿，在雙手與手指動作的同時，也正勾勒出形狀。不須讓動作誇張化，一開始若是動作做得不好，或是做得太多，也不須為此感到沮喪。演員的雙手與手指要是好好訓練，可以成為舞台上最敏銳、最有效、最有表現力的工具。

　　在塑形動作逐漸熟練、自己也慢慢找到其中樂趣後，告訴自己：「我做的每個動作都像是個小小藝術品，而我就是個藝術家，我的身體就是我用來雕塑動作、創造形態的絕佳工具。透過我的身體，我能將內在能量傳達給觀眾。」讓這些信念在你的身體裡沉澱。

　　這個練習能持續幫助你在台上創造出任何所需的形態。你終將對於形態越來越講究，表演時也無法繼續在美學上忍受自身或他人那些含糊不清的動作、散亂的姿態、言語、意念、感受與直覺。最終，你會理解所有的含糊與不修邊幅都是不藝術的。

練習四

　　重複前述把身體打開的動作練習，運用你的整個身體，接著切換到簡單日常動作，最終只動雙手與手指而已。

　　但現在把你心裡另一個念頭喚醒：「我的動作飄浮在空中，一個動作接著一個動作，優雅地彼此連結、融合。」如同前面提到的練習，所有動作必須保持簡單與形狀清晰。讓動作的起伏如巨浪般。如前所述，避免非必要的肌肉緊繃，但同時要小心不讓動作變得軟弱含糊、沒頭沒尾。

　　在這個練習中，想像周遭的空氣就好像水面支撐著你一樣，而你的動作在水面上輕輕掠過。

　　改變速度，動作與動作間加上些停頓。把你的動作當作小藝術品，並運用在這章提到的所有練習之中。你得到的回報是平靜安定的感受與心理層次的溫暖。維持這感受，讓其充滿你的全身。

練習五

　　只要你看過飛鳥，必能立即掌握以下動作要訣。想像你的身體在這空間飛翔。如同之前的練習，你的動作要彼此連貫，維持型態清晰。在練習過程中，你身體的力量會隨著慾望一起消長，但無論如何，須保持力量與欲望不至消失。必須持續在心理層面維持你的力量。即使外在處於靜止動作狀態，也須在內在延續這持續飛翔於空中的感受。想像你四周的空氣為啟動你飛翔動作的媒介。你的欲望須克服身體的重量，與重力對抗。在動作進行時，試著改變節奏，你的身體將會被一股愉悅的輕盈感與從容感充滿。

　　同樣地，這個練習也是從向外開展的大動作開始，再進入

到自然的動作。在執行這些日常動作時要注意維持其簡單、不造作的質感。

練習六

和前面提到的動作練習類似，同樣從向外開展的大動作開始，接著來到簡單、自然的動作。舉起你的手臂、放下手臂、向前伸直、向兩側伸直、在空間中走動、躺下、坐下、起身⋯⋯。但在做這些動作的同時，持續將體內的能量傳送至周遭空間，讓能量先行於動作本身，朝著動作方向延伸，並在動作完成後才結束。

你或許很困惑，當你完成了「坐下」的動作，真正「坐著」時，該如何繼續動作的進行式呢？答案很簡單。試著想像你疲憊不堪地坐著，儘管你的**身體**完成了「坐下」的動作，但**在心理上**你依舊**發送**著「坐下」的**動作能量**，讓自己能維持坐著的狀態。在你享受這放鬆感受時，便能體會到這股能量傳送。想像你疲憊不堪地「站起來」也是如此，你的身體充滿抗拒，早在你真正站起來前，你心裡就已經進行了無數次的「起立」動作──你傳送著「起立」的能量，儘管身體已經真正站起來了，依舊持續發送「起立」的能量。當然這並非暗示你要「假裝」自己很累以進行練習，我只是拿真實情況輔助說明。做這個練習時必須注意，每個動作都必須要結束在一個**身體**靜止的姿態。讓能量傳送先行於動作本身，並在動作完成後才結束。

能量傳送在某種程度上試圖突破身體範圍時，讓能量同時送往全身各部位，往多個方向發散，如手臂、雙手、手指、手掌、額頭、胸口與背部等。你可以自由選擇是否要讓胸口成為能量傳送之源頭。讓能量充滿四周空間（其實這和傳送力

量的步驟相同，不過質感更輕盈，同時要特別注意「飛翔」
〔flying〕與「能量傳送」〔radiating〕兩種動作[2]間的細微差
異，藉著持續練習，直到能明顯分辨為止）。想像你周圍的空
氣都充滿了光。

　　千萬別懷疑自己究竟是真的在傳送能量，還是只是想像自
己在傳送能量而已。只要你全心全意地相信自己正將能量向外
發散，你的想像將一步步引導你達到真實的能量傳送狀態。

　　這項練習最終將讓你感受到**內在自我**之真實意義與存在。
許多演員往往忽視自身這項珍貴的能量，甚至對此渾然不知，
表演時只知道過度倚賴外在表達。這正是為何有些演員忘記或
忽視自己扮演的角色有著活生生的靈魂。要表現出這些活生生
的靈魂，讓角色有說服力，就得透過強大的「能量傳送」。事
實上，凡是存在於人類心理層面的狀態，都是我們能夠傳送、
發散的能量。

　　你還會感受到如自由、快樂、內在溫暖等感官經驗。這些
感覺會充滿你的身體，讓身體越來越有生命力、越來越敏銳，
也越來越能做反應（能量傳送的延伸討論請見本章末段）。

練習七

　　在熟悉並能輕鬆掌握這四種動作（塑形、飄浮、飛翔、
能量傳送）[3]後，試著只在你的想像中執行動作。繼續重複操
作，直到你能輕鬆複製實際動作時得到的身心感受。

[2] 這裡指的是練習五工作的「飛翔」，以及練習六的主題「能量傳送」兩者動作質感的
　　差異。

[3] 契訶夫稱這四種動作（molding、floating、flying、radiating）為 Four Kinds of Movement
　　或 Four Qualities of Movement。

　　凡在經得起考驗的偉大藝術作品中，我們總會發現藝術家所成就的四項特質：**輕**（Ease）、**樣**（Form）、**美**（Beauty）、**一**（Entirety）[4]。演員也必須養成這些特質。他的身體、說話方式（作為他在舞台上表演的唯一工具、樂器）都須具備這四項特質。他的身體必須成為藝術本身，必須發自內在地擁有這四種質地。

　　讓我們先處理「**輕**」（Ease）吧。表演時，笨拙的動作與僵固的說話方式會讓觀眾感到沮喪，甚至產生反感。「笨重」對藝術家來說沒有創造力。在舞台上，「笨重」可以作為一種**主題**，但絕對不會是表演的**態度**。愛德華‧艾格斯頓（Edward Eggleson）曾說：「沒有什麼比『輕盈』更能成就一名藝術家了。」換句話說，你的**角色**在舞台上可以笨重、笨拙地行動，或講話口齒不清，但你身為**藝術家**，必須隨時運用「輕盈」與「自在」來完成表演。甚至「笨重」本身，也須透過「輕盈」與「自在」來實現。一旦你學會分辨扮演**什麼**（主題、角色）與你**如何**呈現（方法、表演方式）[5]，就不至於混淆角色與身為藝術家的特質。

　　輕盈的自在感能放鬆你的身體與精神，類似於「幽默」之功效。有些喜劇演員太過用力地呈現幽默，像是讓臉漲紅、扮鬼臉、扭曲身體或是扯緊嗓音，依然無法引人發笑；也有些喜劇演員在用力表達之餘，還加上了點輕盈靈巧，以更自在的方式呈現，得以事半功倍。或許舉個例子說明會更清楚：一名技藝精湛的小丑重重跌倒在地，在此同時卻呈現出一種輕鬆優雅的姿態，往往能讓觀眾忍不住笑出來。最適切的例子或許正是卓別林或小丑大師葛洛克（Grock）那種強烈怪誕卻又帶點輕鬆自在的表演風格。

[4] 契訶夫稱「輕、樣、美、一」這四項特質為 Four Brothers，現今世界各地的契訶夫技巧老師教學時幾乎都用以下詞彙來做引導——The Feeling of Ease「從容感」、The Feeling of Form「規範感」、The Feeling of Beauty「美感」、The Feeling of Entirety (The Whole)「整體感」。

[5] 原文為 "...what you act (the theme, the character) and how you do it (the way, the manner of acting)."。What 與 How 是作者不停提醒演員在創作時可以思考的兩個關鍵字。

　　「輕」之特質，可以藉由你已習得的「飛翔」與「能量傳送」兩種練習達成。

　　「樣」（Form）[6]的特質也一樣重要。有時你分配到的劇本角色，在劇作家筆下可能有著馬虎又含糊的個性，又或者你有時得飾演充滿混亂與困惑的人，沒個樣，說話結巴又咬字不清，但這些角色都是你扮演的**主題**而已。身為藝術家的你**如何**扮演這些角色，都取決於如何完美地掌握「**樣**」。甚至在大師未完成的作品或草稿中，就可得見他們努力追求「樣」的清晰鮮明[7]。不管是哪個領域的藝術家，都須具備 <u>清楚成樣</u> 之能力，且要精益求精。

　　「塑形」練習是你鑽研「樣」時最好的工具。

　　至於「美」（Beauty）呢？大家常說「美」是諸多身心元素之集結，此話自是無庸置疑。但演員試著練習「美」時，實在不該用理性分析或以同理心模擬感受。相反的，這是一種當下的本能反應。對於演員來說，要是把「美」純粹視為多重元素融合，最終只會帶來困惑，甚至在練習時越做越錯。

　　在演員開始練習「美」之前，首先要認知到「美」的善惡、對錯、正反兩面。「美」就像所有的正面事物一樣，也都有著自身的陰暗面。要是「大膽勇敢」是正面，那麼「輕率」、「匹夫之勇」就會是其負面；要是「小心謹慎」是正面特質，那麼「怯弱」就是負面。「美」也是如此。<u>真實的美存在於人類**內在**，**外在**顯露的只是虛偽的美</u>。「炫耀」是美的負面特質，其他還包括「多愁善感」、「甜膩」、「自戀」等浮誇之詞。要是演員在發展「美」的同時，只

[6] Form 在中文翻譯裡有眾多不同意義，舉凡「形狀」、「種類」、「輪廓」、「線條」、「規範」、「形式」、「型態」、「結構」等皆是，依上下文內容反映不同意義。 此處「樣」的原文為 "...will depend on how complete and perfect is your feeling of form."。

[7] 此句的原文為 "The tendency toward clarity of form is apparent..."。

在乎取悅**自己**，那他們呈現的只是一種表面光澤、薄薄一層的裝飾貼皮而已。演員要記住，追求美終究是為了實現藝術。只要能從美感中拔出自我本位的毒針，就不用擔心了。

　　或許你會問：「在創造『美』的同時，我要如何表演醜陋的情境或可憎的角色呢？像這樣的『美』是否會減損我的表演？」答案一樣在於你如何分辨**扮演什麼**與**如何扮演**，分辨主題與表演方式，分辨角色／情境與演員自身的成熟美感與細緻品味──這才是關鍵原則。以毫無美感的方式在台上詮釋醜陋，只會激怒觀眾的神經。這樣的表演充其量只算是**生理上**而非心理上的，完全達不到藝術之昇華。但若是用充滿美感的方式詮釋醜陋不堪的主題、角色與情境，便能保有藝術的昇華特質，讓觀眾感動。當你以「美」詮釋「醜陋」的主題，「醜陋」本身成了某種**概念**，甚至是概念背後浮現的「原型」，訴諸於觀眾之心靈與精神，而非擾動他們的神經。

　　或許能以李爾王怒罵女兒們的台詞段落說明。單獨看那一連串咒罵，自然不屬「美」之範疇，但在整體脈絡中，卻一起成為這齣戲處理得最「美」的段落。在這裡我們看見莎士比亞是如此聰明地以美的方式處理醜陋主題，此經典案例不須言語說明，就已讓我們看見所謂「表演之美」的功效與意義。

　　記住這些解釋說明，現在就開始「美」的簡單練習吧。

練習八

　　先從觀察人類各種「美」的表現開始（「性感」[8]算是負面特質，盡量避免）──不管是藝術還是自然，不管有多不起眼或微不足道。接著問你自己：「**為什麼**這會觸動我，讓我覺得

[8] 原文為sensuousness，此處選用「性感」，對演員來說會是比較能直接領會的翻譯，但亦有其他不同層次的意義，讀者可自行斟酌。

『美』？是因為它的樣子？它很協調？很真誠？很簡單？是它的顏色？道德價值？力度？溫和有氣質？因為它很重要？很原創？很巧妙？很無私？很理想？很精湛？」

　　經過長時間耐心觀察，你會發現真正的美感品味逐漸在心裡生長，開始變得有反應。你會感受到「美」開始在身體、心靈醞釀，你的感官知覺也變得更敏銳，開始發掘周遭的「美」，甚至養成習慣。現在，你可以進行以下練習了：

　　如同先前的練習一樣，從簡單的開展式動作開始，試著以**心中**湧現的「美」來做這些動作，直到你的全身都被「美」充滿，開始感受到一股藝術的滿足感。別在鏡子前面做動作，這會讓你過度強調「美」的表面特質。重點是要**讓「美」沉澱於內在深處**。避免舞蹈動作。接著，帶入你胸口的想像中心，繼續動作。試著走過塑形、飄浮、飛翔、能量傳送這四種動作練習。試著說點話。接著開始做簡單的日常動作。最後在日常生活中，也仔細小心地避免那些「醜陋」的舉止與說話方式。努力克制想要**看起來美**的誘惑。

　　現在來到演員創造藝術所賦予的最後一項特質：「一」（Entirety）。

　　要是演員把每次進出場都當作互不關聯的獨立場景，毫不在乎自己在先前場景做了什麼、接下來場景要做什麼，那麼他們永遠無法理解自己的角色如何成為一致的整體，遑論詮釋角色之「整體性」，這樣的演出在觀眾眼中可能會變得分崩離析、令人費解。

　　相反的，要是在你登場的那一刻，便已清楚想見你要如何演出／排演最後一場戲；或者，在你演出／排演最後一景時，還清楚記得你登場的第一場戲，那麼就更能掌握整體角色的每個細節（好似你是從高處鳥瞰以檢閱細節）。若能看待自己角色的所有細節如同一個組合良好的整體，便能進一步幫助你演這些細節時，讓一個

個小個體和諧地融為全然的「一」。

　　那麼，「**一致感**」能幫助你建立何種表演特質呢？你可以藉此憑直覺凸顯角色本質，跟隨事件**主線**，緊緊抓住觀眾的注意力。你的表演會更有力量，這也會幫助你從一開始就能更精準地建立角色，避免無謂的摸索。

練習九

　　在你心裡複習一遍今天發生的所有事，試著找到那些比較完整的片段，把那些片段當成一齣戲的幾個獨立場景，找到開頭與結尾。一次又一次在你的記憶中回想這些片段，直到每一段落都成為實體單位，卻又能彼此連結為一。

　　試著用相同步驟回溯你這一生，找到那些比較長的人生經歷，並根據你的人生目標與理想，揣測事態可能的未來發展。

　　試著用相同步驟來想像歷史人物，想像他們的命運，並試著用同樣步驟來想像一齣戲。

　　現在把注意力轉向眼前事物（動植物、建築形式、地景等），看著這些事物，接受它們完整的樣子，接著在其中分別出比較明顯的、足以成為獨立個體的小畫面，想像畫面裝上框，成了快照或是一格電影畫面。

　　你也可以用聽覺來做這個練習。聽一首曲子，試著找到能夠（在某種程度上）獨立存在的樂句。這些練習能幫助你清楚掌握化零為整的過程，像是從樂句間的變化到完整的主題，便如同獨立場景之於一整齣戲的關係。

　　以下列練習作為總結：把你練習的空間分作兩區，從一區（代表後台）走到另一區（代表台前）。試著想像觀眾就在現場，而你進場的那一刻就是你創造的**開始**。在想像的觀眾前站立不動，說一兩句台詞，假裝你正在表演一場戲，接著離開

「舞台」，而你的離場代表著「結束」。把起始之間的過程框起來，視為一整體段落。

　　明確認知「開始」與「結束」，只是培養整體感的途徑之一。另一方法則是找到角色**永不改變的核心**，不管角色究竟在戲裡經歷多少變化。本書後段章節將進一步說明如何以「心理動作」（Psychological Gesture）與「演出結構」（Composition of the Performance）來處理這部分的練習。

　　下文將會一一針對「**能量傳送**」補充說明。

　　要在舞台上傳送能量，代表著你要給出去，而其對應為**接受**。真正的表演就是在這兩者間不斷交換。演員（或者說他扮演的角色）若在台上始終保持被動，絕對會耗損觀眾的注意力，帶來一陣心理的空虛。

　　我們現在知道了演員如何且為何需要傳送能量，但他（角色）**又該在什麼時候、用什麼方法「接收」什麼**？他可以接收對手演員的氣場、他們的行動與台詞，他也可以按劇本需要，或具體或概括地接收周遭環境。他還可以接收身處其中的氛圍或事件。總而言之，他要接收的是，其角色根據當下時刻的意義感受到的一切。

　　演員何時接收、何時送出能量，則取決於場景內容、導演指示、演員自身選擇，或是以上之綜合。

　　至於演員該**如何**執行接收的動作，如何感受能量的接收，絕對不只是在台上聽或看而已。真正的接收代表你以最極致的內在力量，把當下場景、人物、事件都**吸進**你整個人裡面。就算你的對手演員沒受過如此的訓練，為了你自己的表演，絕對不能在任何你選擇放棄的時刻停止接收能量。最終你會發現，你個人的努力會自然而然地喚醒其他演員，激勵他們與你同心協力。

　　這九個練習為本章一開始提到的演員訓練專業要求打下良好基礎。書中建議的身心練習能幫助演員鍛鍊**內在力量**，學習如何**傳**

送、**接收**能量，培養對於**形態**的品味[9]，加強對**自由**、**自在**、**冷靜**與美的感受，體會**內在存在**之意義，並<u>學習如何視所見事物、所經歷之過程為一整體</u>。一旦耐心練習，所有文中提及的特質與能力將會充滿演員全身，讓身體變得更巧妙、更敏銳，豐富其心理層次，同時還賦予演員（就算在此發展階段亦然）駕馭這些特質的能力。

[9] 原文為 "...acquire a fine sense of form."。

2 意象之想像與體現

點燃創作靈感的，不是肯定句，而是假設句；不是現實，而是**可能性**。

——魯道夫・史坦納（Rudolf Steiner）

現在是傍晚，在辛苦工作一天，度過這些感受、經歷、行動與話語後，你讓你疲憊的神經好好休息。你坐下讓眼睛閉上，在黑暗中，從你腦海浮現的畫面是什麼？你想起白天遇到的人們，檢視著他們的臉、他們的聲音、動作、特徵、氣質、性情等。你腦中快速閃過街道的畫面，經過熟悉的房子，看著路旁一個個指標。你讓自己被動跟隨著記憶中紛雜的畫面。

不知不覺，你一路倒轉，讓自己跨越了「今天」的界線，你過去人生的畫面在想像中慢慢浮現。你那被遺忘的、快要記不得的心願、白日夢、人生目標、成敗，就像是圖畫一樣在腦海中一一出現。的確，它們或許不像今天的回憶那般準確可信，而在回憶中起了點變化，但你依舊認得這些畫面。現在跟著你心裡的眼睛，更專注、更有興味地看著畫面，因為它們變得不一樣了，因為它們現在加入了一些「想像」的痕跡。

還不只這樣。在過去的畫面中，時不時閃著一些你全然不認得的片段。它們全然是你**創意的想像**[1]。它們出現，消失，接著又

[1] 原文為 Creative Imagination。

出現，甚至帶來了陌生的新角色、新片段，彼此逐漸建立關係。他們開始「表演」，而你看得入迷。你跟隨著他們還未知的生命，深受吸引，沉浸在陌生奇妙的氛圍與情緒中，感受這群想像賓客之愛恨情仇。此時，你的心已全然甦醒，化被動而主動，而你的記憶則是越來越蒼白。新的畫面變得比回憶更要強烈清晰。你有趣地觀察新畫面，就好像它們有自己獨立的生命一樣；同時，它們不請自來地現身也讓你覺得驚喜。最後，這些來到你腦海中的客人強迫你用更濃更烈的強度觀看，不再只是把它們當作簡單平淡的日常記憶而已。這些不知從哪蹦出來的迷人賓客，情感豐沛地活著，喚醒你的回應感受。它們要你跟著一起哭、一起笑，像是魔法師召喚你心中欲望，忍不住要加入它們行列。你開始與它們對話，把自己當作它們其中一員，你想要一起演出，於是你行動了。這些畫面幫助你從被動的狀態，提升到創作的狀態。這就是想像力的力量。

　　演員、導演和所有藝術創作者一樣，都很熟悉這種力量。馬克思‧萊因哈特（Max Reinhardt）曾說：「我總是被畫面所圍繞著。」查爾斯‧狄更斯（Charles Dickens）則寫道，整個早上他都坐在書房等待奧利佛‧崔斯特（Oliver Twist）出現。歌德（Goethe）看著那靈感畫面在眼前出現，大叫著：「有了！」拉斐爾（Rafael）在房間裡看到一個身影經過他面前，那是西斯廷聖母。米開朗基羅（Michelangelo）曾絕望地叫喊著畫面在追他，強迫他把它們的形象雕刻在石塊上。

　　不過，儘管「啟發性意象」[2] 是自我獨立且可變動的，儘管它們充滿感受與欲望，當你在工作角色時，千萬別認為它們會自己發展完全，自動出現在你面前。沒這回事。要讓畫面變得完整，達到讓你滿意的表現程度，你得主動配合。你要怎麼讓它們變得完美

[2] 啟發性意象原文為 Creative Images，為前文「創意的想像」的延伸產物。此處按作者意指的本質翻譯為「啟發性意象」，能主動給予觀者啟發與情緒動能。

呢？首先，你得對畫面不斷提問，就像是問朋友問題一樣。有時你甚至得嚴格命令它們，讓它們在你的命令與提問下發展變化，而你才能用「心」看見它們帶來的解答。舉例來說：

　　假設你現在要扮演《第十二夜》的馬伏里奧[3]，而你正推敲著馬伏里奧在收到神秘來信（他以為是心儀對象奧莉薇亞寫給他的）後，來到花園找奧莉薇亞那一場戲。這時，你可以開始提出下列問題：「馬伏里奧，告訴我，你是怎麼走進花園大門，臉上帶著笑容，朝你那『親愛的小姐』走去？」這問題馬上就能讓馬伏里奧的畫面產生行動。你從遠處看見他，他急急忙忙地把一封信藏在斗篷下，正準備待會要得意洋洋地現出這封信！他伸長脖子，表情嚴肅，四處找尋奧莉薇亞。她在那！他笑到臉都歪了，一心想著她信上寫的：「你的微笑很好看。」但他眼睛呢？眼睛也帶笑嗎？喔不！他的眼神充滿警覺，焦慮地張望著，像是從瘋子的面具背後向外穿透。他注意著自己的腳步，那優雅的步伐！他那雙黃色吊帶襪，看起來多麼有魅力、多麼迷人。但他看到什麼？瑪麗亞！這愛管閒事的傢伙，衰婆！竟然也在這裡！用她不安好心的眼角餘光監視著他！他臉上的笑容逐漸消失，有一瞬間幾乎忘記雙腳存在，任由他的膝蓋不由自主地微微彎曲，動作姿態似乎背叛了他已不再年輕的身體。現在，他的眼神燃燒著濃濃恨意。但時間不夠了！他「親愛的小姐」還正等著呢！他得即時傳達這濃濃愛意、熱情渴望，一刻都不能耽擱！拉緊斗篷，加快腳步，快去小姐那兒吧！「她」的情書慢慢地、偷偷地、充滿誘惑地從斗篷下露出來……她有看到嗎？沒有！她在看他的臉……哦！那個笑容！剛剛都忘了笑了，但現在當小姐開口打招呼時，又重新綻放：

[3] 本書所引用莎劇（《第十二夜》、《李爾王》與《哈姆雷特》）皆參考梁實秋、朱生豪與彭鏡禧、孫大雨中譯版本，人名則依當代慣例略作調整。

「怎麼了，馬伏里奧？」

「親愛的小姐，呵，呵。」

「你還笑嗎？」

馬伏里奧的這段小「演出」帶給了你什麼？以上是這問題的第一個解答。但你或許還不滿意，感覺似乎怪怪的，這「表演」讓你無動於衷。於是你又追問下去：馬伏里奧在這時候是不是要更有尊嚴點？他不會太老嗎？他的「表演」是不是太過滑稽？如果讓他看起來更可悲，會不會更好？還是說在這一刻，他相信他一生的夢想就要實現了，太過激動導致心神不寧，幾乎就要瘋癲？或許他可以再像小丑一點。他是不是要更老一點？更沒尊嚴一點？是否要更突顯他心中色念？還是說如果他的樣子更幽默，外表就會變得更顯眼？要是他看起來像單純無害的孩童呢？到底他是完全昏了頭，還是還保有一定程度的自制力呢？

當你在工作角色時，諸如此類的問題或許會在心中浮現。這時，就該開始與意象合作了。藉著提出新的問題，命令意象展現給你不同的表演可能性，你得以<u>依據自己品味喜好</u>（或導演對角色的解讀）<u>引導角色、建立角色</u>。畫面會在你眼神的質疑下不斷轉變，直到它慢慢地（有時則是突然地）滿足你的期待。這時，你會發現你的情緒被喚醒，燃起心中的表演欲望。

這樣的工作方式，能讓你更深刻地鑽研角色、創造角色（當然也會更有效率）。你將不再只靠一般的思索推敲，反能「看見」這些小小的演出片段。枯燥地探之以理，只會扼殺想像力。你越試圖用理性分析，你的感受越顯沉默，意志越發薄弱，靈感自然也越遙不可及。

透過這個方式，所有問題都會找到答案。當然，不是所有的問題都會馬上出現答案，複雜程度也有差。比如說，問到你的角色與劇中其他角色之關係時，正確答案通常不會隨之而來。有時要等

好幾小時，甚至好幾天，你才能在各種關係中真正「看見」你的角色。

　　你越鍛鍊自己的想像力，用各種方式加強練習，你一股的感受力就會越快在心中啟動，正如這段話所描述的：「我在腦海中看到的畫面，有它們自己的心理狀態，像日常生活中遇到的人們。然而，不同之處在於：<u>在日常生活中，我們只能看見人們的外在形象，沒辦法看見他們的表情、動作、手勢、聲音、語調底下還藏有什麼</u>，於是我們有可能因此誤解他們的內在生命。但我的啟發性意象不一樣。**它們的**內在生命向我完全敞開，一目了然。它們的感受、情緒、熱情、思緒、人生目標、迫切渴望，都一一揭露在我面前。當我運用想像力工作角色時，透過它外在形象的顯現，我同時也看見了它的內在生命。」

　　你越迫切、越頻繁地深入觀看意象，便能越快在自己內在喚醒詮釋角色所需要的感受、情緒與直覺。所謂的「<u>深入觀看</u>」，其實就是在排練時運用自由且成熟的想像力練習。在米開朗基羅創造的摩西中，<u>他「看見」的不只是肌肉、捲鬚、衣摺而已，他當然更「看見」了摩西的**內在能量**</u>，才產生了如此肌肉紋理、血管、鬍鬚、衣摺，還有那充滿韻律感的整體結構。至於達文西，他所「看見」意象的狂烈內在生命，也讓他飽受折磨。這正是想像力最重要的任務之一——讓你將這些痛苦轉化、昇華。當你開始理解到其實自己並不需要用力從內在「擠」出你的感覺，你就會感謝想像力讓這些感覺油然內發，當你開始學會「看見」眼前意象的心理狀態與內在生命，一切都會是毫不費力的。正如米開朗基羅「看見」那醞釀了摩西外在形象的內在能量，當你「看見」並「體會」角色之內在生命時，自然會激發你在舞台上處理外在表現時選用更新、更原創、更正確，以及更適當的方式。

　　在有系統的練習下，你的想像力越成熟，自然也越自由、越迅

速。畫面一個接著一個，速度越來越快，一旦成形便轉瞬消失。有時候甚至都還來不及在心中點燃任何情緒，就在你面前脫逃了。於是，你必須具備超越日常強度的意志力，讓他們在腦海中停留久一點，直到足以喚醒你的內在感受。

至於這予以輔助的「意志力」又是什麼呢？是專注的能量。

我猜你會問：「在現代寫實主義劇本中，所有角色都如此一目了然，我幹嘛還要大費周章鍛鍊想像力，學著在表演中運用？劇作家所寫的台詞、情境和戲劇事件不就把一切都說明白了嗎？」若這真是你的問題，請容許我如此反駁：劇作家完成的劇本，是他的創作，不是你的。他所運用的，是他的才華。那麼什麼才是你的貢獻呢？我認為應當是你對劇中角色心理層次的深掘。天底下沒有什麼一目了然的人物。真正的演員，絕不可能輕輕搔著角色表皮而已，更不可能拿自己一成不變的個性舉止加諸其上。的確，我很清楚這正是當今我們這行的現況，大家都習以為常，但不管你怎麼想，請容我在此好好解釋一番。

對我而言，把演員監禁在他所謂的「個性」之中，根本是罪孽。這讓演員成了奴工，而不再是藝術家。他的自由到哪去了？他該如何使用自己的想像力、創造力？為什麼要讓演員在觀眾面前像個傀儡似的，被懸線操控每個動作？即使當代劇作家、觀眾、劇評，甚至演員自己，都太習慣這種「降格」現象，不再把演員當作藝術家，也不代表我們就該將錯就錯，容忍這可憎的罪。

當人們習慣了這樣對待演員專業，最大的反效果是演員在台上成了無趣的人，甚至比他單調不變的日常生活還要無聊（劇場理應是要反過來才對）。他在台上「創造」出來的形象，連自己都配不上。他用自身動作姿態來詮釋每個角色，演員變得**沒有想像力**，讓所有角色都變得一模一樣。

事實上，「創造」代表著去發掘並表現新事物。但對於舉手投足矯揉造作、陳腔濫調，一舉一動綁手綁腳的演員來說，何處尋新

意呢？現在大概沒幾個人記得了，但對真正的演員來說，最深藏的欲望不正是要透過所扮演的角色，確立自我並表達自己的感受嗎？但要是人們只要他（甚至有時是強硬要求他）用自己習性演出，不須運用任何想像力，那麼他要如何做到呢？這是不可能的。因為創意的想像是藝術家找到屬於他個人（因此總會是獨特的）詮釋角色的主要途徑之一。若不是藉著想像力深入透視角色內在生命，又將如何讓他的個人創作特性發聲呢？

　　要是有人想反駁，歡迎提出來，至少這還代表演員願意就這議題多思考一點。既然要辯論，就讓我們先找到最適合的仲裁者吧。不如就讓「想像」自己當裁判。你可以跟著下列練習，一步一步來，說不定最後你會改變想法，「看見」並「體會」更深刻的角色詮釋，讓角色從平凡單扁、直白了然變得有趣複雜，甚至向你展現許多全新、意想不到的人性心理。自然而然，你的表演也會變得不那麼單調無聊！

練習十

　　從一連串簡單、非個人的事件回憶開始（與個人情感、內在感受、真實經驗無關的事件），盡可能捕捉任何細節，集中注意力在這一連串回憶中，想辦法不要讓專注力中斷。

　　練習的同時，開始訓練自己第一時間就要能抓住在腦海中出現的畫面。你可以像這樣：拿一本書，隨意翻到某頁，念出其中一個字，看看腦海中因此浮現了什麼畫面。這能幫助你想像畫面，而非侷限自己於抽象、了無生氣的概念。抽象概念對於充滿想像力的藝術家來說沒多大用處。在經過一段時間的練習後，你會發現再不起眼的字眼（像是「但」、「若」、「因」之類的），都會在你腦海中召喚出獨特甚至奇妙且不可思議的畫面。專注於畫面一段時間，接著用同樣方式開始工作新的字、

新的練習。

接著是下一階段的練習：找到一個畫面，等待它開始動起來、開始改變、開始說話，甚至開始自行「行動」。去理解每個畫面都有它**獨立的生命**，別試圖介入，好好花上幾分鐘跟著它變化行動。

下一步：同樣的，創造一個畫面，讓它發展自己的獨立生命。一段時間後，試著藉由提問或下指令介入它的生命。「你可以讓我看看你是怎麼坐下的？怎麼起身？行走？上下樓梯？和其他人會面？」要是畫面的個人意識太強，太過頑固（這情況很常見），試著把請求改成命令。

接著讓你的提問與命令更進一步來到心理層次：「你在絕望時看起來是什麼樣子？開心時呢？……讓我看看你是怎麼誠心歡迎朋友的？怎麼遇見敵人？變得疑神疑鬼？體貼謹慎？笑？哭？」諸如此類一連串的問題與指令。你可以一再重複問同樣的問題，直到畫面讓你看見你想「看見」的東西為止。上述步驟可隨著練習需要而一再重複。當你介入畫面之生命，你也可以試著將它安置於不同場景，要求它改變外在樣貌，指派各種任務。介入一段時間後，重新給它自由，再開始新的指令，兩者交互進行。

在劇本中找一段只有幾個角色的簡短場景，在腦海中讓這些角色演過好幾回，接著開始對角色問問題，給他們一些建議：「要是這裡氣氛變得不一樣了，你會怎麼演？」接著建議幾種可能的氛圍，看看他們反應如何，再接著命令他們：「現在改變這場戲的節奏。」建議他們演得含蓄，或是更奔放一點。要求他們把某些感受放大，某些感受則壓下來一點，或者再反過來試試看。在某些地方插入停頓，或是刪去他處的停頓。改變場面調度、戲劇事件等任何能帶來新詮釋的要素。

這樣一來，你將學會如何在工作角色時和想像畫面**配合**。

一方面來說，你會越來越習慣接受角色（如畫面般）給你的建議；另一方面，藉著提問與命令，你也可以帶領角色延伸發展，讓他變得盡善盡美，越來越接近你（與導演）的品味和期望。

　　現在，讓我們進入下一階段練習。試著穿透畫面的外在樣貌，進入他的**內在**生命。

　　在日常生活中，許多時候儘管我們仔細、專注地觀察周遭人物，也無法真正進入他們的內心世界。他們心裡某個角落永遠是晦澀的，充滿了你無法觸及的秘密。但你的想像畫面不一樣，它們對你是沒有秘密的。原因為何呢？這是因為不管你的畫面多麼新奇、多麼難以預期，它們始終還是你所創造的。它們的內心世界屬於你。的確，在開始運用想像力之前，你往往對它們向你揭露的感受、情感與欲望渾然不覺，但它們卻在你的潛意識深層浮現，而且只屬於你。因此，試著訓練自己專注地盯著畫面，盯到你能真正感受到它們帶來的情感與欲望為止，盯到你開始感其所感、盼其所盼為止。這正是喚醒感受的方法之一，完全不須勞苦費力地從你的內在「擠」出來。這練習可以從簡單的心理時刻開始。

　　接下來進入想像力「靈活練習」階段。找一個畫面，研究所有細節，接著讓它緩慢**轉變**成另一個畫面。舉例來說，一個年輕人慢慢變成老人，或老人變成年輕人；一株幼苗逐漸長成枝葉茂密的大樹；冬景流轉為春夏秋。

　　重複上述練習，但這次試著工作奇幻的畫面。讓魔法城堡變成破舊茅舍，或讓破舊茅舍變成魔法城堡；老巫婆變成年輕貌美的公主；一匹狼變成英俊王子。接著開始以動態畫面練習，例如騎士比武、蔓延的森林大火、興奮的群眾、舞會場景、忙碌的工廠生產線等。試著聽見畫面的聲音、它們所說的話。小心別讓你的注意力分散，或是太快地跳到下一步驟，而

錯過了中間的轉變過程。畫面的轉變必須如電影般流暢。

接著，**自己**創造一個完全虛構、無中生有的人物，塑造每一個細節，讓他越來越複雜且完整。你可以花上幾天、甚至幾個禮拜的時間來發展人物，不斷地提問，以獲得清晰可見的答覆。把人物置放於不同的情境、環境中，觀察他的反應，並發展他的特徵與特質。然後請他說話，跟著他的情感、欲望、感受與思緒變化，將你自己敞開聆聽，如此他的內在生命才能影響你的內在生命。和他配合，接受他那些你也欣然同意的「提議」。你所創造的人物，得既幽默又充滿戲劇性。

透過這些練習，終有一天你的畫面會變得越來越強烈，讓你無法抗拒，被**體現**[4]**畫面**的欲望所吸引，就算只有短短一景，也忍不住要把它「做／演」出來。當你心中這股欲望被點燃時，千萬別壓抑，**就隨心所欲地**行動吧。

透過特別設計的練習，如以下提到的體現技巧，能夠幫助你更有系統地培養**體現畫面**的強烈欲望。

練習十一

一開始先想像你自己在做一些簡單動作：舉起手臂、起立、坐下、拿起物品等動作。在腦海中仔細研究你的動作，接著真正把動作**做出來**。盡可能忠實地重現動作。在重現動作時，要是你發現你做的動作和你在腦海中看到的動作有差異，就再研究一次腦海中動作的樣子，接著再做一次動作，直到滿意為止。重複練習，直到你確認身體都已跟上你在腦海中發展

[4] 此處原文為incorporate，之所以選擇翻譯為「體現」，是因為想強調演員是以「身體」來表現。

的每個細節。持續練習，嘗試越來越複雜的動作與行為。

　　從戲劇或小說找出某個角色，用同樣的方法練習，從簡單的動作、事件與心理狀態開始。讓你的畫面自己說點話。專注研究你腦海中角色的各種細節，直到角色感受也喚醒了你的感受，接下來試著盡可能地忠實體現這個新畫面。

　　在體現畫面時，有時你會發現自己的動作脫離了在腦海中觀察到的細節形象。若這是靈光乍現瞬間的反應，那麼不妨順其自然地接受它，相信它帶來的益處。

　　這項練習能逐漸幫助你為生動的想像畫面與身體、聲音、心理間建立有效且必要的連結，你的表達能力也會越來越靈活，越來越能聽從你的指令。

　　當你用此練習來工作即將在台上演出的角色時，可以先選出他在你腦海中最突出的一項特質，這樣一來，就可以避免貪求一步登天完成完整畫面而造成的驚嚇挫敗（演員們最熟悉的經驗！）。往往正是這般驚嚇扼殺了進一步發展的可能，迫使你放棄所有的想像空間，撤回至保守陳舊、了無新意的劇場慣性。你知道你的身體、聲音，以及整個心理質地，不是每次接到指令就能瞬間自我調整至你所想像的樣子，所以一點一點地處理畫面，能讓你避免如此困境。這麼一來，你的表現方式能默默完成必要轉變，最終得以成熟應付各項角色表演任務。只要你一步一步來，最後一定可以完全體現你所扮演的角色。有時候你甚至才試了幾種特徵，角色就一步跳到跟前，自己把完整的樣子呈現出來。

　　無論是在練習階段還是真正進入排練，當你體現角色時，在你的想像中加入當下經歷的、並未預先設想的一切，如新的事件、對手演員的表演方式、導演提議的節奏等變因。加上這些因素後，在

腦海中把場景「排練」一次，接著在台上或是在練習中再次體現。

　　以上體現畫面的練習，很快也會成為訓練你身體最有效的方法。當你試圖做出強烈且發展完整的畫面時，你是從內而外讓你的身體塑樣成形，從頭到尾讓藝術的感受、情緒、直覺充滿你的身體。於是，你的身體慢慢變成了前面我們提到的「敏感薄膜」。

　　你花越多時間、越多心力**清醒地**鍛鍊想像力與「畫面體現」之技巧，你的想像力便能更快地在潛意識起作用，甚至讓你感受不到它的運作。在那些沒惦記著它們的時刻、在你無夢的睡眠，甚至在你的夢中，你的角色會自己成長、變化。最後你會發現，靈感的火苗來得越來越快、越來越精準。

　　想像力相關練習總結如下：

　　1. 捕捉第一個畫面。

　　2. 學著跟隨畫面自己的獨立生命。

　　3. 和畫面配合，提問並下指令。

　　4. 透視畫面的內在生命。

　　5. 訓練你想像力的靈活度。

　　6. 創造完全虛構、無中生有的角色。

　　7. 練習體現角色的技巧。

3 即興與群體[1]

唯有藝術家藉由彼此真實情感共鳴，合而為一即興群體時，才能真正理解在創作中無私分享所帶來的樂趣。

如前一章所言，無論在哪一領域，真正藝術家的終極目標，可說是「盡情抒發自我的渴望」。

我們每個人都有自己的信念、自己的世界觀、自己的理想、自己對生命的道德價值。正是這些深植於心的下意識信念，形成了我們獨特的個體性，試圖「盡情抒發」的深刻渴望。

抒發自我的渴望，讓學識深厚的思想家創造了自己的哲學體系。同樣的，藝術家也是憑著這股想要抒發內在信念的渴望，用自己的方式（藝術專業）進行即興創作。所以，毫無疑問地，我們也可以這樣解釋演員的藝術：演員的強烈欲望與終極目標，也只能透過自由的**即興**完成。

要是演員只把自己的工作侷限在說出劇作家所寫的台詞、照著導演指示執行動作，不去找尋任何可以自我即興的機會，那麼他只是把自己當作別人作品的奴隸。他的表演是借來的，誤以為劇作家與導演都已幫他完成即興，沒留什麼空間給他自由發展。可惜這樣的心態在現今演員之間實在太常見。

[1] 原文ensemble一詞，在中文世界裡有許多意義，舉凡「群體」、「團體」、「團隊」、「歌隊」、「成員」、「表演團體」、「群眾演員」、「演出團隊」等皆有可能。本書選擇依照ensemble前後文內容斟酌的翻譯，不採用統一名詞。

其實每個角色對演員來說，都是一個即興的機會，讓演員得以真正地和劇作家與導演「共同創作／合作」。當然，我所謂的「共同創作／合作」，不是說演員可以塞一兩句自己編造的台詞，或是自行替換導演所要求的執行事項。我的意思正好相反，預先設定的台詞與事件是演員用來即興的紮實基礎。演員**如何**說台詞、**如何**完成動作與事件，就是通往寬廣即興世界的大門。換句話說，「如何處理」台詞、動作與事件，就是演員能自由表達自己的方式。

此外，在台詞與動作之間還有太多數不盡的時刻，讓演員能在此創造精彩的心理轉折，潤飾表演，完美展現其藝術才華。演員對整個角色的詮釋深入每個細節，也因此創造更多即興空間。其實只要別在台上演自己，且放棄那些陳腔濫調的伎倆就可以了。只要演員停止認為他所扮演的角色都是「正常的」，而試著為他們找到更細膩的「角色層次」，就會是「即興練習」的一大進步。只有在台上經歷過自己隨著每個新的角色轉化所帶來的真正喜悅，才能體會「即興」其真實且充滿想像力的本意。

一旦演員即興能力發展成熟，在自己內在找到那股永不枯竭之泉，讓每一次的即興自此萌發，他將享受並感受到一股前所未有的自由，更覺自我內在之豐富。

下列練習能幫助你培養即興能力，試著照指示進行，別想得太複雜。

練習十二（個人練習）

為你的即興練習找到開頭與結尾，必須是很明確的連串動作。舉例來說，開始的動作可以是快速從椅子站起，用堅定的語調或姿態說：「對。」至於結尾，你可以躺下，打開一本書，安靜悠哉地開始看書。你的開頭也可以是開心又迅速地穿

上外套、戴上帽子手套，好像準備要出門一樣；而你的結尾可以是沮喪地坐下，甚至眼睛含著淚水。或是你在開始時，可以憂心忡忡地看著窗外，試圖躲在窗簾後面，接著大叫：「他又來了！」在結尾，你則以喜悅甚至狂喜的心情彈著或真實或想像的鋼琴。不管你的設定為何，盡可能讓你的開頭與結尾充滿反差。

別去預想在這兩個動作之間要做什麼，不要為你所選的開頭與結尾去找尋任何邏輯解釋或動機。隨機選擇，找兩個腦海中第一時間迸出來的念頭，不要因為「可能會對即興有幫助」而刻意設定開頭與結尾。只要讓這兩件事充滿反差就好了。

不要試著界定主題或情節，只要決定開頭與結尾的情緒或感受。接著把你自己交給「當下」，接受任何瞬間直覺的反應。這樣一來，當你起身說：「對。」（如果這是你的開頭）時，你會隨著自己的感受、情緒和心境，自由且自信地開始「動」起來。

至於介於開頭與結尾之間的整個轉化過程，就是你即興之處。

你每一次的即興動作，都要是出自前一動作的心理回應（絕非邏輯回應！）。在並未預先設定任何主題的前提下，你從開頭一路到結尾，藉由即興完成中間過程。你將在每個當下，經歷這一切自然而然由內而發，各自不同的知覺、情感、心境、欲望、內在衝動、動作表情等。也許你會先表現出尊嚴，接著開始憂鬱地沉思，最後顯得惱怒；又或者，你會經歷一連串從漠然、幽默到歡樂的階段；抑或是，你會激動地寫一封信、打電話給某人等等。

根據你當下心情或即興過程經歷的突發狀況，去接受各種自然發生的可能性。你只須聆聽那推動你心理變化與行為動作的「內在聲音」。只要你全然地臣服於你即興的靈魂，你的潛

意識會為你帶來沒人想得到的建議。存在於你腦海中的結尾動作，則會讓你不再漫無目標地掙扎遊走，而能持續地用一種無法言說的方式，一路被結尾吸過去，像是面前隱約看見一道指引的磁光。

重複這個練習，每次設定一組新的開頭與結尾，直到你對自己有了信心，不再需要時不時停頓、揣測接下來要做什麼。

也許你會好奇：為什麼不管如何都要先設定開頭與結尾？為什麼開頭與結尾的身體姿勢與動作心情要先確立，卻可以在中間過程自由即興流動？這是因為在即興中，真正的自由必須建立在「需求」之上，才不會落入任意妄為或猶豫不決的狀態。要是沒先找到明確的開頭來驅動後續行動，或是沒有明確的結尾來完成整件事，那麼最後你只會不知所云地瞎繞。若沒有開始、沒有結束、沒有方向，你對「自由」的感受就無意義了。

在排練時，自然會面對許多你得拿出靈活即興能力來應付的「需求」──如情節、台詞、節奏、劇作家與導演的建議、同台演員的表演等，都形成了不同的需求，而你還得適應不同需求間彼此或近或遠的關係。因此，藉著在練習中建立類似的需求或限制規範，能幫助你做好專業準備。

首先，在明確的開頭與結尾之外，也為練習設定時間限制作為需求規範。獨自練習時，可設定每段即興長度為五分鐘左右。

接著在開頭與結尾之間，設定一個即興的「中間點」（需求），在此必須要有一個非常明確的動作，如頭尾一般具備確實的情緒感受。

現在先從開頭即興到中間點，再從中間點到結尾，就像之前從開頭轉到結尾一樣，且維持和之前一樣的時間長度。

練習一段時間後，在頭尾之間任何地方再加入一個新的

點，同樣藉由即興一一走過這四個設定，不可加長時間，維持相同的時間長度。

在開頭與結尾之間不斷加入中間點，隨機挑選，拋開邏輯性的選擇，透過即興的心理來完成這項任務。但在這一連串練習中，必須保持固定的開頭與結尾，不可更動替換。

累積足夠的中間點，並找到最滿意的連結方式後，你可以再給自己新的需求設定：像是慢速演出第一段，快速演出最後一段；或是在你周遭創造某種氛圍，讓它在選定段落（甚至從頭到尾）出現。

你可以不斷增加即興需求，例如運用前面提到的塑形、飄浮、飛翔、能量傳送等動作質感。你可以只選用一種，也可以隨意結合。你甚至可以運用不同的角色設定來進行即興練習。

接著，設定一個你要即興的明確場景，想像觀眾的位置，決定你要即興的是悲劇、喜劇、戲劇，還是鬧劇。也可以設定你要即興的是時代劇，接著想像自己穿著特定時期的服裝表演。這些元素就像附加需求一樣，讓你能有所本地自由即興。

即使在你加入各種新需求後，往往還是會出現某種特定情節模式，潛入你的即興之中。這是很難避免的。在練習時，你可以試著在一段時間後調換開頭與結尾，或是改變中間點的順序。

在一系列組合練習讓你精疲力盡、腸枯思竭後，試著從頭開始一個新的練習，找到新的開頭與結尾，重新設定需求，且如先前一樣，不要預設情節。

這個練習是要幫助你培養**一個即興演員的心理**。透過一個個你為即興設定的需求規範（無論數量多寡），你就能保持這種心理狀態。日後無論是排練或正式演出，你會感覺到你要說的台詞、你要做的動作，還有導演與劇作家加諸於你的整個周遭情境，甚至是劇本情節，都會像練習時設定的需求一樣，引

領你找到方向。對你來說，練習和實際運用其實在本質上是一致的。最終，你將確信劇場藝術其實就是**不斷地即興**而已，舞台上沒有任何一刻能剝奪演員即興的權利。你可以忠實地完成加諸於你的所有需求，同時保有**演員即興的靈魂**。前所未有的心滿意足、全然的自我信心肯定，伴隨著自由的感受與內在之豐富，都會是你努力的回報。

即興練習同時也可運用於兩人以上的團體訓練。雖然原則大致和個人練習相同，還是有些須特別注意的重要差異。

劇場藝術是團隊合作的藝術，就算演員再有才華，他都必須靠著和同台演員合作，才能完全發揮自己的能力去玩即興。

的確，在舞台上有許多能整合團隊的推動力，像是整齣戲的氛圍與風格、精準的表演、出奇精湛的場面調度等。但真正在場上的演出團隊，需要的可不只這些基本的整合而已，必須要讓自己能敏銳接收到對手的創作直覺。

會即興的團隊總是處在「給」與「受」的狀態中。來自對手演員一個小小的暗示，就算是一個眼神、停頓、動作、嘆息、意想不到的語調變化，甚至是難以察覺的節奏感切換，都可以成為創作的刺激，成為他人即興的動力。

所以在正式進入團體即興練習前，建議大家先專心從我們稱之為**團體感**的準備開始。

練習十三（團隊練習）

首先，每個人極盡所能，用最誠懇的方式在心中把自己向眾人敞開，並試著去感受周遭**每一個人的存在**。對彼此「敞開心房」（比喻），接受每個人的存在，就好像置身於好友之中，這過程就和第一章所提到的**接受**一樣。在練習一開始時，團隊

裡的每個成員都要這樣和自己說：

　　我們這個創作體（creative ensemble）是由個體所組成的，絕對不能把它當作非個人的集結。我很看重在這空間裡每個人的存在，在我心中沒有一個人的個體性是被忽略的。所以，當我身處夥伴之中，我絕不以「他們」、「我們」等概念泛稱，而要用「他與她」或「她與我」來指涉。我已準備好要從一起參與練習的夥伴身上接受所有的感知，再細微也不放過，而我也準備好要根據這些感知做出一致、相稱的反應。

　　試著忽略任何成員的缺失、令人無動於衷的表現，而是去找到他們的迷人特質，這樣才更能幫助你進入狀況。避免不必要的做作尷尬，也不要用過度感性的眼神死盯著對方眼睛不放，不要出現過頭的友善微笑，或任何非必要的策略。

　　自然而然地，你會發現自己面對夥伴時，醞釀著一種溫暖善意，小心不要誤解這感覺，讓自己變成在群體中飄浮遊走，甚至迷失在含糊不清的感受中。相反的，這練習是要幫助你藉由心理方法和對手演員建立紮實的專業交流。

　　彼此內在交流關係已紮實建立後，眾成員就可進入練習的下一階段。先討論一連串簡單動作以供選擇，可以是在房間內安靜走動、跑動、一動也不動地站著、移動位置、靠牆擺不同的姿勢，或通通集合到中間等，選三、四個明確動作就可以了。

　　練習開始時，不要先溝通哪個動作會是「團體動作」，每個參與者都要用自己剛剛建立的「敞開感」去感受眾人默契，找到那個大家想要一起完成的動作，並把這個動作做出來。剛開始時失誤在所難免，有可能是個人，也有可能多人同時放

槍，但最終大家必能合一地完成動作。

在揣測動作的同時，其實大家正持續地觀察彼此。觀察越細微敏銳，接收的則越準確。最終目標是讓眾人不靠任何暗示或事先溝通，而能在同一時間做出同樣的動作。當然成功與否並不重要，真正重要的是努力為彼此敞開，讓場上演員觀察夥伴的即時知覺變得更為敏銳，也更加強了對整個團隊的敏感度。

一段時間後，當成員能真正感受到自身被這練習親密地團結起來時，就可以進入到下一階段：「團體即興」。團體即興和個人即興不同，這次要先決定一個主題，但只要定個大概就好。比如說，設定大家在某工廠裡工作，參加高格調的正式舞會或居家派對，抵達或離開車站、機場，在毒品掃蕩行動中被抓，在餐廳用餐，在狂歡節縱情作樂等。無論選定哪一個主題，大家再一起決定布景設定：哪裡是門、桌子、工作台、樂團、大門之類的，任何符合主題所需的布景設定。

接著大家開始「分配角色」。不可預設任何情節，和個人練習一樣只能先決定開頭與結尾，以及其起始動作與對應心境。同時，大家還要先一起決定即興練習的時間限制。

盡量不要使用太多台詞或獨佔對話，只有當你覺得自然且必要時才說話。此外，潤飾或延伸發展對話並非演員任務，所以不要為了要為角色設想符合當下場景的完美台詞而在即興練習上分心，就算你說出口的字句不夠有深度，甚至聽起來彆扭拗口，也不會影響練習。

就常理推斷，就算大家的感受力多敏銳、多敞開、群體感多強烈，第一次的團體即興練習往往會以混亂收尾。但每個人都會從彼此身上接收到一些什麼，確認彼此在設定場景中的創作意圖，體會著彼此的心情，揣測彼此對想像場景的構想。他同時也會感覺到自身未完成的意圖，無法讓自己與情節、對手

演員相契合的缺失。然而，千萬不可彼此討論上述細節。相反的，要讓大家一起再次運用彼此的整體感與先前建立的關係，把剛才的即興練習重新做一次。

第二次的即興結果和前次相比，輪廓必定更加清晰，前次未盡的意圖能更完整地被實現。整個團隊必須努力不斷重複練習，直到即興的成果能開始看起來像是一個有認真排練過的片段。同時，不管台詞、動作、表情、情境重複多少次，每個成員都要維持自己身為即興創作者的心理狀態。

可以的話，盡量不要讓自己落入重複之中，即使是相同的情境，也要想辦法找到新的表演方式。雖然你或許會很自然地想要留住先前最成功的即興表演，讓它重複出現，然而一旦你的「內在聲音」慫恿你大膽嘗試更具表現力的動作表情、或對某一個當下有更藝術的詮釋，甚至是對其他夥伴有著全新態度，那麼就別猶豫地拋下先前那些令人滿意的表現吧。你的品味與機智會告訴你何處與何時需要調整、什麼該保留，而這一切都是為了團隊與情節發展的自然需求。很快地，你會學到如何在無私狀態中，依然能追求自身的藝術渴望與自由。

不管大家想要重複同樣的即興練習幾次，它的開頭與結尾都必須是明確且完全固定的。

在團體即興時，記著你們並不需要在過程中插入任何中間點。隨著即興慢慢發展，讓主題建立，情節醞釀鋪陳，它們會自然成形顯現。

一旦即興成果開始有了認真排練過的樣子，大家可以一起討論決定，逐步加入如氛圍、角色設定、不同的節奏感等需求，讓它變得更有趣。

要是對某個主題已感到疲乏，大家可再選擇另一主題開始練習，但要和前面提到的一樣，從建立關係與團體感開始。

　　現在，準備好進入以下練習了：從大家都沒在劇場或螢幕上看過、也沒演過的戲中選取一段場景，分配角色，決定某人為「導演」，要求他**精確地**導出這段場景的開頭與結尾部分。接著，既然大家都知道這段場景的內容，開始即興演出中間段落。不要讓自己太過脫離角色的心理狀態；除了開頭與結尾外，不要把台詞背起來。像先前練習一樣，讓所有動作表情、場面調度都從你的即興中自然啟動。你可以憑印象說出幾句近似劇作家語意的台詞，但若你恰好已經把幾句台詞記起來了，也不需要刻意說錯，讓它們聽起來像「即興」。

　　別試著建立自己的角色，否則你會因此忽略那引領你即興行動的「內在聲音」。但要是角色的個性特徵「堅持」要在你身上彰顯，也別因此刻意壓抑。

　　演完場景結尾後，請「導演」挑選整個場景中間某個段落並再次**精確地**執導此段，接著從開頭即興演出至導演執導的中間段落，再從中間段落即興演出至結尾。像這樣一步步填滿空缺，最後你就能讓自己從頭到尾都維持著**團體即興的心理狀態**，順利演出劇作家筆下的完整場景。你會越來越清楚地知道，在正式排練演出時，就算是要照著導演與劇作家的指示（需求）演出，你依然能享有即興創作的自由，而這信念也會如本能般在你心底紮根，成為你的**第二天性**，不假外求。

　　接下來大家可以一起開始進行角色發展。

　　如你所見，這練習是在幫助你認識你身為演員的靈魂有多豐富。

　　在本章節最後，我要提醒若在即興時發現自己開始變得不夠真實、不夠自然，這必定是來自「邏輯」的介入，或代表你使用了太多不必要的台詞。你必須要有勇氣讓自己只憑即興的精神，跟著內在事件（感受、情感、企圖、各種直覺與衝動）的心理進展，聽著

它們從你創作的自我深處和你說話的聲音，你便會理解這「內在聲音」是永遠不會欺騙你的。

在團體練習進行的同時，強烈建議也同步繼續個人練習，兩者應是互補，而非相互取代。

4 氛圍與個人感受

在舞台上，一齣戲所產生的意念是它的**精神**，氛圍是它的**靈魂**，而我們所有聽見看見的一切，是它的**身體**。

　　可以這麼說，在演員投注一生努力與盼望的舞台上，存在著兩種對「舞台」的看法。對某些人來說，舞台不過就是個空蕩蕩的空間，三不五時會擺滿演員、技術人員、布景、道具等我們看得見也聽得見的有形事物；對另一些人來說，舞台這小小的空間就含納了整個世界，充滿著濃厚的**氛圍**，如有磁力般，在表演結束後還讓人捨不得離開。

　　過去，當老派浪漫的靈光在我們這行依然溫熱時，演員在每個入神的夜晚，有時待在空蕩蕩的休息室或景片間，有時漫步在微亮的舞台上，像是安東・契訶夫《天鵝之歌》（*Swan Song*）裡的悲劇老演員，多年在舞台上的經驗讓他們與這充滿魔力的空間緊密相連。演員需要**氛圍**。正是氛圍為他們接下來的表演帶來靈感與力量。

　　但氛圍是無窮盡且無所不在的。每片風景、每條街道、每棟房子、每間房間、每個圖書館、醫院、教堂、每間吵雜的餐廳、每間博物館；每個早晨、中午、傍晚、午夜；每個春夏秋冬——每件事物與現象都有著自己獨特的氛圍。

　　對演員來說，無論已然掌握對於氛圍的認識，或才剛開始愛上演出當下的氛圍，都能體會「氛圍」是如此緊密地繫著台上演員

與台下觀眾。被氛圍包覆的觀眾會跟著演員們一起「演」，一場引人入勝的演出便在演員和觀眾之間一來一往的互動中產生。要是演員、導演、劇作家、舞台設計，甚至是演出樂手，全心全意地建立起演出的氛圍，觀眾就絕對不會感到疏離，反能得到一波波感動，隨著台上演出熱切投入、真誠回應。

　　還有另一個重點是，氛圍能讓觀眾感知更為**深刻**。不妨設想若你身為觀眾，接收同一場景有兩種情況——氛圍不存在時，你的確可以用理性來理解演出內容，但就無法讓氛圍帶著你入戲，更深入心理層面；反之，當氛圍掌管著整個舞台，你的**感覺**（不只是理性認知而已）也會被啟發、喚醒，讓你能真正感受每一場戲的內容與本質，且擴展你對演出的理解。同時，演出場景在你的感受中變得豐富、更有意義。要是沒有氛圍的話，果戈里《欽差大臣》（*Inspector General*）那極為重要的開場，會變得如何呢？這一場戲充其量就是聖彼得堡欽差大臣即將來訪，行賄官員迫切討論起該如何規避刑罰的一段故事。但一旦賦予適切的氛圍，你就會發現這場戲看起來不一樣了，你的反應也因此變得不同了。在氛圍的引領下，你會感受到相同場景帶來的陰謀與絕望、災難迫近的危機，甚至是不可言喻的恐懼。透過開場氛圍所揭露的，絕不只是罪惡靈魂的心理手段，不只是果戈里以鞭刑為劇中主角定罪的諷刺幽默（「自己臉醜，莫怨鏡子」），而是讓劇中官員有著更新且更重要的意義——讓他們在保有每個角色獨到特色的同時，也成了不同年代、不同地區各式罪人形象的**象徵**。或可想像羅密歐對茱麗葉述說的甜蜜情話，要是並無氛圍瀰漫在這對戀人之間，莎士比亞那精湛無比的詩句或許一樣迷人，但你會發現少了一點那真實的、活生生的、令人激動的什麼——那正是「愛的氛圍」。

　　當你身為觀眾時，是否有過這樣的經驗：看著舞台上的場景就好像看著一個**心理空洞的空間**？這就是喪失氛圍的場景。有時候當場景出現了與表演內容不符的錯誤氛圍時，我們也會有著同樣的

不滿。我還記得有一次去看《哈姆雷特》（*Hamlet*），原本應當充滿
悲劇與痛苦的奧菲莉亞發瘋場景，演員無意間帶入了些微恐懼的氛
圍，竟讓可憐的奧菲莉亞所有言行舉止都被這錯誤的氛圍撩起大量
的意外喜感，真的非常驚人。

　　氛圍對你的表演發揮了極大影響力。你是否留意過，每當你
建立了強烈且具渲染力的氛圍後，你是怎麼不經意地改變了自己的
言行舉止與思考感受？一旦你有意識地讓自己接受並臣服於這氛圍
時，它對你的影響又是如何加深、增強？在每晚演出時，讓自己臣
服於整齣戲或場景的氛圍，你就能盡情觀察過去不存在的小細節、
角色的細微層次等。你將不須懦弱地死守著昨日演出的老套表現，
這空間（與圍繞著你的空氣氛圍）會支撐著你，為你喚醒全新的感
受、全新的創作直覺。這氛圍**推動**著你要與它同步行動。

　　這股推力來自哪裡呢？具體來說，是來自存在於氛圍中的**意
願**[1]、能量、動力（隨便你想怎麼稱呼）。舉例來說，當你正經歷著
快樂的氛圍時，你會發現有一股意願喚醒了你想要完全敞開自己、
在空間中延展擴張的欲望。現在換成絕望或哀傷的氛圍試試看，你
是否感受到另一股完全相反的**意願**了呢？你是否有股衝動想要壓
抑、封閉自我，把自己縮到最小呢？

　　或許你也可以反駁：「在具有強烈張力的氛圍（如災難、恐
慌、仇恨、狂喜、英勇等情況）中，其意願或驅力是很明顯沒錯；
但在平和、冷靜的氣氛中（如被遺忘的墓地、夏日清晨之靜謐、古
老森林的沉靜神秘），又要如何『施力』呢？」我的回答很簡單：
「你會覺得這些氛圍不那麼強烈，只是因為它看起來不那麼有侵略
性，但它依然存在著，用同樣的力度影響著你。對於非演員或藝術
敏銳度不足的普通人來說，或許會對平靜月夜的氛圍感到消極且無

[1] 原文為will，譯文選用「意願」而非「意志力」，乃因氛圍在契訶夫的觀念中是一種
　具有影響力的存在，會讓人想要改變自己的狀態，而非堅持某種狀態。

動於衷，但對全心投入的演員來說，他會感受到某種具有啟發性的活動在內在啟動。一個又一個的畫面將在眼前出現，並逐漸讓他進入畫面的世界裡面。這般靜夜之**意願**，最終將轉化為種種生命、字句、事件與舉止。不正是這樣舒適、迷人、充滿愛與溫馨的氛圍，圍繞著狄更斯《爐邊蟋蟀》（*The Cricket on the Hearth*）書中約翰・畢里賓果的小屋壁爐，讓小說家想像中的頑固茶壺、仙子、約翰的年輕妻子多特與其好友提莉・斯洛鮑伊，甚至是約翰本人有了生命？凡是氛圍，皆存在著內在生命與意願，你只要讓自己全然向其敞開，就能讓它成為你的靈感泉源。不妨透過以下小練習來幫助你。

　　首先，為了實際需求，我們要先說明以下兩點：第一，角色的**個人感受**與場景氛圍是不同的兩個概念，即便它們同屬「感受」之範疇，兩者實際上互不關聯，甚至可以彼此以對立狀態同時存在。拿日常例子來說，想像一場街道災難，有一大群人在旁圍觀，每個人都感覺到那股強烈、沮喪、折磨、恐怖的場景氛圍，但即使這樣的氛圍瀰漫全場，你恐怕也很難在人群中找到感受完全相同的兩個人。有人冷漠、事不關己地看著事故；有人只想到自己，慶幸自己不是受害者；還有人（或許是警察）積極地想做些什麼，隨時準備出任務；當然也有人滿懷同情地感同身受。

　　無神論者就算在虔誠敬畏的宗教氛圍中，也能保有自身的懷疑態度；心事重重的哀傷男子，也能帶著沉重心情參與歡樂場合。所以，我們不如以**客觀感受**指稱場景氛圍，和個人的**主觀感受**來做區別。接下來，我們還要記住兩種不同的場景氛圍（客觀感受）**不可能同時存在**，較強烈的氛圍必定會蓋過較弱的。再讓我們看看以下例子：

　　想像一間荒廢已久的古老城堡，時光像是停留在幾世紀以前，曾經的前人身影、過去的歡笑與哀愁依然隱約迴蕩其中，一股神秘

靜謐的氛圍滲透了這空蕩蕩的大廳、迴廊、地窖與塔樓。一群人這時來到城堡，帶進了喧鬧歡笑的氣氛。現在怎麼辦？兩種截然不同的氛圍出現致命衝突，短短時間內就要一決勝負。要嘛是那群快樂的來客最終將臣服於古堡之莊嚴，要嘛是城堡變得荒蕪、空洞，放下那以無言述說的昔日故事，古意不復存。

　　考慮到這兩點原則，導演與演員便能藉此在舞台上實際做出某種效果：兩種相對氣氛的衝突，兩者或急或緩地互有消長，直到一方獲得主宰；或是角色的個人感受與場景氛圍產生衝突，兩者間或有一方勝出。

　　舞台上，像這樣充滿衝突對立、互有消長的心理狀態，總是能為表演帶來極為強烈的戲劇張力，讓觀眾一顆心揪在那裡。台上的反差拉鋸，在觀戲中引出我們所期待的緊張感，而最終衝突的勝敗，則為觀眾帶來一股美學上的強烈滿足感，像是被解決的和聲進行一樣。

　　就算劇作家對於場景氛圍給的暗示很少，我們還是有許多著力之處，能運用那些不需劇本指明的純粹劇場手法在台上創造氛圍：如燈光的光影與色彩變化、布景的結構形樣、音樂與音效、調度[2]演員的方式——以他們聲音的音色層次、他們的動作、停頓、速度切換、各種節奏相關的效果，以及不同的表演風格等。實際上，觀眾感受到在舞台上的所有元素，都能夠幫助加強氛圍，甚至重新創造氛圍，以保有新鮮度。

　　我們都知道，所謂藝術的世界就是「感受」的世界，而每件藝術作品的氛圍其實就是作品的**心臟**、它的**動人靈魂**。因此，氛圍也是每個舞台表演的心臟與靈魂。在這前提下，讓我們來做個比較。我們知道每個正常人都運作著三種主要心理功能：心思、感受、直覺衝動。

2 原文為grouping，在此意指演員在舞台上呈現（出現、參與）的方式。

　　現在想像有一個人完全失去了**感受**的能力，變成一個我們足以稱之為「沒有心」的人。接著，想像他的心思、計畫與抽象的理性構想在一方運作，直覺衝動與行動在另一方運作，而這兩方在沒有「感受」居中調解的情況下彼此碰觸了，這樣一個「沒有心」的人會給你帶來什麼印象？他還算是「人」嗎？他在你眼中，會不會更像個極為精巧複雜的「機器」呢？和由三種心理功能（心思、感受、直覺）互相配合、和諧運作的「人」相比，這樣一個「機器」是不是又低了個層次呢？

　　我們的感受不只讓想法與直覺彼此協調，還讓它們變得更成熟、更受控、更有「人味」。對那些失去「感受」能力或忽略感受的人來說，往往會讓自己陷入毀滅傾向。你想要舉例說明，不妨翻開歷史書頁，有多少政治、外交上的決定是如此懷抱惡意、泯滅人性、毫無助益，還沒經過「感受」之潤飾與調控，就直接訴諸行動？在藝術的世界也是如此。失去了「氛圍」的表演，充其量只能被當作一種**技巧機制**而已。即使觀眾可以欣賞演員良好的表演技巧及劇本本身的價值，他們依舊是對整場演出無感的。幾乎毫無例外的，舞台上角色的生命情感只成了台上氛圍的替代品。這在我們倚賴智性的枯燥年代尤然，特別是我們總是太過畏懼自身與他人的感受。請記得，在藝術的世界、在劇場裡，抹滅氛圍是不可能被合理化的。一個人可以選擇私下短暫甩開自己的感受，但對藝術（特別是劇場）來說，若是在創作上失去了氛圍所渲染的能量，那麼只會緩慢地步向死亡。演員、導演與劇作家的偉大使命，就是要拯救劇場的**靈魂**，隨之，就是我們這行的未來。

　　若你想要培養你對氛圍的感受，學習創造氛圍的技巧，那麼可以參考以下練習：

練習十四

　　從觀察生活周遭開始，有系統地去找尋那些可能遇到的不同氛圍，別忽略那些微弱、難以察覺的氛圍。特別注意你觀察的氛圍其實是**瀰漫在空氣中**、飄浮在景色中，充滿了空間，將人事物包覆其中，滲透身處其中的生命。

　　觀察人們被特定氛圍圍繞時的樣子，看他們的言行舉止是否與周遭氛圍一致，是臣服還是抗拒，是深受影響還是無動於衷。

　　觀察一段時間後，當你對氛圍的感知能力被訓練到一定的敏銳度時，就可以從自身實驗起。有意識地把自己交給某種氛圍，像聽音樂一樣聽著這氛圍，讓它影響你，喚醒內在個人感受。開始跟隨你所面對的不同氛圍說話、行動，保持一致性。接著再換個方式，去找那些你可以產生衝突的氛圍，試著在心中醞釀相對情緒。

　　與日常生活中觀察到的氛圍工作一段時間後，可以開始**想像**事件、情境，以及與其相應的氛圍。你可以從文學、歷史、戲劇中挑選場景，或是自己憑空創造。舉例來說，你可以想像巴士底風暴的情景，想像在那個時候巴黎人衝進監獄某間牢房，並仔細觀察畫面中的男男女女。讓這想像情景在你腦海中鉅細靡遺地浮現，並告訴自己：「鼓動這群人的，是一股狂熱激動、勢如破竹的氣氛，而每個人都被這樣的氣氛包圍著。」現在開始觀察群眾中每一個人、每一組人馬的臉龐與動作，觀察事件的節奏，聽他們尖叫的聲音、話語的音色。仔細關注畫面裡每個細節，觀察這種狂熱氛圍是如何滲透了畫面中所有人事物。

　　現在試著小幅改動這氛圍，重新觀察你的「表演」。這次讓氣氛為角色帶來某種惡意復仇似的無情冷酷，看看在這樣的

外力影響下，變化後的場景氛圍會如何改變監獄裡發生的事件！表情、動作、聲音、團體組成都變得不一樣了，開始表現出群眾的復仇意志。即使題材相同，這個「表演」已經完全不同了。

接著再度改變氛圍，這次讓它帶著驕傲與尊嚴，表演也會同樣再一次地跟著改變。

現在試著在不去想像任何情境事件的情況下來建立氛圍。你可以想像你周遭的空間、空氣被某種氛圍充滿，就像被光、氣味、溫暖、寒冷、塵埃或煙所充滿一樣。一開始先想像簡單、安靜的氛圍，如安逸、敬畏、孤獨、不祥預感等。先別問自己要怎樣去想像「敬畏」之類的感受飄浮在周遭的空氣中。不用嘗試，就直接上吧！你真的做了兩三次後，就會發現這不但不難，還很容易。在這練習中，我需要的是你的想像力，不是冰冷的理性分析。我們所謂的藝術，不就是建構在想像之上的美好「虛構」嗎？這練習如我的說明一樣簡單，你只要想像**有種感覺包圍著你，充滿了周遭的空間**就可以了。你可以用一連串不同的氛圍來進行這練習。

來到下一步驟，選擇一種明確的氛圍，想像它在你周遭空氣中滲透、擴散，接著小幅度地用你的手臂和手掌做出簡單動作，讓這動作和周遭的氛圍合而為一。如果你選擇的是平和靜謐的氛圍，你的動作也會顯得平和靜謐，而小心謹慎的氛圍則會帶出小心謹慎的動作。重複此簡單練習，直到你感覺到你的手也被這氛圍滲透充滿。這氛圍會充滿你的手臂，並藉著你的動作表達自我。

要避免以下兩種常見錯誤。不要不耐煩地用動作來「表演」或「做出」氛圍，不要欺騙自己，要對氛圍的力量有信心，透過想像，有耐心地追求（其實不需要太久！），接著在氛圍之中動動你的手。另一個常見錯誤是太用力地**強迫自己去**

感覺氛圍。這是要極力避免的。只要你好好地專注在氛圍上，很快你就能感覺到它充滿了你的裡裡外外。它會自己挑動你的感受，不需要任何不必要的用力或干擾。就像你在生命中經歷的那些氛圍一樣，它會自然出現在你身邊，正如當你身處街道災難現場時，自然而然就會**感受**到這場災難的氛圍了。

接著可以試試稍複雜的動作。起立、坐下、拿起某樣物品、把物品拿到另一個地方、開門、關門、重新排列桌上的物品。試著達到先前練習之效果。

現在試著加上說話。一開始先不要配動作，接著再同時動作並說話。一開始讓動作與語言越簡單越好，可以試著從日常對話開始，如：「請坐下。」（加上邀請手勢）「這我不要了！」（撕紙手勢）「請給我那本書。」（指示手勢）等。和之前練習一樣，讓動作、語言與氛圍合而為一。接著用不同氛圍進行練習。

再來到下一步驟，在你周遭創造一種氛圍，讓它越來越強烈，直到你深刻感受到氛圍與你緊密連結。從氛圍之中做出一個簡單動作，接著慢慢發展動作，同時持續感受氛圍的能量從周遭向你的內在流動，帶領著你發展動作，直到動作變成簡短場景。用不同的氛圍進行練習，且可以選擇那些如狂喜、絕望、恐慌、憎恨，英勇等更為激烈的氛圍來嘗試。

這次同樣在你周遭創造一種氛圍，讓自己身處其中一會兒，試著想像有什麼情景會和這氛圍符合一致。

閱讀劇本，試著不斷想像場景，以找出劇本裡面的氛圍（而非用理性分析）。你可為每齣戲列一個「氛圍變化表」，在此不需特別考慮劇作家的分幕分場，因為同一種氛圍既可以延續好幾段場景，也可以在同一場戲中多次轉變。

不可忽略貫串全劇的整體氛圍。每一齣戲都會依類型（悲劇、喜劇、戲劇、鬧劇）有一個整體氛圍，同時輔以獨特的自

身氛圍。

團體進行氛圍練習最為有效。在團體練習時，能讓我們感受到氛圍如何把所有參與者都緊緊結合在一起。此外，集結眾人之力創造氛圍，一起想像周遭空氣或空間充滿某種感受，往往會比單獨一人還要來得強烈有效。

現在讓我們回到個人感受，以及如何專業地工作它。

演員的個人感受其實很難掌握。你沒辦法**命令**自己真心**感到**快樂或惋惜，真心去愛或恨。在大多數的情況下，演員只得在台上強迫自己把感受假裝出來，而這些硬擠出來的感受往往都是失敗的嘗試。這樣一來，大家不就都把它當作「美麗的巧合」，而非演員技巧（讓他們能在需要的時候透過技巧喚醒自身感受）的能力展現？真正的藝術感受，是就算它們不願自己現身，也要透過技巧與方法循循善誘，這樣才能讓演員成為掌握「感受」的主人。

有很多方法可以喚醒有創造力的感受。先前已提過可藉由想像方法之訓練，並讓自己處在某種氛圍狀態中，現在讓我們來試試另一種方法，一步一步實際操作。

舉起手臂，放下手臂。你做了什麼動作？你完成了簡單的身體**動作**，輕輕鬆鬆做出一個手勢。為什麼呢？因為這就和任何動作一樣，完全存在於你的意志中。現在做出同樣的手勢，但這次加上一點**質感**（Quality）[3]，就用「小心謹慎」的質感來試試看吧。當你小心謹慎地做出這個手勢動作，這動作也一樣輕鬆嗎？接著重複進行動作，看看發生了什麼事。你那「小心謹慎」的動作不再只是身體動作而已，現在它加上了一點**心理層次**（psychological nuance）。這「層次」指的是什麼呢？

[3] 契訶夫認為感受（Feelings）無法命令而得，只能哄誘求之。而哄誘的工具便是質感（Quality）與感知（Sensation）。透過工作帶有質感的動作，身心會產生相同質感的感知，而這感官經驗會召喚出內在對應的真實情緒。

這是一種小心謹慎的**感官經驗**，充滿並滲透你的手臂，像是某種身心合一的「感知」（sensation）[4]。若你用相同的「小心謹慎」來動一動你的全身，你的全身也會自然而然被這感知充滿。

「感知」像個容器一樣，而你最真誠的藝術感受便自發自若地灌注其中；也像磁鐵，將那些與所選動作質感相近的感受、情感都吸入其中。

現在問問自己，你的感受是**強迫**出來的嗎？你有命令自己要「覺得小心謹慎」嗎？我想答案是否定的。你只是**帶著某種質感做出了一個動作**，接著透過你所創造那**「小心謹慎」的感知**喚醒了你的感受。用不同的質感重複動作，你的感受（渴望）會因此越來越強烈。

所以現在你知道了可以怎麼運用最簡單的**技巧**引發感受。當感受變得固執、善變，甚至在你需要展現專業卻拒絕和你合作時，這就會是你的工具。

練習幾次之後，你會發現把所選質感轉化成感知竟是如此事半功倍的技巧。再舉例來說，小心謹慎的質感在你心中喚醒的可不只是小心謹慎的感受而已，還包括了與劇中情境相關的、所有近似「小心謹慎」的感受範疇。延伸自小心謹慎的質感，你可能會有以下附屬的感受：或如大難臨頭時的煩躁警覺；或如呵護小孩的溫暖柔情；或如自保時的收斂冷淡，或甚至是不知為何要小心謹慎的訝異好奇。這些彼此相異的感受質韻，實際上都與小心謹慎的感知相關聯。

但現在你可能想問，當身體靜止不動時，又該如何運用這技巧呢？

任何身體姿態都能如動作般讓質感滲透充滿，你只要這樣告訴

[4] 在口譯的當下，為了讓演員快速領會並進行操作，通常會把sensation直譯為「感覺」，但其實sensation一詞包括感覺與知覺，兩者互為因果，成為當下的感官經驗。

自己：「我現在要帶著身體裡面的質感或站、或坐、或躺。」自然而然會產生反應，從內在靈魂喚醒繽紛感受。

在你工作某場戲時，或許你經常會出現這樣的疑問，不知道該選擇什麼質感、什麼感知來運用。當你面臨如此難題時，不妨在動作中帶入兩三種不同質感試試看。你可以一個一個來，看看哪一種最適合，也可以混在一起嘗試。假設你選擇沉重的質感，同時加上絕望、深思或憤怒，不管你怎麼選擇或結合多種合適的質感，他們都會像屬和弦[5]一樣，彼此融合成一種感知。

一旦你的感受被喚醒，它們會帶著你前進，你的練習、排練、表演都會因此得到真正的靈感。

練習十五

做一個簡單自然的動作，如從桌上拿起某件物品、開窗、關窗、開門、關門、坐下、起立、在空間內走動或跑動等。重複動作數次，直到你可以輕鬆完成動作。現在帶入某種質感來做動作：你可以冷靜地、肯定地、暴躁地、憂傷的、悲痛地、狡猾地、溫柔地完成動作。接著試著用塑形、飄浮、飛翔、能量傳送這四種質感來做動作，再來為動作帶入分離的[6]、圓滑的[7]、從容、規範等質感。重複練習，直到你整個身體都充滿這樣的感知，而你的感受也能夠輕鬆無礙地回應。記住千萬不要把你的感受硬擠出來，你要相信之前練習的技巧，跟著它的帶領，別急著要馬上見效。

[5] 以屬音（調性音樂中主音往上的五度音）為根音的和弦，與主和弦、下屬和弦為和聲進行基礎。

[6] 原文為 Staccato，作者借用音樂術語中的跳音、斷奏概念來形容這種「分離的」動作質感。

[7] 原文為 Legato，與 Staccato 相反，強調音與音之間圓滑連貫，沒有間斷。作者借用此音樂術語的概念來形容「圓滑的」動作質感。

　　現在和練習一一樣做出把自己打開的動作，選擇動作質感並加上幾個字，用你內發的感知說出這幾個字。

　　若是多人一起練習，試著加入語言做簡單的即興，如即興扮演銷售員與潛力客戶、主人與賓客、裁縫師／髮型師與顧客等。在每次開始練習前，先和對手演員一起選定質感。

　　在多人練習時，盡量避免使用過多非必要的台詞。

　　冗長失焦的話語往往會讓你偏離練習主軸。你以為你在練習，但事實上這些多餘台詞癱瘓了你的行動，反以語言的知識內容取代之。過度充斥語言的練習，最後只會變成蒼白平淡的一般對話而已。

　　這些簡單練習也會將你的內在生命與外在表現緊密連結，在兩者間建立感知的一致性。

〈氛圍與個人感受〉章節總結如下：

1. 氛圍賦予演員靈感。
2. 它不但結合了演員與觀眾，也讓台上演員得以彼此連結。
3. 它讓觀眾的感受與知覺更為深刻。
4. 兩種對立的氛圍無法同時存在，不過角色的個人感受能與對立的氛圍共存。
5. 氛圍是演出的靈魂。
6. 在日常生活中觀察各種氛圍。
7. 想像同一場景在不同氛圍下的樣貌。
8. 不藉任何情境設定來創造自己的周遭氛圍。
9. 讓你的言行舉止與所建立的周遭氛圍一致。
10. 根據所建立的周遭氛圍想像可能的情境。
11. 為你所建立的氛圍製表記錄。
12. 為你的動作（行為）帶入質感─感知─感受。

5 心理動作[1]

靈魂渴望居住在身體裡面，因為是身體讓靈魂有了行動
與感受的能力。

——李奧納多・達文西（Leonardo da Vinci）

在前幾章我曾提到我們無法直接掌控自己的感受，但我們能透
過某些間接方法來誘發感受。同樣的說法，也可應用於如渴望、期
待、需求、欲望、懇求、盼望等總是參雜著感受的「意志力量」[2]
範疇。

透過質感與感官知覺，我們找到了打開感受的鑰匙，但對於意
志力量來說，也有這麼一把鑰匙嗎？答案是肯定的，這鑰匙就在**動
作**（行動／手勢）[3]中。要證明很容易，你可以試著做出一個強而
有力、線條明確的簡單動作，重複動作數次，你便會發現你的意志
力量在這動作的影響下越來越強烈。

接著，你會發現你做的動作**本質**會為你的意志力量帶來某種方
向感、某種意向。也就是說，它會在你內在啟動並喚醒某種**明確的**

[1] 契訶夫使用的原文為 Psychological Gesture，不過此處指的是連續性的動態動作，而
非靜態姿勢。可參考〈附錄〉說明。

[2] 原文為 will power，但所指並非著重毅力與自我控制的「意志力」，而是一股近乎直覺
的意願、欲求所產生的想望能量。故選擇翻譯為「意志力量」。

[3] 原文為 we find it in the movement (action, gesture)。Movement、action、gesture 都可以翻
作「動作」。但作者在此強調 action 和 gesture，審校者根據實作經驗判斷，是因為契訶
夫想強調這些動作有潛在動機（action），並且是著重由手勢帶動全身的動作（gesture）。
而本章的主題 Psychological Gesture 翻為「心理動作」而非「心理手勢」便是依據以上
的經驗與認知。建議讀者對本章中所提到的「動作」也以同樣的概念理解。

渴望、需求或期望。

於是我們可以說動作本身的**能量**激發了主意念，動作的**本質**喚醒我們內在相呼應的**欲望**，而同一動作的質感則召喚出我們的**感受**。

在實際運用這些簡單原則之前，先讓我舉幾個例子，讓大家對「動作」（gesture）本身的內涵有更深的了解。

假設你要扮演的角色給你的第一印象是有著堅毅倔強的**意志**，他的內心被強硬蠻橫的欲望所掌控，同時充滿著憎恨與厭惡。試著尋找一個「整體動作」能完全表現上述一切角色特質，而試了幾次後你也找到了（見圖一）。

這個動作明確且強烈。在重複動作數次後，它讓你的**意念**更為堅定。你每隻手腳的動作方向、全身的最後姿勢，甚至是頭的角度，都彼此結合在一起，召喚出一股**明確的欲望**來表現強硬蠻橫的舉止。至於深透你全身每一寸肌肉的**質感**，則會在你心中激起憎恨與厭惡之感受。最後，透過這個動作，你更加深入且喚醒了自己的心理層次。

另一個例子：

這次，你的角色（在你理解中）是個過度積極，甚至帶點瘋狂的人，具有狂熱的心志；他對屬「天」的影響是來者不拒，甚至強迫靈感從中而來，著迷於接收這些影響的欲望；他有著神祕特質，但同時也腳踏實地，用同樣強烈的態度接收屬「世」的影響。換句話說，這個角色是能在屬天與屬世的影響中找到內在平衡的（見圖二）。

下一個例子會是和第二個例子完全相反的角色——完全內向、毫無興致和無論屬天或屬世的世界接觸，但他不一定會是軟弱的，

他想要「與世隔絕」的欲望也許非常強烈。他整個人散發著沈思的質感，也許這個角色是享受孤獨的（見圖三）。

　　第四個例子，想像你的角色完完全全受到屬世的生活所吸引。他那強烈且充滿自我意識的心志，總是被一股力量往下拉。他所有熱衷的期待、欲望，都沾染了來自底層的世俗質感。他對周遭人事物毫無同情心，狹隘自私的生命充滿了多疑與推諉。他一點也不光明磊落，總是用心機、耍手段。他是個自我中心，有時又帶點侵略性格的人（見圖四）。

　　再一個例子，你或許會在這角色表達抗議與不滿的意念中看到他的力量。對你來說，他的主要質感可能是某種程度的受苦受難，或許還參雜著憤怒與自尊，但又有某種軟弱感充滿了他的整體形象（見圖五）。

　　最後一個例子，這次又是一個軟弱的角色，但他無力為自己生命堅持奮戰，抵抗命運。他極為敏感，容易栽進苦難中自憐自艾，有著強烈「抱怨」的渴望（見圖六）。

　　就像先前所有例子一樣，在你仔細研究並練習這些動作及其結束時的身體姿態，你就能體會它在心理層面的三層影響。

　　在此容我再次提醒以上提及的動作和動作詮釋，都只是舉例說明可能性而已，不代表你個人在尋找整體動作時一定得以其為範本。

　　讓我們就稱它們為**心理動作**[4]吧，因為它們的目的就是要影響、喚醒、塑造、微調你的內在生命，以符合其藝術意圖與目標。

　　於是問題來了，該如何將「心理動作」運用在我們的專業裡呢？

[4] Psychological Gesture 在原文中因為太過冗長，作者簡稱為 PG，成為此系統後續學者與教師常用的縮語。

圖一

圖二

圖三

圖四

圖五

圖六

　　你面對的是已經寫好的戲、已經寫好的角色，但它此刻還只是沒有生命的文字作品而已。你和同台演員的責任，就是要把文字轉化成活生生的、有畫面的劇場藝術。所以該怎麼完成這任務呢？

　　首先，你的第一步驟是要仔細研究角色，深透角色的每個面向，才能知道你在台上要演的是什麼樣的人。你可以使用理性分析，也可以運用心理動作來做角色功課。前者或許更為費時費力，因為理性的頭腦通常是缺乏想像力的，太過冰冷、抽象，無法真正成就藝術創作，甚至可能撐不了多久，還拖累你的表演能力。你或許會注意到，你越用思考來「理解」角色，就越無法好好把他演出來。我們的心理就是如此運作的，就算你再了解角色的感受與欲望，這些知識也不會幫助你在舞台上真正實現這些欲望、經歷這些感受。就像你或許懂得許多科學或藝術相關知識，但光是知識本身並不足以讓你熟練、精通其道。的確，理性分析能幫助你進行評估、改正、確認、補強，並提供建議，**但在這之前，請先讓訴諸想像的直覺全然展現自己的能力，別讓理性行於直覺之前**。我的意思不是暗示你要在準備角色時徹底捨棄理性分析，我是提醒你不該以理性為依歸，它應該像是襯在背景的參考工具，不應讓它阻礙你的想像力。

　　但若你選擇更有效率的方式，運用心理動作來研究角色，那麼你就能直接訴諸想像力，不再是掉書袋的表演機器而已。

　　很多演員都問過：「如果不用理性分析，我們要怎麼在對角色還不了解時，就先為角色找到所屬的心理動作呢？」

　　從先前練習的經驗來看，相信你也同意就算面對不熟悉的角色，也能憑著你健全的直覺、極具創意的想像力與藝術眼界，在第一次接觸時對角色產生一些想法。也許一開始只是不確定的揣測，但你能相信它，並把它當作第一次嘗試建立心理動作的跳板。問自己角色的**主要**欲望可能是什麼，當你心中出現答案時（不管這答案有多肯定），試著只從你的**雙手**或**雙臂**開始，按部就班地創造心理

動作。要是這欲望帶給你抓緊、握緊（吝嗇貪婪）的感覺，你或許可以具有侵略性地將雙手往前送，握緊拳頭；若角色帶著某種深思、怯懦的態度試圖摸索、探索，你或許可以小心緩慢地伸出雙手，帶著謹慎與警覺；若你的直覺告訴你角色是帶著敬畏，意圖得到、乞求、懇求，你可能會想把雙手的手掌打開，輕巧地向上高舉；如果角色充滿掌權的野心企圖，或許你會想讓雙手往下移動，手掌粗魯地呈現爪型朝地。一旦開始練習，你會發現身體也自然跟著動作延伸調整，從肩膀、脖子、頭的姿勢，到軀幹、雙腳，直到你全身都在這個動作裡面。這樣一來，你會馬上知道自己對於角色主要欲望的初步猜測是否正確。心理動作會帶著你發現這一切，不須理智過度的干涉。有時候你會覺得你不需要從中性姿態開始做動作，角色好像直接暗示你要怎麼開始動作。像圖二的心理動作，完全地打開、向外延展。你的角色或許有著內向、內省的個性，但它的主欲望是強烈地希望能打開自己以接受來自屬天的影響。在此情況下，你可能可以從比較閉鎖的動作開始，而不需要採取中性姿勢。當然，你要用什麼姿勢開始都可以，就像創造任何心理動作一樣，不用設限。

　　現在繼續發展心理動作，調整它，讓它變得更合適，加上那些你在角色中發現的不同特質，慢慢讓它越來越完美。在練習一段時間後，你就能快速找到你所需要的正確心理動作，只要再根據你與導演偏好的最終樣貌再做幾次調整即可。

　　事實上，當你在運用心理動作來挖掘角色的同時，你其實在過程中也在準備扮演角色。藉由發展、修正、不斷地練習，讓心理動作越來越完美，你也慢慢變成了你的角色。你內在的意志與感受被喚醒、被激發。你這套功夫下得越深，心理動作便能透過其**精煉**的形式向你展開整個角色越多的面向，讓你隨心所欲地掌握它那**不變的核心**（呼應第一章結尾）。

　　於是乎，所謂建立心理動作，也就是練習掌握角色之**本質**。

如此一來，當你在台上排練時，就能輕鬆地發展各種細節，再也不須毫無頭緒地迂迴摸索。過去你拼湊角色往往都是從它的血肉肌腱開始，而非先從找到角色的脊柱著手，心理動作能幫你找到它的脊柱。要將文字作品轉化成戲劇作品，這會是最快、最省力，且最藝術的途徑。

前述段落說明的是如何運用心理動作演出**整個**角色，不過你同樣可運用心理動作來表現角色的任何片段，如特定的場景、長段台詞，甚至是幾句話等。心理動作在這些較短篇幅裡的發掘與運用，其實就和工作整體角色一樣。

如果你不清楚該如何整合角色的整體心理動作（主心理動作）和每個場景的片段心理動作（子心理動作），那麼可以參考以下例子：

以哈姆雷特、法斯塔夫和馬伏里奧這三人為例，他們都有表現憤怒、沉思的時刻，有時也在劇中發笑，但因為他們是**完全不同的三個角色**，所以絕不可能用同樣方式來表現這些行為。他們彼此相異之處會影響他們憤怒、沉思或發笑的樣子。不同的心理動作亦然。主心理動作作為整個角色的內在**本質**，會主動地影響所有子心理動作。當你對心理動作的掌握度被訓練得成熟敏銳時（見下列練習），它會帶領你憑直覺去斟酌所有子動作的哪些層次必須被延展，讓它們與主動作相符。你越去訓練心理動作，就越能體會到它們有多靈活，讓你以無限可能盡情發揮。那些死板理性就算機關算盡也解不出的難題，在心理動作的催化下，就隨著想像力與直覺迎刃而解了。

另一方面來說，子心理動作只在你需要研究某場景、某台詞段落時才出現。一旦完成後，你得完全放下子動作。而角色的主心理動作則會**永遠**跟著你。

你或許還想問：「誰可以告訴我，我是否為自己的角色找到了

正確的心理動作？」答案是：**只有你自己能回答**。這是屬於你的自由創作，是你個體的自我表達。**只要它能滿足你內心那顆藝術家的心靈，那麼這動作就是正確的**。不過，導演的確也有權力要求你調整你所找到的心理動作。

　　你唯一該問的相關問題是，你是否真正地、正確地完成了心理動作，關鍵就在於你是否已觀察到動作本身所有的必要條件。現在就讓我們來探討這些必要條件吧。

　　動作可分作兩種，一種是台上表演與台下生活都會用到的自然日常動作，而另一種或許可稱作**原型動作**（archetypal gesture），它是所有可能相關動作的原型。心理動作屬後者。日常動作無法激發我們的意志，因為它們太侷限、太薄弱、太單一了，沒辦法佔滿我們全部的身心靈；相對來說，作為原型的心理動作，是能完全佔有這一切的（你已經在第一章的練習一裡練習過原型動作，就在你學著用周遭所有空間，做出把自己完全打開的動作時）。

　　心理動作要夠強，才能激勵你意志的力量，但你絕對不能用非必要的肌肉力量把心理動作做出來，因為過度緊繃的肌肉反而會減弱動作，而非增強。如果你的心理動作是很激烈的，像圖一那樣，那你當然免不了要使用肌肉的力量，但即便如此，動作真正的力量應是來自心理而非身體蠻力。想像一位慈母將寶寶抱在胸前，充滿著熾熱母愛的力量，但她的肌肉卻幾乎是完全放鬆的。如果你有好好練習第一章提到的塑形、飄浮、飛翔、能量傳送動作，你就會知道真正的力量是不需要肌肉過度施力的。

　　在最後兩個例子中（圖五、圖六），我們設定的都是較為軟弱的角色，於是這時問題來了，在創造軟弱角色時，其心理動作是否需放掉力道？答案絕對是否定的。心理動作永遠要維持一定的強度，而「軟弱」只能被視為該動作的質感而已。就算你在工作溫

柔、溫情的質感，甚至是帶點軟弱的懶散或疲憊質感時，都不該減
損心理動作的心理力道。畢竟，做出強大心理動作的是演員，不是
角色；而懶散、疲憊、虛弱的是角色，不是演員。

　　此外，心理動作越**簡單**越好，因為它的任務是要藉由一目了然
的形樣，濃縮呈現角色複雜心理的本質。所以複雜的心理動作是行
不通的。真正的心理動作，就像是畫家用炭筆在畫布上打草稿的那
些粗略線條一樣，細節都是之後才加上的。換句話說，心理動作是
撐起角色複雜樣貌的骨架。

　　心理動作的**形樣**一定要清楚明確。要是你覺得哪裡太含糊，那
就代表這動作還沒掌握到角色心理的核心本質（你要記得，對於動
作形樣的感受，可以透過第一章的塑形、飄浮等練習來培養）。

　　在你找到心理動作後，還有另一大關鍵：操練**速度**的選擇。每
個人的生命都有著不一樣的速度感，這一切都取決於個人相異的性
情與命運。戲劇角色也是如此。每個角色活著的速度感，絕大部份
都取決於你對角色的**理解**。請比較圖二與圖三，你有發現前者的內
在速度快多了嗎？
　　不同的速度會為同樣的心理動作帶來完全相異的質感，也會改
變其意志能量，以及對其他不同因素影響的接受反應。你可以選一
個先前提到的心理動作範例，先用慢速，再用快速工作動作。
　　以圖一為例，仔細研究動作。以慢速處理時，我們腦海中浮
現的是獨裁般的人物，奸巧聰明、深思熟慮、老謀深算，又沉得住
氣；以快速處理時，則成了毫不留情的法外之徒，放蕩不羈、毛躁
任性。
　　許多時候，角色在劇中經歷的轉變，可以只透過調整同一個你
為角色找到的心理動作的速度來展現（後續章節會進一步討論舞台

速度感等相關細節）。

當你覺得心理動作已經到達肉體極限，你的身體再也無法繼續延伸時，你必須持續再試一會兒（十到十五秒），沿著心理動作本身所投射的方向，繼續**投射**能量與質感，讓你超越身體本身的限制。像這樣的能量投射，能大幅強化動作真實的心理力量，讓它對你的內在產生更大的影響。

以上便是你在創作正確心理動作時須仔細注意的事項。

接下來，你的任務就是要培養做動作的敏銳度。

練習十六

如圖七，採用**平靜地封閉自己的**心理動作。找到與動作相稱的句子，如「我想要一個人靜一靜。」再試著同時說話與動作，讓冷靜壓抑的意念穿透你的心理狀態與聲音。接著開始**微調**心理動作，若你的頭是擺正的，那可以微微低頭，讓你的視線看向同一個方向。什麼樣的調整影響到你的心理狀態呢？你是否覺得先前的冷靜又加上了一抹頑固、堅忍的質感呢？

重複幾次這個修正版的心理動作，直到你說出口的台詞感覺也和內在感受到的改變同步為止。

再調整動作一次。這次將你的右膝微微彎曲，把身體重心挪到左腳，現在你的心理動作可能會加入一些**投降**的層次。把你的雙手移舉至下巴處，投降感會變得更強烈，並且會增添**無奈、孤寂**的意味。把你的頭往後仰，閉上眼睛：**痛苦**與**哀求**的質感可能會出現。把你的雙手手掌往外翻：**自我防禦**；把你的頭側到一邊：**自憐**。將兩隻手的中間三根指頭彎起來：些微的**幽默**感也許會出現。每一次調整動作時，都用同一句話一起練

圖七

習，讓語言也帶有相同質感。

　　你要記得這只不過是幾個可能的例子而已，心理動作所能激發的內在經驗是無限的。盡可能讓自己自由詮釋各種動作與調整，你的調整越細微，就越能培養自己變得更細膩、更敏銳。

　　持續這個練習，直到你**全身**（頭、肩膀、脖子的姿勢，手臂、雙手、手指、手肘、軀幹、雙腿、雙腳的動作，視線的方向）都能喚醒你內在相呼應的心理反應。

　　選擇一個心理動作，一開始先用慢速練習，接著階段性地增快，直到你用所能達到最快的速度完成為止。試著去感受每個速度階段所帶來的心理反應（一開始可以用書中建議的動作做練習）。在每一速度階段，找到一句最適合的**新台詞**，並同時說話與動作。

　　這種敏銳度練習，會慢慢讓你的身體、心理、言語能力三者結合為一。當你駕輕就熟後，就可以如此宣告：「我感覺到我的身體與我所說的話是心理狀態的直接延伸，是我靈魂可見可聞的一部份。」

　　你馬上會發現，當你在表演、執行動作、說台詞、表現簡單自然的舉止時，心理動作是**時時刻刻**潛藏於腦海中，像看不見的導演、朋友或引路人一樣引領你，在每個你最需要靈感的時刻給予啟發，用最凝鍊的形式維護你的創作。

　　你也會發現，就算你的表演再節制、再含蓄，心理動作所激發的強烈、繽紛內在，會自然而然地讓你抒發得更徹底（我想應該不必特別提及心理動作是不可呈現給觀眾看的，就像建築師要給世人看的，絕對是他的曠世傑作而非施工中的建築結構。同理，心理動作就是角色的骨架，它永遠都會是你的職業機密）。

　　多人練習時，採取簡短即興，讓每個參與者使用不同的心理動作。

　　圖七可延伸發展的練習如下：

　　選一個簡短的句子，然後說出來，搭配不同的自然姿勢或日常動作（非心理動作），如坐下、躺下、起立、在空間內走動、靠牆、看向窗外、開／關門、進出房間、把物品拿起／放下、丟東西等。每一個動作或姿勢，都召喚出某種心理狀態，讓你用相對應的張力、質感、速度說出那句話。改變動作或姿勢，但每次都說同樣的句子，藉此幫助你讓身體、心理、言語能力更一致地融合在一起。

　　當你培養了足夠的敏感度後，試著為不同角色建立一系列心理動作，仔細注意先前提到的幾項重點，如原型、力度、簡潔度等。首先可以從歷史故事、文學、劇本中選取角色，接著再嘗試為你熟知的當代（在世）人物找到心理動作。下一步是你在街上偶然巧遇的人們，最後是在腦海中創造想像角色，並為他們找到心理動作。

　　這練習的下一階段，就是從你沒看過也沒演過的劇本中選取一角，找到心理動作，並延伸發展此動作。完全地吸收這個動作，然後試著根據此動作，排演劇中的一小段落（可以的話，建議與其他演員一起練習）。

　　最後，請容我依序列出幾點與速度相關的注意事項：

　　在舞台上，我們對速度的概念往往**內外**不分。內在速度可以解釋為思緒、意象、感受、直覺的快慢變化，而外在速度則是展現在動作與言語間。相反的內外速度是可以在台上同時存在的。舉例來說，一個人可以不耐煩地等待某人出現或某件事發生，在他腦海中快速閃過一個又一個的畫面，激盪著不斷出現又消失的思緒與欲望，他的意志被挑動到最高點，但因為他是個自制的人，所以這時他表現出來的外在行為、言行舉止都是沉穩冷靜的。一個沉緩的外在速度可與急速的內在速度並存，反之亦然。兩種完全相反的速度感在台上同時出現，毫無意外地總會讓觀眾留下深刻感受。

　　千萬別把「慢速」與演員自身無精打采的**被動狀態**混淆。不管你在台上是用多慢的速度演出，身為藝術家的你必須永遠保持**積極狀態**。相同道理，表演的「快速」不該成為非必要的匆忙倉促，或是身心的緊繃。靈活、聽話、紮實訓練的身體，加上良好的舞台說話技巧，能幫你避免上述的失誤，修正、調整，有效掌握同時並存的迥異速度感。

練習十七

　　用截然不同的**內在與外在速度**進行一系列即興。

　　舉例來說：夜晚，在一間大飯店，服務員迅速、熟練地從電梯拿出行李，一件一件放進等在門外、急著要趕夜班火車的汽車後車廂。服務員的**外在速度**是迅速的，但他們卻絲毫未感染到退房房客的激動之情，反而帶著一種緩慢的**內在速度**。相反的，退房房客試著保持外在冷靜，但內心激動，擔心他們會錯過火車，呈現外慢內快的速度感。

　　其他關於內在速度與外在速度的練習，可參考第十二章範例。

　　讀劇本時，也可嘗試帶著找出不同速度組合的意圖。

「心理動作」重點總結如下：

1. 心理動作能激發意志的力量，帶出明確方向感，喚醒感受，呈現角色凝鍊的本質。
2. 心理動作必須是原型的，需強勁、簡單、形態明確，能持續投射能量，且以適切的速度表現。
3. 培養對心理動作的敏銳度。
4. 分辨內外速度感。

6 角色與角色塑造

演員本性的渴望，無論意識或潛意識，就是「轉化」二字。

讓我們來談談創造「角色」的問題吧。

沒有任何角色能被視為所謂的「正常」角色[1]，也沒有角色可以讓演員在觀眾面前用同一種「類型」（自己本來的樣子）呈現。大眾對於戲劇藝術的誤解或有諸多原因，我們不須一一追究。但我需在此明言，如果再繼續鼓勵這種根深柢固、毫無建設性的「自我本位」態度茁壯成長，劇場將無再進步與發展的可能。無論是哪一類型的藝術，目的都在於為生命探索、揭開嶄新的視野，為人性探究新的面向。當演員在台上一成不變地以自己的樣子演出，自然不可能為觀眾帶來新的啟發。若有劇作家永遠只是把自己當主角創作，或是有畫家每幅畫都是自畫像，你覺得他們的作品如何呢？

正如人的生命中永遠不會出現完全一樣的兩個人，你也不會在任何戲裡找到完全一樣的兩個角色，而正是這些**差異**成就了**角色**本身。於是對演員來說，要開始認識自己將在台上扮演的角色，不妨從以下問題入手：「劇作家筆下的角色和我本人，究竟有什麼（再細微也可以的）**差異**？」

[1] 原文為 "straight" parts。Straight在英文中有「寫實」、「正統」、「嚴肅」、「正確」、「典型」、「傳統」等意涵，本譯文琢磨最貼近契訶夫所指的意義，選擇以「正常」入文。

這樣一來，你不但放下了心中「不斷畫自畫像」的欲望，同時也能為角色找到關鍵的心理特徵。

接下來必須處理的，就是如何具體呈現這些讓角色有別於你的特徵。你該怎麼做呢？

最方便、最藝術（也最有趣）的作法，就是**為你的角色找到一個想像的身體**。舉例來說，想像你現在要演一個對你來說是懶散、做事拖拖拉拉、身心都笨拙緩慢的角色，但這些角色特質不一定要像在喜劇表演那樣開門見山地表現出來，也能以隱約、難以察覺的姿態暗示——同時要記著，暗示不代表忽視。

在你大致勾勒出（與你相異的）角色特徵與特質後，試著想像這麼一個懶散笨拙的慢郎中會有**什麼樣的身體**。也許你會發現他的身體又圓又短又胖、肩膀下垂、粗脖子，一雙長手臂無精打采地晃來晃去，還有一顆笨重的大頭。這身體一定和你的很不一樣吧。但你必須讓自己的身體看起來像是這樣，並且用這種身體感來行動。要怎麼達到相似的身體感呢？你可以：

> 開始想像在你自己真實身體所佔的同一個空間中，還存在著另外一個身體——你角色的想像身體，那個你剛在腦海中為他創造出來的身體。

你像穿衣服一樣地，給自己穿上了這個身體。這樣「扮裝」的結果會是什麼？一段時間後（也有可能只是一瞬間），你會開始覺得自己成了**另外一個人**。這感覺就和現實生活的扮裝舞會一樣，又或者，你是否曾發現在日常生活中，往往換了件衣服，就覺得自己也變得不一樣了？當你穿上晚禮服時，是否覺得自己和穿著浴衣時**判若兩人**？穿著磨損舊衣時，也變得和穿著新衣時不一樣了？不過「穿戴另一個身體」可不只是穿戴衣物而已。你為角色創造的想像身體，可是十倍於任何裝扮帶來的心理影響！

　　想像的身體介於你的身體與心理**之間**，對雙方產生相同的作用力。慢慢的，你開始根據這個身體動作、說話、感受；換句話說，你的角色現在住到你裡面了（或要說「你住到你角色裡面了」也可以）。

　　表演時該以何種強弱表現想像身體的質感，除了取決於戲的類型外，也取決於你個人的品味與喜好。不過無論如何，你**整個身體與心理的存在**，都會因角色而改變（事實上，我甚至會用被角色**附身**一詞來表示）。當你完全接受這身體、使用這身體，想像的身體便會激發演員的意志與感受，讓它們與角色的語言和行為舉止同步，徹底把演員變成另一個人！光是用理性分析角色是無法達到如此效果的，因為你的理性心智就算再有辦法，也只會讓你變得被動無感，不像想像的身體一樣，能直接訴諸你的意念與感受。

　　把「創造／假扮角色」當作簡單快速的遊戲，去「玩」這想像的身體，改變它、修正它，直到成果讓你完全滿意為止。除非你太沒耐心，揠苗助長，否則是不可能輸掉這遊戲的。只要你不強迫自己在未成熟階段就硬生生「演出來」這想像的身體，你的藝術本性自然而然會被挑動，開始忘情發揮。學習相信它、倚賴它，它是不會背叛你的。

　　不要把那些「新身體」為你帶來的微妙靈動誇張外顯地做出來。只有在你感受到自己得以完全自由、完全自然、完全真實地運用新身體時，才開始在家裡或台上排練角色的動作與台詞。

　　有時候，你會發現只要用想像身體的一部分就足夠了：比如說，修長且緊貼著身體的雙臂，就可能瞬間完全改變你的心理狀態，給你身體足夠的身勢。不過要記得，你永遠要讓**整個**身心的存在都轉化為你要詮釋的角色。

　　你可以為想像身體再加上一個**想像的中心**（見第一章），這樣一來，想像的身體會帶來更強烈的效果，產生更豐富、更意想不到

的層次。

　　讓這中心在你胸膛的中央（想像它在數寸深之處），你會感覺到你還是你，完全掌握著你的身體，但你的身體更主動、更有力、更一致地接近某種「理想」狀態。不過你一旦試著切換重心至別處（身體的內外皆可），你會發現你整個身體與心理狀態都跟著改變了，就像是「進入想像身體」的情況一樣。你會發現身體的中心把你整個存在吸入，凝鍊成一個點，而你的一切行動都從這個點開始發散、投射。若以實例說明的話，當你把中心從胸口移往頭部時，你會發現「思維」在你的表演中越來越關鍵。從這位於頭部的想像中心，將會或快或慢地協調你所有動作，改變所有身體狀態，推動你的說話方式、舉止行動，調整心理狀態，這樣一來你會自然地感受到你的一切行動都出自於「思維」，它成了你表演的重要關鍵。

　　然而不管你把中心放在哪裡，一旦你改變了它的**質感**，它也會產生完全不一樣的結果。舉例來說，把中心放在頭部，然後就置之不理，讓它自行運作，這樣是不夠的，你要帶入所需要的不同質感，來進一步刺激它。比如說，在處理「智者」角色時，你可以想像位於頭部的中心是巨大、閃耀，且充滿能量流動的；而當你處理愚笨瘋狂，甚至是小心眼的角色時，便可以想像一個比較小、緊繃又堅硬的中心。你可用各種方式想像「中心」，不須給自己任何限制，只要那些變因和角色相符就可以了。

　　接下來再試試看一些新練習。把柔軟溫暖且不太小的中心放在腹部，你便會感受到一股自我滿足、接近土地、有點沉但又有點幽默的心理狀態；把迷你又堅硬的中心放在鼻尖，你會變成一個充滿好奇心、問東問西、甚至有點愛管閒事的人；把中心放在其中一隻眼睛，很快你會發現你變成了狡詐算計的虛偽小人；想像在你臀部的褲子外有個又大又重、遲鈍懶散的中心，你就成了膽怯懦弱、偷偷摸摸的丑角；離你眼睛或前額幾英尺之遠的中心，可能會帶出敏銳機警甚至睿智的心智；溫暖甚至熾熱的中心被放在你的心臟處，

則會激起英勇、多情的膽識。

　　你也可以想像一個可移動的中心。讓中心在額頭前緩慢搖晃，三不五時繞著你的頭轉圈，你就會感受到某種充滿困惑的心理狀態；抑或是讓它不規則地繞著全身打轉，用不同速度上上下下，自然會帶來狂亂迷離的沉醉感。

　　像這樣自由玩著各種組合，你會發現無盡的可能在眼前展開。很快地，你會習慣這樣的「遊戲」，發現它既實用又有趣。

　　大致來說，想像的中心是須服務角色整體的，但有時也可運用於不同場景或單一動作。假設你現在要演出唐吉訶德一角，你看見了他年邁瘦弱且彬彬有禮的身體，你看見他高貴熱情卻古怪悖理又不切實際的心，於是你決定把一個形狀不大，卻充滿力量、不斷旋轉發光的中心高高放在頭的正上方。這個中心可以貫徹唐吉訶德全角。但現在你要處理他出戰想像的敵人與巫師的場景；騎士在電光火石間弓身跳進一片空無中，他的中心這時變得黑暗且堅硬，從頭的高處被拋至胸口，鯁住他的呼吸。他的中心像是被綁在長長橡皮筋上的球，一下往前拋出去、再往後扯，一下左右開弓，四處找尋敵人的蹤影。騎士就這樣跟著那顆「球」，四面八方衝來衝去，直到戰役結束。騎士精疲力竭，中心緩慢地下沉至地上，接著又緩緩上升至原本的地方，像先前一樣繼續在那裡旋轉發光。

　　為了說明需要，剛剛舉了比較直接但可能有點怪的例子，不過在大多數情況（特別是現代戲劇），想像中心的運用還須更加細膩。不管想像中心在你裡面激發的感受有多強烈，你想表現的程度都取決於你個人的判斷。

　　無論是同時運用想像的身體與中心，還是一次只用到一種工具，這兩者都能幫助你建立角色。

　　現在讓我們試著分辨整體角色與**角色特性**[2]（所謂角色的**特徵細節**）的差別。角色特徵可以是角色與生俱來的任何細節，像是某

種典型的動作、獨特的說話方式、固定的習慣、笑起來的樣子、走路的樣子、穿西裝的習慣、握手的小動作、頭固定往某個方向微側等。這些特徵細節，是藝術家為作品「畫龍點睛」的最後一筆，讓整個角色活過來，變得更真實、更有人性，且吸引了觀眾的注意，勾起觀眾對角色的期待與喜愛。但角色特性實來自角色的整體性，以其心理組成的主要架構為依據。

　　舉幾個例子：有個角色是無所事事又愛碎嘴的人，光說不做，而他的角色特徵就可以用「上臂緊靠身體側邊、手肘彎曲至某角度，雙手無力地垂晃著」為表現。一個健忘的人在與他人對話時，可以出現「快速地眨眼，同時用手指著對話者，在他將思緒整理成話語前的停頓時，嘴巴微張」的特徵。頑固又愛爭辯的角色在聽他人說話時，可能會不自覺地微微搖頭，像是等著要反駁一樣。扭扭捏捏、在意自身觀感的人會不斷擺弄身上西裝，摸摸鈕扣，拉平摺痕。一個懦夫可能會經常握拳，試著把拇指藏在裡面。好為人師的人可能時常會不經意地擺弄周遭的物品，讓它們整齊、對稱（或不對稱）一點。孤僻自閉的人可能會下意識把伸手可及的物品挪遠一點。一個虛偽或狡猾的人物可能會在說話或聽別人說話時，習慣讓眼神不斷瞄向天花板。諸如此類。

　　有時光是角色特徵，就能召喚出一整個角色。

　　當我們在建立角色、塑造角色特徵時，你可能會發，現透過觀察身邊的人就能讓你得到許多靈感與建議。不過為了避免只是單純複製日常生活，我建議你還是先好好運用自己的想像力，等到發揮完了，再開始觀察周遭人物。畢竟，等到你知道自己**要尋找什麼時**，你的觀察力也會變得更敏銳。

　　此部分不須提出任何練習說明，你可以自己設計遊戲，來「玩

2 原文characterization通常會如本章標題，翻作「角色塑造」，但這個詞本身亦有「特性描述」之意，在此段參照前後文，決定以「角色特性」翻譯較為適當。

一玩」想像的身體，以及可移動且可改變的中心，為它們發明相對應的角色特徵。此外，除了「玩」這些組合，若能試著觀察真實生活裡的人物，找到他們中心的**位置**與中心的**類型**，也會很有幫助。

7 個人創作特性

想以靈感創作，必須要能覺察自我的個人特質。

　　在這裡，我要先解釋本書所謂「藝術家的個人創作特性」（the creative individuality of an artist）是什麼意思。對於想要找到方法自由拓展內在力量的演員來說，光是初步了解「個人創作特性」的部分特點，就會有很大幫助了。

　　舉例來說，若你讓同樣厲害的兩名藝術家畫同一幅風景，要求他們極盡可能地精準，最終你可能會得到兩幅有著顯著差異的畫作。原因很簡單：畫家畫出來的，只會是他們對於景色的個人印象。或許其中一人想要表現景色的氛圍、優美的線條或輪廓樣貌，而另一人可能想強調對比、光影之間的呼應，或任何符合他個人喜好與表現手法的特點。我的意思是，同一處景色，成了讓兩位藝術家表現**個人創作特性**的媒介，而這兩人的差異最終也將在畫面中顯現。

　　對魯道夫・史坦納（Rudolf Steiner）來說，席勒（Friedrich Schiller）的「個人創作特性」是這位詩人強調「正邪對抗」的道德傾向；梅特林克（Maurice Maeterlinck）追尋著外在事件背後的神秘微妙；歌德要找的是將各種現象一以貫之的事物原型。史坦尼斯拉夫斯基曾說，在《卡拉馬助夫兄弟們》（*The Brothers Karamazov*）書中，小說家杜斯妥也夫斯基表述的是他對神的追

尋，而這也是貫串他幾部重要作品的精神。托爾斯泰的完美主義傾向是他的個人標記，契訶夫則碎嘴著中產階級的生活瑣事。總而言之，每個藝術家的個人創作特性成了他們的創作主軸，如「主導動機」（leitmotif）般貫串著所有作品。演員（同樣身為創作者）的個人創作特性也是如此。

大家都知道莎士比亞筆下只有一個哈姆雷特，但又有誰能如此肯定斷言莎士比亞想像中的哈姆雷特是什麼樣貌呢？事實上，天底下有多少個好演員曾經在台上撐起他們心中對這角色的揣想，就有多少個不同的哈姆雷特存在著。每個演員的個人創作特性，決定了他的哈姆雷特會是什麼樣貌。有心在舞台上展現藝術才華的演員，就該如此膽大心細地追尋自身之於角色的個人詮釋。只是，演員要如何在靈感啟動的瞬間去感受所謂的個人創作特性呢？

日常生活中，我們把「我」當作主角，如「我思」、「我願」、「我覺得」。所謂的「我」，與我們的身體、習慣、生活方式、家庭、社會地位等所有構成日常存在的人事物相連。但在靈感啟動的瞬間，作為藝術家的「我」開始經歷某種轉化。試著回想這些時刻。你那日常的「我」怎麼了？他是否讓位給另一個「我」，讓你感覺到在你裡面有個真正的藝術家存在著？

要是你有過類似經歷，你會想起來在「新我」出現時，有一股日常生活前所未有的能量湧入，灌注全身，從內而外投射於四周空間，充滿整個舞台，從腳燈向觀眾流洩。它把你和觀眾融在一起，向觀眾傳達你的想像、企圖、思緒、意象與感受。正因為這股能量，你現在能更強烈感受到那先前我們稱之為舞台氣場的存在感。

於是，在「另一個**我**」的強力作用下，一股不讓你置身事外的巨大改變就在你的意識層面發生了。這其實是更高層次的**我**，讓意識延伸擴展，變得更豐富。你開始分辨你內在**三種存在**的區別，每一個「我」都有著明確的性格，各自賦予不同任務，且是各自獨立的。就讓我們在此先來談談這三種存在及其功能。

　　在舞台上為角色賦予生命時，你使用的是你的情感、聲音與可動的身體。這些正是所謂的「建造材料」，是你的內在藝術家（更高層次的「我」）拿來塑造角色的工具。更高層次的「我」只不過是將這些建造材料「上身」而已，但這瞬間你發現自己脫離了材料本身，甚至取得了一個更高、更超脫的位置，超脫於你「日常自我」之上。那是因為現在你開始與更高層次的「我」一同感受，這個更高的存在開始作用了。你現在可以感覺到你的內在同時存在兩個我，一個是延伸的我，另一個是平凡日常的我。在表演時，你擁有兩個我，而你要能明確分辨這兩者的不同功能。

　　當更高層次的「我」擁有了建造材料後，它開始從內而外地塑形，移動你的身體，讓你的身體變得靈活敏銳，能夠接收所有的創作直覺；它用你的聲音說話，激發你的想像力，強化你的內在活動。此外，它帶出了你最真摯的感受，讓你能自然、由衷地發揮**創造力**，喚醒並維持你的即興能力。簡單來說，它讓你處在一個充滿創作力的狀態中，得以在它帶來的靈感作用下行動。於是，你在台上的一舉一動對你本人和台下觀眾而言，都成了意想不到的新鮮驚奇。你會發現其實你什麼都沒做，只是成為**它**表述的載體而已，這一切就自然發生了。

　　不過，雖然更高層次的「我」足以接管整個創作過程，**它**和阿基里斯一樣也是有弱點的：它有著衝破界限的傾向，會逾越排戲時訂下的必要限制。它太迫切地表現自己、展現它的中心思想，它太自由、太有力量、太有天分了，這也讓它處在「混亂」的懸崖邊。杜斯妥也夫斯基曾說，靈感的力量總是比表現的手法更激烈。限制是必要的。

　　這就是你「日常意識」的工作了。在靈感強力運作的時刻，它要幹嘛呢？它得好好控制你交給個人創作特性自由揮灑的畫布。它像是個回歸常理的調節器，收斂更高層次的「我」，正確地處理角色，讓已經定下來的場面調度不隨便變動，且維持住與同台演員間

的交互關係。排戲時所挖掘的角色整體心理模式，也需如實遵循。排練時確認的演出樣貌，便交由日常自我的常理判斷來守護。在較高層次與較低層次這兩種意識的合作無間下，表演於焉成形。

　　但先前提到的第三種意識又是什麼呢？第三種意識屬於你所創造出來的「角色」。雖然角色是虛幻的，但它依然擁有自身獨立的生命與獨立的「我」，那是你個人的創作特性在表演過程中深情勾勒雕塑出的角色。

　　讀到這裡，你會發現我在書中一直使用如「真實」、「藝術性」、「誠摯」之類的詞語來形容演員在舞台上的感受。然而，若我們進一步來看，人類的感受事實上可分為兩類：一般人所感受的，與只有藝術家在靈感啟發時才能感受的。作為演員，一定要學會分辨兩者的重要差別。

　　平凡日常的感受是不純粹的，充滿著「自我本位」，受限於個人需求，綁手綁腳、微不足道、毫不藝術，是被虛偽給糟蹋的。它們對藝術來說是無用的，被個人創作特性所揚棄的。相反的，個人創作特性掌握的是另一種感受——超然於個人層次的、純粹的、不受自我本位束縛的，也因此是美的、有份量的，在藝術上是真實的。這都是更高層次的「我」在啟發你表演的同時所賦予你的。

　　所有你在生命中經歷的一切，所有你看到的、你想到的、讓你開心或不開心的、讓你懊悔或滿足的、你愛的、恨的、渴望的、排斥的、所有的成功與失敗，那些你從出生那一刻帶到人世間的一切——你的脾氣、能力、喜好，不管它們是否讓你滿意，發展得太過極致或是尚未成形——都是所謂「潛意識深層」的一部分。在那裡，它們經歷了一段淨化自我本位的過程，雖然已被你遺忘或是從來沒發現過，它們轉化成為各種「感受」。在昇華蛻變後，它們成了你個人特性用來建立角色心理的素材，構成角色的虛幻「靈魂」。

　　但是誰來昇華蛻變心理層面的豐富寶藏呢？答案也是更高層次的「我」——是那獨特存在造就了我們某些人成為藝術家。所以，

雖然我們只在有創造力的時候才會注意到它，但顯然地，這個存在並不會在每個具有創作性的時刻之間消逝。相反的，它自己有著不斷延續的生命，不為日常意識所知。它不斷發展自身更高層次的經驗，為我們的創意行為提供用之不竭的靈感。實在很難相信日常生活（就所知資訊）如此不值一提的莎士比亞、人生如此平淡美滿的歌德，竟只是從個人經驗中汲取出他們所有的創作素材。的確，有許多成就沒那麼高的文學家擁有無比精彩的人生，他們的傳記高潮迭起，遠勝過莎士比亞或歌德之輩的大師，但他們的成就卻無法與後兩者相比。是更高的自我其內在行動的層次，創作出那些淨化的感受，這才是所有藝術家最終成敗的關鍵。

此外，自你個人特性創造出來的角色，它所衍生出的所有感受不只是純粹、無我而已，還有著兩項特質。不管它們多深刻、多有說服力，這些感受就和角色本身的「靈魂」一樣「不是真的」。它們跟著靈感來，也跟著靈感走。若非如此，它們會永遠跟著你，在演出結束後還深深烙印在你心裡，入侵你的日常生活，被自我本位汙染，成為你非藝術、無創意的存在無法切割的一部分。而你更無法在角色的虛幻生命與自身生命間劃下分界線。很快你就會瘋掉。有創造力的感受（creative feelings）必須「不是真的」，你才能在扮演反派或任何討人厭角色時依舊樂在其中。

許多認真的演員試著將真實的日常感受運用在台上，從他們自己裡面把這些情感擠出、榨出，這是既危險又毫不藝術的謬誤。不用多久，這種嘗試就會導致病態癲狂的現象，特別是造成演員的情緒衝突甚或精神崩潰。真實的感受與靈感之間彼此是不該有任何交集的。

有創造力的感受其第二特點則是「感同身受」。你自身更高層次的「我」為角色賦予了有創造力的感受，而正因為它能同時觀察著自己創造出來的角色，所以它能對角色的一切境遇感同身受。因此，在你內在那位真正的藝術家，能承受哈姆雷特之痛苦，與茱麗

葉同悲哭，因法斯塔夫的搬弄是非而笑。

「同理心」或許可說是所有良好藝術的基礎，因為它能讓你知道他人的感受與經歷。唯有同理心能砍斷你的個人枷鎖，帶你更深地進入角色內在生命，否則你將無法為角色登台做好準備。

讓我快速總結，演員作為藝術創作者，其真實創作狀態是由意識的三層功能所掌控的：更高層次的自我激發了演員的表演，賦予他充滿創作力的真誠感受；較低層次的自我提供常理為本的約束力；角色虛幻的「靈魂」則成為更高自我的創作直覺所關注的焦點。

演員內在被喚醒的個人特性還有另一作用須在此闡述——無所不在的「全在性」。

相對來說，個人特性較不受「較低層次的自我」與「角色虛幻的存在」之束縛，於是擁有了無盡延伸的意識，得以自由跨越腳燈兩側的世界。它不僅是角色的創造者，也是角色的觀眾。在腳燈的另一側，它跟著觀眾經歷一切，分享著他們的興奮熱切與惋惜失望。不只這樣，它還能預知觀眾的反應，在觀眾反應的前一秒，它知道什麼能滿足觀眾、什麼會讓觀眾激動、什麼會讓觀眾漠然。因此，對於心中更高層次的「我」已經覺醒的演員來說，「觀眾」便成為活生生的連結，將演員以藝術家的身份與同時代人們的渴望相連。

透過上述個人創作特性的能力，可讓演員學會分辨當代社會的真實需要與烏合之眾的低俗品味。在演出時仔細聽觀眾對你「說」了什麼，就能慢慢地讓自己聯結於這世界、聯結於世人。你獲得了新的「器官」，把你和劇場外面的世界連在一起，也喚醒了你對當今世代的責任。你開始把專業的興趣延伸至腳燈之外的世界，且開始問起這些問題：「我的觀眾今晚的感官經驗是什麼？他們心情如何？為什麼在我們這時代還需要看這齣戲？底下這群來自不同背景的人們，會從這齣戲裡得到什麼？這齣戲及我們的詮釋方式，會為

這世代觀眾激起什麼樣的想法？像這樣的一齣戲、像這樣的表演，會讓觀眾對生命中的人事物更敏銳，用更開放的態度接受一切嗎？這會在他們心中喚醒任何道德感受嗎？或者只是單純娛樂而已？這齣戲或這個演出會激起觀眾的本能反應嗎？如果這演出帶有幽默，那它會挑起什麼樣的幽默？」其實這些問題一直都在，但只有演員的「個人創作特性」能幫助他們找到答案。

演員不妨透過以下練習作為測試：想像劇院坐滿觀眾，但所有觀眾都是某種特定類型的人，如都是科學家、老師、學生、小孩、農人、醫生、政治人物、外交人員、單純或世故的人、不同國籍的人，或甚至是演員。接著，拿上一段提到的問題或類似的問題問自己，讓自己試著本能地去感受每一種觀眾組成的可能反應。

像這樣的練習，會在演員的內在慢慢建立起新的「觀眾意識」，讓他能更敏銳地去感受劇場在這個時代的意義，並能更有意識、更準確地做出回應。

若演員仔細琢磨本章節提到的概念想法，直到掌握要領，會很有幫助。演員終將明瞭為何我要建議這些練習來幫助表演。這本書的所有原則最後都會變得清晰無比，彼此融合為一體，而過程中每一步驟都是為了要引出演員的個人特性，將它帶入創作過程中，讓他永遠都會是一位富有靈感的藝術家，而他的專業也將成為能為人類所用的重要工具。充分了解與運用後，此方法將成為演員不可或缺的一部分，最後演員能自然而然地隨心操作，甚至根據自己的喜好或需求來調整。

8 演出結構[1]

孤立的事物將成為無從了解的事物。

——魯道夫・史坦納（Rudolf Steiner）

每種藝術皆試圖追隨音樂的形式。

——華特・帕特（Walter Pater）

掌管宇宙萬物運行的基本原理，以及將和諧與韻律帶給音樂、詩與建築的原則，同樣也構成了**結構之律**（Laws of Composition）。這些定律或多或少都能運用到每一個戲劇演出，本章已選擇幾個與演員技藝密切相關的原則在此說明。

每次在討論所有定律時，莎士比亞悲劇《李爾王》（*King Lear*）總是會被拿來舉例，或許是因為此劇充滿各種實際運用的範例。提到這例子，我想藉這個機會發表純屬個人的忠告——為了給予演出適當的節奏並加強戲劇張力，莎士比亞的劇本都該在現代劇場裡進行刪減，甚至調動場景。但本章的重點並不在如何處理這些變更，所以將不花篇幅在此細述。

本章節也將試圖說明演員與導演心理狀態的差異比較。一個好演員必須讓自己也具有導演的全觀視野，從整體角度來看整個演出，才能在建構角色時符合全劇調性。

「結構之律」第一法則為**三進**（law of triplicity）。在每個寫作成熟的劇本裡，衝突會以「善」與「惡」為原型的兩種對抗力量進

[1] 原文為composition，包含有「結構」、「構圖」與「構成」等意，本文將考量前後文內容選用不同譯法。

行，此衝突形成整齣戲的原動力，亦是所有情節的基礎。但此對抗衝突總能被切分為三個部分：情節的「啟動」、「開展」與「結尾」。每一齣戲不管形式與結構再複雜、再糾結，都能被切分為這三大段落的進程。

李爾王的國土依舊完整時，邪惡力量還未啟動，這是第一階段。當「破壞」開始出現，我們也過渡到第二階段，見證情節步步走向毀滅，直到悲劇的高點。這時我們來到了醞釀收尾的第三階段，邪惡力量在摧毀周遭一切人事物後消失。

三進法則通常會連結到另一法則：**對立**（polarity）。在任何真正的藝術作品中（就我們而言為充滿靈感啟發的表演），開頭與結尾原則上必須處於對立。所有在第一階段出現的主元素，都必須在最後階段轉化成完全相反的質感。當然，我們也知道劇本的開頭與結尾並不單指第一場戲與最後一場戲而已。所謂開頭與結尾，通常各自包含了幾段連續場景。

而如何從開頭轉化到對立的結尾之中間過程，便是代表著「結構之律」的第三法則——**轉化**（transformation）。

認識**三進**、**對立**、**轉化**這三大互相連結的法則，對導演和演員是很有幫助的。遵循結構之律，所有的演出將獲得超越藝術之美與和諧的境界。

就以「對立」為例——它製造反差，讓表演不陷於單調，帶出更豐富的表現性，同時也讓這兩種極致的意義更深刻。藝術和人生一樣，真正的「對比」讓我們開始用不同方式衡量、理解並經歷所面對的一切。想想這些「對比」的例子，如生與死、善與惡、靈魂與物質、真實與謬誤、快樂與不快樂、健康與疾病、美與醜、光明與黑暗，或是更明確的現象如長與短、高與低、快與慢、圓滑與跳奏、大與小等。在任兩者之間，少了其中一方，另一方的本質也變得含糊了。開頭與結尾的對比，實在可說是一個精彩演出架構的精髓。

　　再讓我們進一步討論《李爾王》這個例子。一次又一次在腦海中想著這齣戲，想像你看見它的開頭與結尾分處兩端，至於中間的轉化階段就讓我們暫且放在一邊。

　　遼闊壯麗，又帶點暗沉陰鬱，籠罩在專制壓抑的氛圍中——這是李爾王的傳奇王國。他的國界看似無邊無際，卻依舊封閉孤立，像是一座巨大的堡壘，不斷地向中心內縮，而那中心就是李爾王自己。李爾王和他的王國一樣，疲憊年邁，渴望平靜。他談及死亡，安謐與靜止圍困住他的四周。惡者藏身在順從的偽裝下，逃過了他昏沉的視線。他這時還不知道什麼叫同理心，也還無法明辨善惡是非。他世俗的威嚴讓他既沒有敵人，也沒有朋友，對人性的精神價值充耳不聞也視而不見。俗世給了他所有的寶藏，鍛鍊他的鋼鐵意志，教會他如何統御。他是獨一無二的，無法容忍有人與他在相同地位上。他就是王國本身。

　　這是這齣悲劇的起頭，那麼它的相對端又是如何呢？

　　我們都知道李爾王的獨裁王國最後怎麼了——倒塌崩落，疆界也被消滅，不再是那「所有一切濃密的森林、膏腴的平原、富庶的河流、遼闊的牧場」，而成了荒涼悲寂的土地。裸露的石塊與帳篷取代了富麗堂皇的城堡宮殿，戰場吶喊與兵器鏗鏘也翻轉了開頭一片死寂的寧靜。邪惡卸下了忠誠之愛的偽裝，露出真面目：在開場時顯得畏懦無骨氣的高納里爾、瑞根、艾德蒙、康瓦爾，現在已展現他們冷酷無情、毫不動搖的意志。世俗的生命對李爾王再也沒有意義，痛苦、恥辱與絕望破碎了他的意識疆界。他現在有耳朵也有眼睛分辨善惡是非了，曾經的鐵石心腸化作澎湃的父愛。李爾王同樣是這世界的中心，但現在出現的是全新的李爾王，在一個全新的世界裡。他如往常一樣獨一無二，但卻是令人絕望的孤苦無依。曾經擁有無比權力的統治者，成了無能為力的俘虜、衣衫襤褸的乞者。

以上是《李爾王》劇本開頭與結尾的結構，藉由反差的力量映照彼此，成為對方的參照與說明。當觀眾看著演出的結局時，心中也將浮現開頭場景，這正是對比法則在你腦海中喚出的畫面。

召喚對比畫面的方式，完全取決於導演與全體劇組各環節的配合。他們或許會選用低沉氛圍來表現雄偉但慘澹陰暗的開場，配樂能隨著演出不時地出現，加強這樣的氣氛。也許他們會選擇建築結構又大又重，顏色以暗紫、暗藍、深灰為基底的舞台設計。服裝設計可能會提出僵硬但簡單的造型，以搭配舞台設計的形式與顏色。略顯昏暗的舞台燈光或許也可以幫助加強這樣的氛圍。導演可能會設定表演的節奏是平穩的，伴隨著精簡明確的動作，簡潔大氣且不多做變化的調度走位，讓角色像雕塑品一樣，也盡可能壓低說話音量。這樣的悲劇（根據魯道夫‧史坦納的建議）一開始或許可用較慢的速度演出，並加上一些停頓。諸如此類的表現手法，應該都會是與結尾做出對比的良好準備。

雖然還是悲劇，但在結尾段落可讓音樂與氛圍帶有某種昇華感。光線不再昏暗而變得明亮，舞台以平坦空間強調遼闊空曠，主色系轉為黃色和橘色，服裝變得更輕盈，節奏更快、無停頓，動作更自由，調度走位更靈活──導演可藉由以上選擇，來表現出頭尾段落的對比。

為了讓結構更完整，導演和演員還可尋找其他在這大結構裡面更小的對比。

以李爾王在荒野的三句台詞為例：

> 「刮啊，大風，刮出你們的狂怒來！把你們的頭顱面目刮
> 成個稀爛！」
>
> （第三幕第二景）

「衣不蔽體的不幸的人們，無論你們在甚麼地方。」

（第三幕第四景）

「唉，你還是死了的好。」[2]

（第三幕第四景）

　　在腦海中重複演出數次以上台詞，你會發現它們在心理上來自三個不同的出處。第一句如一場暴風雨般，在李爾王起身對抗自然時咆哮出他的**意志**；第二句是出自他向來陌生的**感受**領域；第三句則來自他試圖參透人類本質，最終得道時油然而生的**想法**。

　　第一句和第三句如同**意志**和**想法**般彼此相對，在這兩者間，則以出自**感受**的第二句作為過渡連結。藉著不同的表現方式，導演和演員得以清楚地向觀眾呈現對比。而這些「不同的表現方式」，包含了導演的場面調度，演員對於動作與台詞[3]的處理，以及演員因每一句台詞所喚醒的內在心理狀態。

　　我們同樣可在李爾王與艾德蒙這兩位悲劇主角身上找到對比的差異。李爾王初登場時是個擁有一切世俗特權的獨裁君王；與之相對的是艾德蒙，葛羅斯特沒名分、沒權勢的私生子，他什麼都不是，人生什麼也沒有。李爾王慢慢失去他所擁有的，艾德蒙則慢慢得到他所沒有的。在悲劇的最後，艾德蒙有權有勢，得到高納里爾、瑞根兩人的愛。現在輪到他擁有一切，而李爾王什麼都沒有了。兩人的處境翻轉調換，對比結構已然確立。

[2] 全句為：「唉，你這樣赤身裸體，受風雨的吹淋，還是死了的好。」

[3] 原作者註：關於如何使用「藝術台詞」（artistic speech）來表達意志、感受與心思，可參考魯道夫・史坦納著作 *Lauteurhythmy*。（譯註：*Lauteurhythmy*，其意可視為 *Laut-eurhythmy*，於德文中有 sound of Eurythmy〔優律詩美之聲〕之意。優律詩美為史坦納創就的一種人智學律動藝術，結合音樂與動作，將內在意象與感官感受透過風格的形體方式表現，相關論述與書籍甚多，但卻始終查無以 *Lauteurhythmy* 為題的書籍或文章。審校者研判為作者當年不清楚正確書名，或只以概意入文，才有此狀況。有心鑽研的讀者可參建伸延閱讀 *Eurythmy as Visible Speech*，以及標題 *Speech Eurythmy* 相關文章。）

但這裡的對立其實還有更高層次的意義。**整個**悲劇在最後成了自身開場的對比，價值觀翻轉，從世俗層次昇華至精神層次。「什麼都擁有」與「什麼都沒有」現在有了不一樣的意義：儘管失去了俗世的一切，李爾王卻在精神層面擁有了一切；相反的，艾德蒙得到的是俗世的一切，但失去了精神層面的一切。

在此，導演和演員同樣能輕鬆找到方法表現對比。開場時，李爾王或許可以在動作與台詞中運用強烈的塑形質感（沉重但高貴有尊嚴），艾德蒙的言行舉止則可以用自在輕盈的質感（並非在精神上的昇華輕盈感，而是帶點鬼祟狡詐的層次，以建立偽君子的假意謙遜形象）。在行動時，艾德蒙或許可處於牆邊或陰暗處，絕不讓他佔據舞台上的醒目位置。等到結尾，整齣悲劇給提昇到更高的格局，可讓兩個主角互換質感，李爾王是高貴、充滿精神昇華的自在輕盈，艾德蒙則重塑自身質感為沉重粗野、嗓音沙啞。

導演越運用各種手法強調對比，悲劇的主題就更為明顯且深刻：**事物的價值會向光明的精神面轉變，或向黑暗的物質面轉變。**

現在讓我們回過頭來看這齣悲劇的三個主要段落，特別是第二段——讓對比的兩端進入轉化的中間階段。

想像這階段為一**持續變化**的過程，每一刻都讓你同時感覺到「開頭」與「結尾」的存在。不妨問問自己：「在中間段落的這一時刻，它離開了開頭多遠？是怎麼離開的？它和結尾多接近？又是怎麼個接近法？」換句話說，「開頭」是在何時**已經**轉變成「結尾」的？

回到《李爾王》一例，在開場宏偉堂皇的氛圍中，劃分王國的行動出現，伴隨著兩位女兒虛偽的愛；寇蒂莉亞勇敢的真話；肯特被放逐；輕易地把王冠送出去而造成王國的毀滅等等。轉變就這樣開始了！劇裡的世界在開場時是如此穩固、長遠，現在卻逐漸鬆動瓦解，一步步掏空自己。李爾王大喊，卻沒有人聽見他的聲音：

「全世界都睡着了嗎？」弄人說：「你那禿殼裡面實在是沒有多少腦筋，才會把一頂金冠送了人。」李爾王心中慢慢浮現沉重的疑慮，但只有弄臣敢真正說出口。「這裡有誰認識我嗎？」李爾王大喊：「誰能告訴我我是誰？」弄臣說：「李爾的影子。」開場慢慢轉變為中間階段。李爾王已經失去了他的王國，但他還看不清真相。高納里爾、瑞根、艾德蒙掀起了面具的一角，但還未完全揭露真面目。李爾王承受了第一道傷害，但還沒走到心淌血的那一步。他專制獨斷的心開始動搖，但還未出現思維翻轉的跡象。

　　導演與演員跟著李爾王的轉化一步步往結局前進，從國王變成乞丐，從暴君變成慈父。這些「已經」與「還未」一針一線將過去（開頭段落）每個座標點與當下勾串，同時預言著未來的樣貌（結尾）。在中間轉變階段的每一刻，每一場景、每一角色都表露著自身當下的真正意義。放棄王座的李爾王與出現在高納里爾城堡的李爾王，已經是不同的兩個人。第二個李爾王從第一個李爾王而生，接下來又有第三個李爾王會從第二個李爾王而生，不斷延續至最後，直到那些「還未」都已不復存在，所有的「已經」併入這設定莊嚴的悲劇結局。

　　導演和演員只要記得每一場景如何在這三項結構之律的法則作用下，從前一景轉變到下一景，就能輕鬆分辨重要與不重要的、主要與次要的。他們將能從中跟隨主線進展，即使經過再激烈的翻攪拉鋸也不至迷失在細節中。有了結構作參照，場景會促使導演找到最合適的編排方式，因為他們之於全劇的重要性已經在導演面前展露無疑。

　　三進、對立、轉化這三大法則帶領著我們進到下一個「結構之律」：為三個主要段落各自找到**戲劇高潮**（climaxes）。

　　每一段落都有著自身意義、特色質感與主要能量，彼此並非平均分配在同一段落裡，而是如潮汐般互有消長。所謂高潮，正是它們的張力達到最高點的時刻。

　　在結構嚴謹、執行明確的戲劇作品中，三段落各有高潮，同時也是全劇的主要三個高點。三個高潮之間的關係就如同三個段落彼此之間的關係一般：第一個高潮為開始至今的故事情節作總結；第二個高潮是中間段落的濃縮；第三個高潮則在末段結構中，凝鍊故事的收尾。由此可見，三個高潮也同樣地遵循著三進、對立、轉化這三大法則。就讓我們再以《李爾王》舉例說明。

　　在悲劇的開頭段落，瀰漫著負面情緒，沉重的氣氛、來自俗世的力量、黑暗的作為成為劇中潛伏的威脅。要是這時你問問自己，有哪一幕最明確、最強烈地表現出開頭段落的質感、意義與能量，濃縮著一整段的精神，那麼你的注意力可能會放在李爾王嚴詞譴責寇蒂莉亞、將王冠交到敵人手中，還驅逐了忠臣肯特的場景（第一幕第一景）。這場戲雖然相對篇幅不長，卻像是瞬間萌發的種子，帶出了整株植物的生長。在這場戲中，我們見到潛藏在李爾王世界中的邪惡勢力初次顯現。風暴自李爾王內在爆發，釋放了周遭所有負面力量，李爾王那曾經完滿的世界開始崩解。他自負的盲目讓他看不見寇蒂莉亞，讓高納里爾與瑞根偷走了皇冠所代表的力量。至此，不祥預兆開始瀰漫擴張。所有悲劇的源泉，在這短短一場戲中被釋放。這就是第一段落的**高潮**（第一幕第一景，從李爾王的台詞「好，就這樣！」開始，到肯特下場結束）。[4]

　　在尋找第二段高潮之前，我們必須先來研究第三段高潮。

　　和開頭段落相對的正面力量與精神層次之昇華，是第三段的主要調性。李爾王的苦難與邪惡勢力的消散，讓光明的氛圍佔領結局。在這裡，你同樣可以找到一場戲，集結末段一切質感、能量，融合成壯闊的結尾，總結第三段的終極意義。開頭那顆種子，經過一整齣悲劇的過程，成長發育成果實。高潮就從李爾王抱著死去的寇蒂莉亞進場開始（第五幕第三景），世俗物質的世界在他眼前消

[4] 原作者註：見右圖中的1部分。

失了，取而代之的是充滿著精神價值的新世界。李爾王經歷的一切
天人交戰、內外折磨，都讓他轉化成一個全新淨化的李爾王。他的
眼睛睜開了，終於看見了在他面前真實的寇蒂莉亞，那是先前他在
王位上看不見的。李爾王之死總結了第三個高潮[5]。兩個主要高潮
的兩極性，正如本戲開頭與結尾的相對性一樣。

A、B、C：三大（主要）段落

I、II、III：主要高潮

1、2、3、4、5、6：次要高潮

a、b、c、d、e、f、g：子段落

　　現在我們可以回頭看第二段落的高潮了——也就是劇中轉變階
段所經歷的嚴酷考驗。

　　混亂狂暴的毀滅能量無情地追趕、折磨著李爾王，這是第二
段的重點。接著風暴停歇，空無孤寂的氛圍開始瀰漫。李爾王曾有
的理智就要崩潰，如瘋子般在荒野遊蕩。這段的高潮在哪呢？有沒
有哪一場戲，表現出這悲劇從開頭過渡到結尾的中間轉變，讓我們
同時看見過去的消亡與未來的曙光？當然有這麼一場戲，必須要有
這樣的一場戲。那場戲就是莎士比亞讓我們同時看見兩個李爾王：

[5] 原作者註：見圖中的 III 部分。

其中一個（過去的）李爾王慢慢消失，而另一個（未來的）逐漸成熟。有趣的是，在這裡的轉化並不主要表現在台詞內容或字句文意上，而是情境本身，也就是李爾王的發狂。這段的高潮開始於發瘋的李爾王的登場，他現身在多佛附近的荒野間，而結束於他的退場（第四幕第六景）[6]。

　　仔細研究這場戲的意義，並問問自己：「這時的李爾王，與我在先前段落看到的、認識的，是同一個李爾王嗎？和之後段落看到的，又是同一個嗎？」答案必定是否定的：「這只是他的外殼，過去那個尊貴王者的悲劇諷刺形象。」的確，其心志之毀滅與外在形象的羞辱已然到了極限，但你依然感覺到這還不會是李爾王命運的終點。他所有的痛苦、折磨、眼淚、絕望、悔恨，難道只是要重重砸在這白髮蒼蒼的老者頭上，讓他發瘋發狂而已嗎？這樣也太不值得了。他被扯爛的心、他的驕傲與尊嚴，難道就這樣白白沒有了？還有他的英勇善戰？不屈不撓的王者意志呢？要真是如此，豈不浪費了這麼偉大的角色！但你其實可以感覺到李爾王的悲劇依舊懸而未決，於是你繼續等待，看看這瘋老人的偽裝之下究竟藏了什麼。你等待著一個**新的**李爾王。雖然還不知道未來這角色會怎麼發展，但你知道會有一個更有王者風範的解決之道。你繼續等，彷彿在腦海中幾乎已經可以看見未來那新的李爾王的樣貌。你知道在他軟弱的外表下，是生命的重生轉變，新的李爾王即將浮現。當他跪在寇蒂莉亞營帳外懇求原諒時，你將在李爾王身上看見一個新的他。但這時，你看見的李爾王其實有兩個，一個是空虛、沒有靈魂的身體，另一個則是沒有身體的靈魂——而這正是**從過去進到未來的轉化過程**。「對立性」正在成型，我們也在此經歷了過渡階段的高潮。

　　這三個主要高潮（前提是你正確地憑著藝術直覺而非理性分

[6] 原作者註：見前頁圖中的 II 部分。

析找到它們），是讓你能掌握全劇主旨與基本張力之關鍵。每個高潮都表現了那一段落的本質，三段短短的場景，就足以為我們勾勒出李爾王的內在與外在道路，他的整個命運：李爾王犯的錯讓黑暗勢力有機可乘；昏亂、痛苦與瘋癲徹底擊敗了李爾王曾經擁有的心智、他的世界與他垂老的身軀；一個新的心智、新的李爾王、新的世界誕生了，這道曙光成了一切的結局。於是，這齣悲劇從世俗層次提升到精神層次，正面力量最終成了戰勝的一方。試著在你腦海中想像這三段高潮，你其實可以用三個詞來解釋整齣悲劇的內容與意義：**罪、審判、啟發**。如此，這三個高潮又再凝鍊出一個全劇主旨的新面向。

在這裡，我會建議導演從三個主要高潮開始排練。許多人認為排戲就要從第一場開始，照順序從頭走到尾，這其實是錯誤的認知，單純出於習慣而非受創作需求的驅使。當整齣戲的畫面在腦海中是如此清晰時，實不須再從頭開始排起。相反的，應該要從點明全劇宗旨的重點場景開始，接著再進入那些較次要的段落。

一齣戲的三段落又可再更細分為多小段，每一小段也有著自己的高潮，我們稱之為**次要高潮**（auxiliary climaxes），以此與主要高潮作區分。《李爾王》的子段落（subdivisions）細分如下：

第一主段（A）分作兩小段。在第一小段（a）中，李爾王以王者之姿登場，渾身散發著不容質疑的絕對權威。他犯下了三個過錯：譴責寇蒂莉亞、分發王冠，且驅逐肯特。在第二小段（b）中，負面的邪惡力量開始行動，帶來顛覆與破壞。

第一個主要高潮（I）同時也是第一小段（a）的高潮，但第二小段（b）還有自己的次要高潮（1）。當李爾王盛怒之下離開王座，法蘭西國王帶走寇蒂莉亞時，我們首度聽見高納里爾與瑞根充滿陰謀算計的竊竊私語（第一幕第一景）：「妹妹，我有很多話要和你說……」這一段的次要高潮（1）就開始於姊妹兩人的密謀。邪

惡的主題是以無聲的方式開始（在戲一開始時並未明言，但從幕升
起時就能感受於氛圍中），然後隨著李爾之怒爆發，現在來到第三
階段，也是最重要的發展階段，需要有一個明確的、蓄意的計謀出
現。這段高潮同時涵蓋了艾德蒙的獨白（第一幕第二景），而因為
我們從結構的角度來分析時，不應受限於劇作家的場景分段，因此
這段高潮是結束在葛羅斯特進場時。

　　中間段落（B）同時也可分作兩小段（c）與（d）。第一小段猛
烈狂暴，大自然的力量無情肆虐，逐漸穿透李爾王的深層心智，狠
狠地折磨他，撕扯他的內心。這一小段（c）的次要高潮（2）開始
於李爾王的獨白：「刮啊，大風，刮出你們的狂怒來！把你們的頭
顱面目刮成個稀爛！」（第三幕第二景），並結束於其台詞：「來痛
打一個這般老這般白的頭。唉唉！惡毒啊！」

　　暴風雨逐漸平靜，這是第二小段（d）的開始，世界變得空
無、消耗殆盡，而被孤棄的李爾王則陷入如死亡般的熟睡中。在
這裡我想特別提醒，中間段落（B）的（c）與（d）有著極為明顯
的對比兩極關係。第二小段（d）有兩個高潮：主要高潮（II）與
在之前的次要高潮（3）。次要高潮（3）表現出黑暗勢力的極致張
力，整齣悲劇（如音樂術語「極強力」般）最殘酷的一場戲便是挖
去葛羅斯特雙眼的段落（第三幕第七景）。高潮開始於葛羅斯特進
場時，而結束於康瓦爾負傷離場。這段高張力的激烈場景強行介入
一片空無孤寂的主調性氛圍中，藉由對比讓後者更顯深刻，同時這
也是邪惡主題的一個轉捩點。若仔細注意正面力量與負面力量的發
展過程，你會發現兩者間有著根本的差異——正面的善良力量是沒
有轉折的，一路直線發展至結尾；而負面的邪惡力量在摧毀周遭一
切事物後，轉而把自身當作摧毀的目標。此處就是負面力量的轉
折。因此，觀察負面力量自第一個次要高潮（1）中生成，在第三
個次要高潮（3）中達到頂點，直至它們完全被消滅的過程，是格

外重要的。最後兄弟對決的場景（第六個次要高潮）同樣也是最後
階段的高潮。

　　早在第三主段（C）開始前幾場戲，光明的曙光就已隱約浮
現。邪惡勢力開始自我摧毀；瘋者一身斗篷下，逐漸讓我們看見一
個全新的、已然昇華的李爾王；葛羅斯特終於遇見了他忠心耿耿的
兒子；寇蒂莉亞也短暫出場。自結構面來說，以上場景皆預示了悲
劇充滿精神昇華的第三段落。隨著李爾王來到寇蒂莉亞之營帳，光
明（善）的主題熊熊燃起，第三主段（C）也正式登場。

　　光明主題共經歷三個階段，也可分作三小段。在寇蒂莉亞營帳
中的第一小段（e）充滿柔情溫暖，全新的李爾王甦醒後，來到一
個全新的世界，被愛他的人所圍繞（第四幕第七景）。這正是我們
殷切等待的「第二個李爾王」。從他甦醒到離場，是這段溫情段落
的次要高潮（4）。

　　第二小段（f）則是壯志激昂。李爾王與寇蒂莉亞被關到獄中
（第五幕第三景），而李爾王新的神智越來越清晰，越來越有力。
從李爾王話語中，我們隱約可以察覺到過去那般君臨天下的王者氣
息，但卻不再那麼跋扈霸道，他已從世俗層次提升至精神層次。此
段次要高潮（5）從李爾王與寇蒂莉亞進場開始，並結束於兩人離
場。

　　同樣是這壯志激昂的第二小段（f），艾德蒙與艾德加的兄弟對
決在結尾登場。這也是我先前提到的次要高潮（6）。

　　最後的第三小段（g）有著悲劇性的昇華質感。這是整齣戲架
構的終止式，而這段落的高潮同樣也是全劇第三個主要高潮（III）。

　　劇中所有高潮都彼此關聯、互補或相互對立。如先前所述，
三個主要高潮汲取了全劇的完整概念，並表現於三個連續階段裡。
次要高潮則負責處理轉折與過渡連結，以作為主要概念的延伸，以
《李爾王》為例，詳述如下：

　　李爾王在犯下了三大關鍵之罪後（I），他解開了邪惡力量的束縛(1)，自身也成為邪惡力量下手的對象。在莎士比亞熾熱的想像中，折磨著李爾王的邪惡力量不斷增強，化身為無情肆虐的暴風雨（2）。邪惡力量一路勢不可擋，重傷害越來越強直到高潮（3）才開始衰退，走向自我毀滅。李爾王的報應段落也有一個高潮（兩個李爾王的轉換接合點），在痛苦折磨中陷入瘋癲（II）。接著悲劇的昇華過程以三階段啟動：溫情（4）、激昂（5），最終在邪惡力量全數自我摧毀（6）後，進入精神昇華的最高階段，罪已滌淨的李爾王進入另一個世界，與他心愛的寇蒂莉亞永眠同在。

　　如此一來，導演可從主要高潮開始排戲，接著開始處理次要高潮，直到最後，所有的細節會自己沿著中心骨架慢慢組織起來。

　　主要與次要高潮並不涵蓋全劇所有衝突張力段落，其次數多寡也非取決於任何定律法則。事實上，這是可以由導演品味與演員詮釋自由決定的。那些張力沒那麼強的段落，我們稱之為**重點**（accents）。就讓我們以《李爾王》的第一個主要高潮為例，說明「重點」該如何分辨界定。

　　第一個主要高潮起始於寇蒂莉亞的關鍵回話：「父王，我無話可說。」之後，緊接著那令人緊張心驚又意味深長的停頓，這是主要高潮（I）的第一個「重點」。此停頓帶出一切後續發展，成為李爾王犯下三大過錯之動機，更讓我們看見他的人格黑暗面。這正是為何這個停頓成為一個被強調的重音，而這個「重點」從結構的角度來說也是如此關鍵。

　　另一個停頓出現在第一個主要高潮的最後，是肯特退場後為高潮收尾的「重點」，為先前事件之寓意聚焦。換句話說，第一次的停頓重點預示了接下來的發展，而最後一個停頓重點總結一切。

　　在上述兩次停頓重點之間，鋪陳了李爾王如何譴責寇蒂莉亞，把她趕走，把王冠交到另兩位女兒手中，最後放逐肯特至國境之

外。李爾王犯下的第一個過錯有其純粹精神層次的意義：切斷和寇蒂莉亞的父女情，等於讓自己未來人生陷入孤獨與空虛的境地。獨白一句：「好，就這樣！」是這段高潮的第二個重點。

李爾王第二個過錯是較為外在層次的表現：他摧毀了他周遭一切事物、他的王國。我們以為他要以王者之尊將王位交給最合適、最正直的繼承人，他卻不滿寇蒂莉亞與肯特的直言，因這恨意將王位輕蔑捨去。賭氣地決定王位繼承權，是這場戲第三個重點，始於：「康瓦爾與奧本尼，你們已經分到我兩個女兒的嫁妝。」並結束於：「我把我的權力、尊榮，以及一切君主的尊榮一起給了你們。」[7]

李爾王的第三個過錯「放逐肯特」是完全外在層次的表現：寇蒂莉亞被趕出國王的精神世界，而肯特則是被趕出他的世俗疆界。李爾王最後一段台詞「逆賊，你聽好了！」是這場戲第四個重點。最後第五個「停頓重點」則為整場戲作結。

導演在排完高潮段落後，就可以開始處理每個細部重點。如此一來，導演和演員在排戲時，都能緊緊抓著故事主軸，不因那些較為次要的場景段落而岔題分心。

接下來我們要談的，是結構之律裡的**韻律重複定律**（law of rhythmical repetitions）。我們在宇宙自然萬物上早已見過此定律的諸多表現，其中只有兩種與戲劇藝術相關：其一，是在空間或時間（或兩者一起）重複出現的固定現象；其二，則是現象本身隨著接續的重複情境而進行變化。這兩種重複都會為觀眾帶來不同的刺激。

[7] 契訶夫引用之原文為 "That troop with majesty"，因中文語句順序，在此放上全句以便理解。

在第一種情況中，出現在時間方面的重複會為觀眾帶來「永恆感」，而在空間方面的重複則帶來「無盡」的感受。把這種重複運用到舞台上，往往能幫助我們建立某種氛圍。你可以想像固定節奏的教堂鐘聲、時鐘的滴答聲、浪拍打岸邊的聲音、一陣又一陣的風聲等等；場景空間的重複則如整齊排列的一排排窗戶、廊柱，層次的設計，或甚至是人物以等距走過舞台的樣子。

以《李爾王》為例，開場段落運用「重複之律」來表現其王國的「永恆」（亙古）與「無垠」（無邊無際），再合適不過。藉由舞台場景設計，光源的配置如火炬、提燈與透著光的窗戶等，以及聲音與動作的處理，都可以幫助我們輕鬆達到目的。還有角色與朝臣出場的節奏；他們彼此的走位與站位距離；在李爾王進出場前後穿插的重複停頓，甚至是李爾王步步接近的腳步聲——諸如此類的詮釋手法，都可以建立想要的效果。暴風雨肆虐於荒野一景也可運用同樣的重複手法：閃爍的閃電、雷聲轟隆、陣陣風聲呼嘯，加上演員動作在銳利（如音樂術語staccato）與柔軟（如音樂術語legato）之間重複切換。有太多種方法與工具可以讓導演運用，藉此創造李爾王與一干人深陷風暴中「漫無止境」的痛苦感受。

至於第二種「現象改變」的重複效果就不一樣了。它可以增強或減弱某種印象，讓這存在朝著更精神或更物質的層次發展；它能增加或減少一個情境裡的幽默、悲劇，或是各種其他可能的面向。我們同樣也可透過《李爾王》來好好研究這第二種重複：

1. 在整齣悲劇的歷程中，**王者主題**共出場三次，每次都佔有極大份量。當李爾王首次於宮中登場時，觀眾眼前所見的是一身世俗榮耀的君王，一個奢華暴君的形象已深深烙印在我們心上。藉著主題的**重複**，當觀眾見到瘋狂發瘋的國王現身於荒野中時（第四幕第六景）會讓他們更為觸動。這個重複強化了觀眾見證王者風采在世俗與**精神**層次之間一消一長的對比觀感。莎士比亞並未抹滅李爾王

絲毫的王者質感，相反地，他想盡辦法強調這經歷了從世俗轉化到精神偉大的角色絕非平凡人，而是一位**君王**。不只是台詞的反差，還有開頭與荒野場景的對比——包括李爾王的外表、他狂亂煎熬的心智——都刺激著觀眾回想起他登場時的意氣風發，自然而然以無比同情感嘆李爾王悲慘的命運。「我是國王！……從頭到腳都是國王……我是國王，眾位，你們知道嗎？」李爾王呼喊著。若不是觀眾一再被提醒著李爾王的王者身分，悲劇效果也不會如此強烈。

　　劇末，當李爾最終雙臂環抱著寇蒂莉亞的屍體死去，「王者形象」第三度出現在觀眾眼前，帶來更強烈、更震撼的對比。在王座上不可一世的暴君、戰場上徬徨無助的糟老頭之後，他依舊是王。儘管李爾王在劇末死去，但現在假設你是觀眾，不妨問問自己，就算台上是這麼演的，你覺得這位王者真的死了嗎？我想不是的。若角色處理妥當，結構重複也掌握得宜，觀眾絕對會有一種感覺——死去的只不過是李爾王世俗、獨裁的「我」，而另一個已然昇華的、精神上的「我」則得到永遠不朽的生命。在演出結束後，新的李爾王還會繼續活在觀眾心中。要是你覺得我空口無憑，我們不妨來比較李爾之死與艾德蒙之死。艾德蒙死後，在觀眾心中留下什麼？什麼都沒有，「微不足道」就是他生命的特質，他從我們的記憶中消失了。另一方面，李爾之死是一個精神昇華的轉化過程：他依然存在著，只是成了另一種「存在」。在整齣悲劇過程中，王者之「我」不斷累積自身精神力量，最後在肉身死去後，依然深刻留存在觀眾心中，久久不散。因此，「王者主題」的重複結構正是要加深「王者」意象的精神意義。像這樣的「重複之律」同時也讓我們看見此悲劇其一宗旨：**「王者」不同於凡人，是更高層次的存在，能在命運無情的重擊中生存、成長，甚至自我轉化，最終超越肉體死亡的侷限。**

　　2. 李爾王在劇中與寇蒂莉亞五次見面，每一次都與兩人最終永

恆的團聚更進一步。李爾王在宮中會見寇蒂莉亞，並把她趕得遠遠
的。在結構上，這場戲可算是為兩人日後的相遇做準備。他越無情
地趕走女兒，兩人最終團圓場景將越發感人。兩人第二次見面是在
寇蒂莉亞營帳中，這時他們已分離許久。這場戲和先前完全不一
樣，兩人的角色已然翻轉。李爾王跪下求女兒原諒，此刻的虛弱無
助，恰好與先前意氣風發的模樣相對映。但就更高層次的悲劇企
圖來看，兩人這時還未真正找到彼此。在這第二次見面中，李爾王
太不堪了，他的處境太低下了，寇蒂莉亞這時還無法讓李爾王來到
她的境界。我們還需要再一次見面，再往上提升一個層次。以重複
結構來看，便是李爾王與寇蒂莉亞下監的第三次見面。不過此時兩
人還未完全平起平坐。李爾王頑固倔強的自我意識再度高漲，只是
這次多了點精神層次的影響。他輕蔑地稱呼朝臣為「披著金翅的蝴
蝶」、「可憐的囚徒」，而正是這充滿鄙視的自傲讓他當初疏遠了寇
蒂莉亞。從這點來看，此處的李爾王還無法配得上寇蒂莉亞。觀眾
心裡還覺得不夠，兩人需要再一次見面，於是我們有了李爾王抱著
寇蒂莉亞屍體進場的段落，這是他們第四次一起出現。現在李爾王
已經不再驕傲了，只剩下一個渴望——在無法述說的愛中與愛女寇
蒂莉亞團聚，將寇蒂莉亞給的愛加倍還給她，但現在兩人卻分處兩
個世界。在李爾王所處的這一世，他曾無情地把女兒趕得遠遠的。
在絕望中，李爾王試圖喚回女兒。失去了寇蒂莉亞，此刻人生還有
什麼意義：「寇蒂莉亞，寇蒂莉亞，且等一等，嘿！你說什麼？」
（第五幕第三景）。所以我們還要再多一階，再一次會面，也就是
讓李爾王也隨著死亡的腳步進到寇蒂莉亞的世界，於是李爾死去。
李爾之死是這一系列結構重複的總結，父女兩人在過程中不斷找尋
彼此，最後終於在超脫肉體的精神世界團聚。在最後第五次見面，
觀眾見證了人類「愛」的最高境界，全然奉獻的最終團圓。此刻李
爾王與寇蒂莉亞終於來到相同的精神層次，彼此平起平坐。再次感
謝結構的幫助，這齣悲劇的另一個主題也圓滿地展現。若說前一系

列的重複是要表現永生不死的「王者之我」，這次的重複則傳達了**「王者之我」、「男性之我」與其相對「女性之我」的最終結合，讓後者軟化了前者的粗魯銳氣**。換句話說，最後李爾王終於與靈魂相結合，而這正是他在一開始時所缺乏的——在驅逐寇蒂莉亞的同時，也將靈魂拋棄了。

　　3. 第三個重複結構的例子以某種**平行對應**的方式進行。觀眾同時跟著李爾王的悲劇與葛羅斯特的戲劇情節[8]前進，後者（戲劇）便成了前者（悲劇）的平行重複。葛羅斯特所遭遇的折磨不少於李爾王，但他得到的結果卻大不相同。兩人皆犯下過錯，都失去了真心敬愛自己的孩子，都有著邪惡的子嗣，都喪失自己在俗世擁有的一切，都與失去的孩子再度相遇，都在放逐中離世。以上是兩人相似之處，而對比差異正由此而生。請見以下說明：

　　葛羅斯特重複著李爾王的遭遇，但是層次較低：他並未跨越俗世的界線，也未陷入瘋癲。他同樣遭遇自然的力量，但並未因此擴展心智，喚醒心中更高層次的意識。換句話說，他沒和李爾王一樣融入暴風雨中，成為自然力量的一部分。當李爾王的靈魂開始昇華時，葛羅斯特就停在這裡，兩人都說他們會耐心等候，但對葛羅斯特而言，終究存在著屬世的邊界。李爾王不一樣，他走得更遠一點；他找到了寇蒂莉亞，得到了超越今世、昇華至更高境界的動力。葛羅斯特在見到艾德加後死去；他終究只是個凡人，無法參透超脫世俗意識的精神奧秘。兩人儘管有著相似的人生遭遇，卻因為「人」的不同，而讓這段旅程有了不同的意義。李爾王那身而為王的「我」讓他能打造自己的命運，和迎面而來的難關奮戰，拒絕像葛羅斯特一樣臣服於命運。此一系列平行的重複結構，先透過相似

[8] 契訶夫尚遵循當時時代的戲劇傳統，將表演類型分作悲劇、喜劇、丑戲與一般戲劇等，其中悲劇是有其精神層次的昇華，不若「戲劇」（drama）般平凡。在第九章也可看見像這樣的分類。

處，再透過相異對比，再度呈現這齣悲劇的另一面向：**意志堅定、不屈不撓的「我」，奮力朝著理想目標（寇蒂莉亞）前進，最終讓凡人有了永恆不凡的生命。**

4. 李爾王三度被捲入悲劇的混亂中，又三度**脫離**。序幕揭開時，舞台上瀰漫著緊張的期待氛圍，肯特與葛羅斯特壓低音量、竊竊私語，像個「停頓」般預示君王的登場。直到李爾王進場，悲劇才真正開始。角色命運的變故轉折，慢慢在觀眾入迷的雙眼前揭露，讓他們一步步跟著偉大的君王走向滅亡。李爾王起身奮鬥，受盡折磨，失去所有。在兩位女兒帶來的「考驗」後，他暫時向難關低頭，筋疲力竭地陷入如死亡般的熟睡狀態（第三幕第六景）。他像是被擊敗了。命運在此完成了第一輪進程，而這也是李爾王自出場後第一次短暫離開這悲劇的世界。這段意味深遠的「長停頓」涵蓋了好幾場戲。

李爾王第二次出場，顯得奇幻失真，像個鬼魂一樣不知從哪裡冒出來，在多佛近郊的荒野遊走。要是他這時看起來太不像真的，那是因為我們都知道他已成了失去靈魂的空殼。他有過去也應有未來，但失去了現在，像懸在空中的遊魂，又或者像是彗星，在這齣悲劇的夜空一閃而過。

在寇蒂莉亞營帳中，李爾王三度出場。這次的「停頓」充滿了音樂、愛與期待，預示了他暫時沉睡的存在。李爾王甦醒：「你真不該把我從墳墓中拖出來。」他這時走多遠了？當他於自己悲劇世界的門檻彼端徘徊時，他經歷了什麼樣的改變？觀眾不知不覺地將李爾王在王宮初登場的形象，與第三度出場的模樣相比，深刻掌握了老國王悲劇命運的重量——他的內在成長，以及成為遊民的轉化。在劇末，觀眾第三次（同時也是最後一次）與李爾王分別。李爾王再次以王者之姿離開。這裡的王者之姿，是他肉體死亡後的「停頓」。觀眾感同身受地看著君王緩慢告別人世，進入另一個世

界。這次結構的重複讓我們看見**李爾王的內在成長，而只有李爾王（而非葛羅斯特）能跨越兩個世界的界線。**

　　5. 談完了主架構，現在讓我們來用同樣的方式來分析小場景，以高納里爾與瑞根兩人對李爾王宣示衷情一段為例（第一幕第一景），這場戲也有著簡單清楚的重複結構：（a）李爾王問高納里爾；（b）高納里爾回答；（c）寇蒂莉亞內心戲；（d）李爾王做出賞賜決定。同樣形式在瑞根回話時再度重複，到第三次重複時，由寇蒂莉亞的答覆岔出變化，後續場景的發展便是這三層重複的結果。不如就讓我們想像一下這段場景如何演出，好更清楚地說明這裡的形式運用：

　　李爾王在眾人注視下來到宮中，周遭一切對他充滿敬畏，而他卻以同等的鄙夷回應。他的眼神流轉，卻未在任何人事物身上停留。他唯一在乎的只有自己，還有一份想要安居晚年的深切渴望。他放棄王位與王權，盼望在三個女兒身上找到他想要的平靜生活，在愛女的陪伴下過完餘生。他想著，或許死了後，還會在另一個世界與友人一同安息。

　　李爾王的第一個問題給了高納里爾，現在輪到長女成為眾人注視的焦點。但李爾王沒看著她，他早就知道她的回答會是什麼了。只是這問題不好回答，一不小心就會讓李爾王懷疑起她字句、聲音裡的真誠，讓國王沉睡的內在瞬間清醒。但在恐懼與黑暗勢力的激勵下，高納里爾找到了合宜無誤的舉止、措辭，她穿越了李爾王的沉睡意識，沒讓他驚醒。她開始說話，聲音、語調、速度，甚至是說話的方式，都像極了那問話的國王。她的話語與李爾王結合在一起，就像是李爾王親口說出的話一樣。國王陷入一陣沉默，一動也不動，而高納里爾的說話聲越來越輕柔，像是搖籃曲一樣哄著李爾王陷入更深層的睡眠。這時寇蒂莉亞的內心戲打了岔——「寇蒂莉亞可怎麼辦呢？」像句無聲的啜泣。李爾王宣告了賞賜，完成了此

重複結構的第一輪。

　　內在意識繼續沉睡的李爾王，接著把問題丟給瑞根，重複結構在此出現。有了高納里爾鋪路，瑞根的任務簡單多了，只要照做就能得到好結果。瑞根一直都跟著高納里爾有樣學樣。這時，寇蒂莉亞憂心忡忡的內心戲（「那麼，寇蒂莉亞，你只好自安於貧窮了！」）再度打斷姊姊說話。李爾王宣告賞賜後，把最後的問題給了寇蒂莉亞，也讓我們進入了重複結構的第三輪。

　　寇蒂莉亞整個人都充滿著對父親的愛憐，對兩位姊姊的虛偽謊言強烈不滿。她用清澈且熾熱的聲音回答：「父王，我無話可說。」似乎想要把父親從姊姊甜言蜜語的魔咒中解救出來。接著，是沉重緊張的停頓。李爾王的目光終於聚焦，緊盯著寇蒂莉亞不放，那是一個又長又黑暗的凝視。重複結構就在此時被打破。寇蒂莉亞喚醒了李爾王，但就像沉睡的獅子從睡夢中被驚擾，讓我們聽見牠一聲聲憤怒的吼叫。他強悍的意志如鞭子抽在溫柔無助的幼獅身上，儘管幼獅只是想警告他危險將臨。他選擇一意孤行，於是災難成為必然。李爾王就這樣一步步犯下三個過錯，而整齣悲劇的主旨也再次藉由這系列重複結構揭露新的面向：**甦醒的「我」，不見得就能得到真實美善的力量，一切取決於甦醒的「我」所選擇的方向。**

　　接下來，讓我們來看看下一個結構之律。

　　人生開展的方式不是永遠都在一條直線上。它像海浪一樣有起伏，它的呼吸也是有韻律的。因此**韻律起伏**（rhythmical waves）在這裡代表各式角色所帶出的不同現象，它們繁榮然後衰退，出現再消失、擴張又收縮、蔓延再集中，如此無盡輪迴。在戲劇中，這些起伏波浪可視為最適合表現在**內部**與**外部**的行動[9]。

9 原文為 inner and outer action，但在此並非指角色狀態的內在與外在動作，而是指向戲劇事件／行動的內斂性與外顯性，故在此把 action 翻譯為「行動」，以示區別。

　　想像在台上出現一個意義深遠的停頓，持續散發著力量，內在狀態活躍，其建立的強烈氛圍讓所有觀眾屏氣凝神，目不轉睛。事實上，這樣飽滿的停頓並非特例，因為停頓永遠不會是完全的空白，也不代表心理層面的空虛。毫無意義的停頓，是不該出現在舞台上的，每一次的停頓都必須有其因。一個真正有被好好處理與準備的停頓（不管是長是短），我們可稱為**內部行動**，因為它的重要性是透過沈默表現的。與其相對的就是**外部行動**，也就是所有看得到、聽得見的表現方式都在台上以最飽滿的程度顯現，所有台詞、聲音、動作、手勢，甚至是燈光音效都達到了高潮。在這兩個極端中，還有不同程度的「外部行動」在光譜間移動，漸強、漸弱。那些模糊的、安靜的、不容易被察覺的行動，往往近似於「停頓」。在戲一開始，李爾王進場前的段落，就可算是這種行動沉寂的停頓，而在李爾王死去之後的段落也是如此。整齣戲內外行動的盛衰消長，就是整個表演結構的韻律起伏。

　　在《李爾王》劇中還有許多韻律起伏之例。

　　全劇從葛羅斯特、肯特、艾德蒙三人間如停頓般的場景開始，舞台上瀰漫著一股緊張的期待感，彷彿預示著李爾王登場及接踵而來的命運情節。在大幕升起時，場上行動帶著某種「內部感」，但隨著李爾王進場而逐漸消散。災難一步步逼近，「內部感」也持續減弱。至李爾王怒氣爆發時，場上行動已完全由內轉外。當此段高潮結束後，外部行動才開始消退。兩姊妹與艾德蒙密謀叛變，開始了另一個內部行動，而另一波強烈的外部行動浪潮，則出現在李爾王在荒野對抗暴風雨這場戲。接在暴風雨之後的，是飽受折磨的等待，李爾王陷入死沉睡眠的孤寂，也代表了另一次激烈的韻律起伏在此完結。接下來終結這段內部行動的又是一波強大的外部行動浪潮襲來——戳瞎葛羅斯特雙眼一景。在寇蒂莉亞營帳中，我們回歸內部行動，直到李爾王與寇蒂莉亞下監，外部行動重新開始攀升至

頂點。最後悲劇結束，如開頭般回到深沉、莊重的停頓。

　　起伏消長的大波浪中其實還有小波浪，它們必須透過演員與導演的品味，以及彼此對整齣戲與分段場景的詮釋來界定。韻律起伏為演出賦予美好又具渲染力的生命脈動，避免單調沉悶的危機。

　　有些導演會出現錯誤認知，以為要將演出視為一個整體的話就是要一路漸強到結尾，或是一定要在中間某段達到唯一的高潮。不管是哪種誤解，都會讓導演在過程中抑制了更深刻、更有力的表現方式，進而為演出帶來不必要的損害。反過來說，若導演能理解到整齣戲其實是由眾多高潮與起伏所形成的，他們就不用把最厲害的大招留到最後，造成為時已晚的局面，或是在中段造出來強大的假高潮之後，還要繼續硬撐住整齣戲的力度。他們可以好好運用劇中每一個大小高潮，特別是高潮與高潮間的段落連接，試著達到每一次韻律起伏的頂點為整齣戲賦予更全面的衝擊、調劑與層次。

　　這章節的最後絕對不能缺少**角色構成**（composition of the characters）的法則。

　　在每齣戲中，每個角色都有著自己獨特的心理特性，而這些特性都必須被納為「角色構成」的基礎。因此，導演與演員有了雙重任務：既要強調角色**差異**，又要盡可能表現出角色間的**互補**。

　　達成此任務的最好方式就是來推測角色心理的三大特性——心思（thoughts）、感受（feelings）、意志（will）誰為角色的主導，而每個特性的本質又為何。

　　要是有兩個以上的角色具備相同特性，又要怎麼界定其特性之差異呢？

　　《李爾王》中有許多主要角色同時代表邪惡的主題，要是全都以負面的邪惡心理狀態呈現，恐怕會讓角色都過於相像。同樣的詮釋手法，只會讓角色變得單調、毫無分別。於是我們不妨仔細檢視每一個邪惡的角色，試著找到能讓他們在表演上有所不同的方式。

　　艾德蒙可歸類在「心思」為主的角色類型。他失去了感受的能力，而其敏銳聰穎的心性和一心渴望權力的意志用各種方式結合，產生了謊言、憤世嫉俗、鄙視、極端自我主義、肆無忌憚、冷酷無情等特質。他是玩弄道德的高手，同時，其情感面的匱乏則使他的狡詐密謀更顯堅實無畏。

　　康瓦爾可說是艾德蒙某方面的互補，他屬於「意志」型的坦率人物，心性軟弱單純，內心卻充滿怨恨。他那過度發展、解開束縛的意志，不再受理智控制，而被恨意蒙蔽，讓他與其他邪惡角色一起成了毀滅勢力的代言人。

　　高納里爾與康瓦爾、艾德蒙一起組成了明確的三位一體。她的整個存在都是以「感受」交織而成，但這些感受都是激情與愛慾。

　　就角色構成而言，奧本尼公爵有著自己獨特的存在，他的**軟弱**陪襯著艾德蒙、高納里爾與康瓦爾的強勢，顯出了他與這三人的差異。他在劇中的功能，就是讓我們看見即便有德，若不能對抗邪惡勢力，那也是無用之德。因此，無論他的立意是否良善，我們也只能把他歸在邪惡角色那一邊。

　　至於瑞根這角色有幾種不同詮釋方式。我們可以把她表現成一個**缺乏進取心**的人物，永遠只能居於次要地位。在對李爾王宣示衷情時，她跟著高納里爾後面說話，模仿姊姊的台詞舉止。兩姊妹密謀場景，也是由姊姊先開啟的，如催眠般說服瑞根成為同謀。當李爾王前去投靠瑞根時，瑞根的舉動、她所說的話，幾乎都完全仿照先前姊姊所作所為。就連把葛羅斯特的眼睛挖出來，都是高納里爾而不是瑞根所提議的。同樣的，也是高納里爾技高一籌，搶先毒害了瑞根。劇中多次讓我們看見瑞根憂心忡忡、拿不定主意，甚至怕東怕西的模樣，她既不如艾德蒙聰明，也沒有高納里爾的激情，更不像康瓦爾擁有堅定意志。對角色構成來說，扮演時強調瑞根毫無主見、凡事跟著別人的特質，是很合適的。

　　無情的才智（艾德蒙）、敗德的感情（高納里爾）、蒙蔽的意志

（康瓦爾）、軟弱的道德（奧本尼）、因循的平庸（瑞根）——這些特性構成了這些角色。他們彼此相異卻也互補，為此悲劇架構中的惡者形象畫出多面向的豐富樣貌。

　　另一個例子是《第十二夜》，劇中所有角色都很有「愛」，但各自的愛都有著不同的特性，有薩巴斯丁與安東尼奧之間純情無私的朋友之愛，還有馬伏里奧對奧莉薇亞那自我中心又不純淨的愛。諸如此類，都是為這喜劇的角色構成添加不同質感層次、豐富詮釋的素材。

　　總結這章，提到的結構之律包含：三進、對立、轉化、子段落、主要高潮與次要高潮、重點、韻律重複、韻律起伏，以及最後的角色構成。

　　當然，並非所有劇作（不管是現代還是傳統戲劇）都像《李爾王》這麼特別，能夠套用上述所有的結構原則。即使如此，就算是只運用了一部分原則，依然能賦予演出生命、呼吸與藝術的美，讓作品意義更深刻、更悠遠也更加融合。不管每個作品自身的不足或限制為何，只要導演、演員、舞台設計、服裝設計等各個部門能一起努力找出這些法則裡可以執行的部分，運用各自的劇場專業來實踐，一定都能克服侷限，讓作品變得更精彩。

9 表演的各種類型

在悲劇與丑戲兩種極端之間，有著無窮盡的人類情感組合。

—— C. L.

　　你可能已經發現，一旦好好運用書中提到的每項原則、每個練習，就好像打開了「內在城堡」裡一間間的「神秘密室」。你如童話故事的角色一般，從城堡這間房間走到另一間，總會有意想不到的寶藏等著你。你的才華會日漸成熟，建立新的能力，靈魂也變得更豐富、更自由。如果你不是把它們當作苦差事，而是懷抱著一顆喜悅的心參與練習，用熱忱探索每項原則，你會知道上述的成果絕對是貨真價實的。所以，帶著你那股切渴望的冒險靈魂，在此一起打開下一扇門，看看我們會從中再得到什麼樣的寶藏吧！

　　相信你會同意這世上劇本**類型**千百種，每一種都需要用不同的方式來表演：悲劇、戲劇、通俗劇、喜劇、高級喜劇、諷刺劇、鬧劇，甚至是我們所謂的丑戲表演。就在悲劇與丑戲這兩種極端間，數不盡的層次與等級為表演增添各色各樣的類型。

　　不管你是悲劇演員、喜劇演員，還是任何一種類型的演員，只要你願意去探索和練習不同方式的表演，無論是上述那一種基本類型的表演，都會有相同的益處。千萬別說：「我是個悲劇演員（或喜劇演員），我不需要再去培養其他類型的表演技巧。」這種話只會讓你對不起自己。這就像在說：「我想要成為風景畫家，所以不

需要去學習其他類型的繪畫技巧。」不妨從對比的張力想想吧，若
你是個喜劇演員，要是你還能夠演出悲劇角色，就會讓你在舞台上
展現的幽默更為強烈，反之亦然。就人類心理層面而言，我們若認
識了「醜」，對於「美」的感知也會更強烈；或者我們若看見周遭
的罪與恥，便會喚醒心中追求美善的渴望。這都是一樣的道理。即
使是智慧，也需要愚昧的教訓讓我們學會珍惜。我們總是要在一方
吃過苦頭，才能去理解並享受另一方的美好。此外，你會發現你在
各類演出中所習得的新本領，最後都會在意想不到的時刻、用意想
不到的方式，現身於你的專業工作中。一旦你開始從內在培養這些
技巧，最終它們也將循著你創意靈魂錯綜迂迴的廊道，找到表現的
方式。

我們不需著墨於每一種可能的戲劇類型或劇本與表演的組合，
只需要工作並簡短地討論四種重要且差異最大的類型，就能充分達
成本章目的了。

就從悲劇開始吧。

當一個人因為某些原因，經歷了悲劇般（或說悲壯）的遭遇
時，他會如何？我們只著重這般心理狀態的一個特點：他會覺得自
己所熟悉的自我界線都已瓦解，覺得他的生理與心理皆暴露在比自
己強大好幾倍的力量之中。他悲慘的感受迎面襲來，佔領了他整個
人，撼動了他的存在。若勉強以文字來形容他的感受，那會是：
「一股強烈的力量現在就在我身邊，而它不受我影響的程度，正如
我受它影響的程度。」這種感官經驗無論是由內在悲痛的衝突所引
發（如哈姆雷特），或是由命運所帶來的外在打擊（如李爾王），都
會是一樣的。

簡而言之，一個人遭受的苦難也許會是劇烈的，但若只看苦難
劇烈的程度就只是戲劇，還構不成悲劇。此人必須要同時感受到身
邊這般強大的存在，才能讓自己所受的苦難被稱作悲劇。從此觀點

來看，你是否也覺得李爾王才是真正的悲劇主角，葛羅斯特只是個
戲劇角色呢？

　　現在讓我們看看，有著這樣的悲劇心理理解，能為演員帶來
何種實際效益。其實非常簡單，在準備悲劇角色時，演員只要想像
一旦站上台（無論是排演或正式演出），就有一個「存在」緊緊**跟
著他**，驅使著角色完成所有的悲劇行動與台詞。演員要去想像（或
更確切地，去感受）這個存在必須比自己的角色、甚至比自己更強
大，應該如同某種**超人類的存在**[1]！演員必須要讓這幽魂幻影般的
「分身」透過角色表現，給予角色靈感啟發。如此一來，演員不
久就會愉快地發現自己並不需要誇大舞台上的言行舉止，也不需要
用不自然的技巧來膨脹自身心理狀態，或訴諸空洞的悲情感傷來達
到真正深刻動人的悲劇境界。**一切都會自然而然地發生**。這股擁有
超凡力量與感受的「分身」會處理好所有任務。演員的表演將能保
有真實，且不致於成為令人難受的「寫實」而失去其悲劇精神，也
不會因為刻意要「表演」悲劇必要的昇華感，而讓自己變得「不真
實」，反倒招致反感。

　　演員在既定情境中所感受到超出常人的**存在**為何，必須全然
地交由他們自由不受限的想像。這個存在可以是善或惡之精神、是
復仇與醜陋、是壯志與美好，是威脅、是危險、是窮追不捨、是沮
喪、是慰藉──以上全取決於劇本與角色。某些劇作家甚至會在作
品中具象化這些**存在**，像是希臘悲劇的復仇女神（Furies）、《馬克
白》（Macbeth）的女巫、哈姆雷特父親的鬼魂、《浮士德》（Faust）

1 原文為superhuman Presence。這個詞與之後的「分身」（原文為Doubleganger）兩種
用詞透露出作者認為此一存在具有人類本質的重要性，亦與後文提出丑戲類的「類
人類」分身有所差別。「分身」源自於德文doppelgänger，取其「樣貌分身」之意，
具體形容演員在悲劇性時刻或是創造丑角的當下，自我或角色產生的強大感官經驗
之「存在」。

的梅菲斯特等。但不管劇作家是否明確點明，演員都需用自己的方式創造這股力量，以調整自己的心理特質到對的狀態來扮演悲劇角色。只要親自試試看，你會發現你馬上就能適應這種**存在**為你帶來的強烈感受，不久後，你甚至根本不再需要刻意去想，一切因勢而生。你會發現，唯有全然的自由與真實才能讓你詮釋悲劇。自由地與你所創造的**存在**一同表演吧，讓它跟隨你、帶領你，與你肩並肩，甚至飛越你的頭頂——就看你想完成什麼樣的任務。

然而當你要扮演單純戲劇裡的角色時，情況又不同了。你得讓自己完全處在自我意識的疆界裡，不去想像任何幻影或分身。我們對這種表演方式其實並不陌生。我們都知道只要好好準備角色，在情境裡保持真實，演員的任務就完成了。

至於喜劇，已為演員設下了一些明確條件。和演出一般戲劇一樣，你也是用「自己」來演出角色，但是必須帶著一個角色所需的主要心理特質來演。這個特質可以是法斯塔夫的虛張聲勢，或是安德魯‧艾古契克爵士蠢到底的傻氣、達爾杜佛的虛情假意，或像馬伏里奧之類浮誇、自負的特質，也可以是輕挑的、害羞的、多情的、膽怯的、自得其樂的、陰沉的……諸如此類角色所需要的特質。但不管你為你的喜劇角色選擇了哪一種代表特質，你一定要盡全力以「內在真實」來表現它，萬萬不可試著讓自己變得好笑來博取笑聲。真實、有質感的幽默，只有用完全不費力的從容加上最深厚的能量投射才能達成。自在輕盈與能量投射，就是演員在培養獨門喜劇表演技巧時的另外兩個條件。

本書第一章已詳細解釋「輕盈」的功用與意義，但關於「能量投射」，我想特別補充：要進入喜劇的心境，最好試著將能量往各個方向投射，盡可能地將快樂喜悅發散、充滿你周遭所有空間（整個舞台甚至是觀眾席），就像孩子在期待或經歷一件快樂的事很自然會有的狀態一般！甚至在你走上舞台前，就要開始投射這些能量

了。要是等到你站上舞台才開始，恐怕就太遲了；在這時才想著要投射能量，只會讓你分心，無暇顧及表演本身。在進場前，就讓這股氛圍如泡泡般將你圍繞。要是你的同台演員願意幫忙，加入你一起做這件事，很快地，所有演員會發現他們被一股強勁煥發的喜劇氛圍所包圍，**節奏輕快**，喚醒了你與台下觀眾真實的幽默感。這樣一來，你才能真正掌握那些劇作家安排的趣味台詞與場景，精準傳達喜劇效果。

　　由此可見，喜劇另一項必要條件便是輕快的節奏，現在就讓我們來談談「快」。很重要的一點是，若從頭快到尾，「快」便成了單調，讓觀眾感到無聊，甚至會覺得表演節奏越來越慢，最終自動對演員失去興趣，只注意聽台詞說了些什麼。為了避免陷入如此境地，不致讓演員在台上的存在感越來越薄弱，表演者一定要時不時地放慢速度，就算是一句台詞或一個動作也好，甚至可以偶爾穿插短暫但富有表現力的空拍等。藉由打斷快節奏表演的單調性，會出其不意地對觀眾的專注度產生立即作用，如小驚喜般讓觀眾回神，再次開始享受快節奏的表演，也更能欣賞演員的才華與技巧。

　　再來，讓我們談談丑戲。

　　丑戲某方面來說和悲劇相當類似，但同時又和悲劇完全相反。真正偉大的丑角演員就和悲劇演員一樣，從來不會「單獨」在台上演出，而是同樣有著被某種奇幻存在「附身」的感受。不過那些「分身」的種類可就不一樣了。若我們說悲劇演員所感受的「分身」是某種超人的存在，那跟在丑角身邊的幽默伴影則像是較為低階的**類人類**（subhuman beings）。丑角把自己身心都交給對方，加入觀眾的行列，一起享受這個透過自身顯現的怪誕荒謬形象。他成為分身娛人的樂器，娛樂自己也娛樂他人。

　　可附身在丑角的幻影分身有很多種，可以是某種妖精、精靈、地精、棕仙、山怪、海妖或任何「善良精靈」，透過這些物種，讓

觀眾覺得丑角好像不再是尋常人類。不過他們都必須是良善、有同理心、可愛、調皮、好笑（甚至覺得自己也很好笑）的存在，否則丑戲演起來就會令人生厭了。他們必須享受這短暫使用丑角演員肉身和心智的權利，才能完成所有他們想玩的遊戲和招數。你可以從正統的地方傳說與奇幻文學中找到數不盡的豐富素材來創造這類的「善良精靈」，他們將會激發你的想像力。

同時，還要記住喜劇演員與小丑的主要差異。演出喜劇時，不管情境或角色本身多奇怪，喜劇角色的反應永遠都是自然合理的。他還是會害怕可怕的事物，該憤怒就憤怒，永遠都會遵循動機，任何心理狀態的轉折永遠都是合理的。

不過對於一個優秀的小丑來說，其心理狀態就非如此了。他對周遭環境的反應是完全不合理、「不正常」且出乎意料的：他可能會被一點也不可怕的東西嚇到；我們以為他要笑的時候，他卻開始哭，或完全忽視身處的險境等等。他的情緒轉折完全不需合理的心理脈絡；悲與喜、極度激動與全然平靜、笑與淚──都在瞬間自然切換，如閃電般變幻，不見任何原因。

然而，可千萬別以為我的意思是丑角就可以忽略任何內在誠懇，表現得虛情假意！絕非如此。丑角演員必須完全**相信**他的感受與行為，他得全心信任那些「善良精靈」於自身裡裡外外工作的真誠，全心享受它們令人摸不著頭緒的伎倆把戲。

事實上，丑戲雖然極端，但對演員掌握其他所有類型演出，也可以是必要的輔助。你操練得越多，就越能集起作為演員所需要的勇氣。你的自信將隨之增長，一股全新的滿足感也將在你的內在慢慢浮現。你會發現：「哦！練習完丑戲後，演出戲劇和喜劇變得多容易啊！」同樣地，你那所謂的**真實感**，也將在舞台上無盡蔓延。若你能學會以真誠與真實（在此非指自然寫實）來表演丑戲的把戲，你很快便能分辨是否自己的表演有時違背了這**真實感**。丑戲會教你**相信任何你所願相信的**，喚醒你心中永恆的**孩子**，展現所有偉

大藝術家的信任與完全的單純。

　　這四大表演類型足以做為各式表演之基礎，撥動你創意靈魂的心弦，讓它不致瘖啞。若你有空閒時間——嘗試，努力挖掘這些類型在你心中所啟發的**不同心境、舉止、說話方式**，你將會讚嘆自己無窮盡的藝術才能，而這些新的才華、新的能力，就算是處於無意識，你也能發揮極大的作為。

　　練習建議：從前三類型的劇本中挑選幾小段場景，加上你看過或你自己選擇創作的幾種丑戲招數，重複演出數遍，一種接著一種，仔細比較每種類型中你的差異感受。接著，挑選或創作一段未成形的場景，運用本章所建議的技巧，以悲劇、戲劇、喜劇、丑戲四種形式輪流演出同段場景。如此一來，通往人類情感的各道嶄新大門將會為你開啟，讓你的表演技巧更為豐富多元。

　　總結：

1. 藉由想像某種超人類的存在能幫助悲劇演出更為輕鬆。
2. 戲劇表演是需要在既定情境中表現出純粹的人性態度與富有藝術的真實。
3. 喜劇對表演者的四個主要要求是：突顯角色某一心理特質；從容感；強力投射喜悅、快樂等質感；快節奏偶爾穿插緩慢的時刻。
4. 丑戲需要召喚幽默風趣的「類人類」存在。

10 如何進入角色

在所有的學習之後，真正留下的只有那些我們親身實踐的。
——歌德

在我們這行，「如何進入角色」一直是極具爭議的題目，對認真的演員來說尤其如此。對那些想要有系統地處理角色，以節省時間與精力進入享受詮釋角色核心時刻的演員來說，這問題格外重要。因為我們都非常清楚，演員最常陷入不確定與掙扎、摸索的痛苦時期，通常都是在我們工作的**起始**階段。

根據本書前幾章提到的重點，其實已有許多方法可以幫助我們進入角色，其中之一便是運用你的**想像力**——那就讓我們先假設你選擇從想像力開始工作吧。

當你選擇運用想像力幫助表演時，你一拿到角色就要先把劇本讀過幾遍，直到你對整齣戲熟悉到有整體的概念為止。

接著只專注在你的角色上，一開始先想像他在每一場景中是什麼樣子，然後留心在最吸引你的時刻（可以是場景、動作、台詞等）。

重複上述步驟，直到你真正「看見」角色的**內在**生命與外在形象，並等待他喚醒你自己的感受。

試著「聽見」角色說話。

也許你會看到你的角色如同劇作家描繪的樣子，也有可能你看見**你自己**帶著妝、穿著戲服、扮演角色的樣子，兩種狀況都是對的。

開始試著和角色合作，對角色提出問題，「看見」他的答覆[1]。關於這齣戲的**任何**一個時刻你都可以提出問題，你可以不管場景先後次序、前後連貫，想問哪個段落都可以。如此你便能在順過角色大輪廓的同時調整你的表演，這邊修一點，那邊再更完美一點，讓你的表演持續進步。

開始逐漸加進動作和台詞，讓角色透過你的身體**成形**。

即使正式的排練開始了，你也須繼續上述的工作。把你在舞台上彩排時所累積的所有感想帶回家：你自己的表演、對手演員的表演、導演的建議與動作指令、現階段的舞台設計等。把這些也一併放入你的**想像**中，再次順過表演的同時不斷問自己：「我這時可以怎麼改進？」首先把答案放在你的想像裡，先在腦海中試著改進此處表演，接著再把它演出來試試看（這依舊是排練期間你自己要在家工作的部分）。

如此運用你的想像力，你便會發現它讓你的表演工作事半功倍，你還會發現過去那些阻礙你的限制、關卡都跟著消失了。因為我們腦海中的畫面是「個人創作特性」最直接、最真誠的產物，是**超脫任何限制束縛的**。所有阻礙演員的事物不是來自尚未開發的身體，就是來自某種個人心理因素的作祟，像是自我意識過強、缺乏自信、害怕犯錯（特別是在第一次排練時）等。這些惱人因素對「個人創作特性」來說都是不存在的。正如「個人創作特性」不受個人心理侷限，我們腦海中所創造的畫面也不受肉身所限制。

聽從你的藝術直覺，你就會知道何時想像力已成功幫助你建立角色。這時你便可將想像力放下，別太倚賴它，也別從頭到尾都把它當作唯一的途徑。還有許多表演技巧是可以同時運用的。

[1] 原文為 getting its "visible" answers.。作者意指對角色提出問題後，持續觀察想像中的角色，從他可見的身體行動與行為舉止來找到答案。比如問角色是否快樂，可從觀察他動作質感的輕重來感受。和「理性推測」角色行為的方法不同。

　　你也可以從運用**氛圍**的基礎來開始你的工作。

　　想像你角色的動作與台詞是要在各種劇本指定或暗示的不同氛圍中完成。接著，選擇在周遭空間創造其中一種氛圍（如練習十四），並在此氛圍的作用下開始表演。確認你所有動作、聲音質感、台詞處理是否都與此氛圍吻合一致。完成後再選擇另一氛圍重複練習。

　　史坦尼斯拉夫斯基曾建議，演員在開始工作角色前就要先「愛上角色」。就我的理解而言，在許多當下，他指的其實是「愛上包覆角色的**氛圍**」。在莫斯科藝術劇院的許多製作都是透過氛圍來發想與詮釋的，藉此讓導演與演員能夠「愛上」整齣戲及每一個角色（如契訶夫、易卜生〔Henrik Ibsen〕、高爾基〔Maxim Gorky〕、梅特林克充滿氛圍的劇本，總讓莫斯科藝術劇院的成員們能盡情揮灑，充分表現他們的愛）。

　　對作曲家、詩人、作家與畫家來說，他們時常早在真正動手創作前，就開始享受這個即將誕生的作品氛圍。史坦尼斯拉夫斯基堅信導演或演員若因某些緣故而跳過這個著迷的階段，那麼接下來處理劇本角色時恐怕會困難重重。毫無疑問的，我們可以把這份忠誠、這份熱愛視作「第六感」，它讓我們看見他人所看不見的，感受他人所忽略的（正如戀愛中的情侶總是會在彼此身上看見別人所看不見的迷人優點）。因此，當你透過氛圍來處理角色時，也更能藉此發掘那些易忽略的有趣特質與微妙韻味。

　　你若是從**情緒感知**（sensation of feelings，見第四章）[2] 開始著手，也會有不錯效果。試著找到角色最突出、最具代表性的特質，或是你決定選擇工作的角色質感。舉例來說，法斯塔夫的角色特質

[2] 第四章提到的身心合一之感知狀態。

可能是愛惡作劇卻又懦弱無比；唐吉訶德或許在一派輕鬆的質感裡還結合了浪漫與勇氣；馬克白夫人是黑暗但強烈的意志；哈姆雷特的主要質感對你來說則可能是尖銳試探又思緒縝密；聖女貞德在你的想像中或許充滿了內在平靜、心胸開闊且極度真誠的質感。每個角色都有著他最深刻、最明確的特質。

為角色整體找到最具代表性的特質後，把它當作一種你所渴求的情緒**感知**來體會它，再試著於其作用下，把你的角色演出來。你可以先在腦海中用想像力演出，接著在現實中（在家或在舞台上）排練。

當你親身實作後，或許會發現你用來喚醒真實感受的「感知」並不見得正確。在這情況下，你必須馬上做調整，直到滿意為止。

為你的角色選好幾個主要感知，在劇本空白處記筆記，這樣一來，你就可以把整個角色分作幾個段落或單位。別分成太多段落，否則只會徒增困擾。你把角色拆得越少，對你的表演會越有幫助。對一個中等分量的舞台或電影角色來說，拆作十個段落或許就已足夠。接著就如實地按著你的筆記，再次排練你的角色。

要記得，如第四章所提到的「質感」或「感知」，都只是喚醒你內在藝術感受的途徑而已，一旦你內在有感覺了，就完全把自己交給你的感覺吧，它們會帶著你讓角色成形。而在你試著尋找正確感知的過程中所記下的筆記，也會在你的感覺變得遲緩、甚至完全消失時，成為助力，再次讓感覺「醒」過來。

另一個進入角色的方法，是透過心理動作（PG）。

試著為整個角色找到正確的心理動作。若無法馬上找到角色整體的心理動作，可以試著反其道而行，先從尋找次要心理動作開始，最後主要心理動作也會慢慢向你顯現。

根據你找到的心理動作開始表演，執行台詞與動作。倘若在實際應用一個心理動作時，你發現它不是那麼正確，那麼你就要依照

你對角色的理解與你自己的藝術品味來做調整。心理動作的力度、型式、質感與節奏你都要能靈活掌控，並且還能依你的判斷不停變化、調整，直到滿意為止。排戲過程中導演所給的指示、對手演員的處理方式、劇作家的劇本改動都可能會催化心理動作之轉化。所以，盡量保持其彈性，直到你完全滿足於你所建立的心理動作。

　　不管是排練或正式演出，讓心理動作從頭到尾參與角色的整趟旅程。並在每次出場前先操練，讓自己進入心理動作的狀態中。

　　為你的角色找到他生活的**整體節奏**，同時也為每一場戲和不同時刻找到相對應的獨特節奏，並依據這些不同的節奏來重新操練你的心理動作。

　　在挖掘角色同時，也要隨時掌握**內在**節奏與**外在**節奏彼此間的相互作用，盡可能地用各種方式結合這兩種相對的節奏感（見第五章末）。

　　運用心理動作來進入角色時，也可以用它來確立角色在不同對象面前所展現的不同**態度**。即使是有經驗的好演員，時不時也會犯下這種重大的錯誤，覺得角色無論遇見劇中的其他任何角色都會是維持同一個樣子。但不管是戲還是真實人生都不是這樣。你或許曾注意，只有那些最僵化、頑固、凡事只想到自己的角色，才會在任何人面前都用同一種方式「做自己」。在舞台上用這種方式演出，只會讓角色變得如傀儡般單調失真。就先從自己觀察起好了，你會發現自己在不同人面前，是如何本能地用不同方式應對進退，出現不一樣的感受與思考模式。即使他人在你身上的作用多麼微不足道，你表現出來的永遠會是「自己加上他人」的樣子。

　　在舞台上就更明顯了。「哈姆雷特加上克勞迪斯」與「哈姆雷特加上奧菲莉亞」所表現出來的哈姆雷特並不一樣，或者該說，兩者表現出哈姆雷特的不同面向。哈姆雷特並不會因為顯露了他豐富本質中的兩個不同面向，而失去了角色的完整性。除非劇作家特別

想表現角色的單調固執特質，否則我們都得盡可能地找到不同對象在自己角色身上所造成的大小影響。就這層面來說，心理動作將能提供無量的幫助。

從頭到尾走一遍你的角色，試著找到其他角色在你的角色中喚醒的主要感覺（或是情緒感知）是什麼：讓你覺得溫暖？無感？冰冷？猜疑？信任？熱血？好辯？害羞？膽怯？壓抑？或是這些角色在你角色內在激發了什麼樣的**欲望**？是讓你想要征服？臣服？報復？吸引他人注意？誘惑？交朋友？激怒？討好？嚇人？撫摸？還是抗議？但別忘了隨著劇情發展，你的角色也可能在面對**相同**對象時**改變**態度。

通常你會發現，用來表現整體角色的主要心理動作往往只需要小小的微調，就能掌握面對其他角色時的態度。透過心理動作的運用，讓你有機會為角色添上不同顏色，豐富你的表演質地，使其更精彩吸睛。

若你想要從建立**角色**與**角色塑造**（如第六章所述）開始工作，那麼你可以從想像的身體與中心著手「玩」起，藉此尋找適合你角色的特質。首先你可以分開運用想像的身體與想像的中心，之後再將二者結合。

建議你拿著劇本，記下角色所有動作與行為，包括進出場等不管多不起眼的細節時刻，好讓自己能更輕鬆地掌握與吸收角色身體。接著，試著把這些大大小小的事件一件一件地執行出來，不管動作是大是小，讓動作順著靈感而行，無論它是來自於想像的身體、中心，或兩者同時的作用。不能以誇張的姿態表現，也別用力凸顯其作用，否則你的動作會變得無比做作。想像的身體與中心自身就擁有足夠的能量，不需「借助」任何外力推動，就能改變你的心理狀態與表演方式。若你真心想表現細膩有質感的角色特質，就讓你自身的「藝術性」與「真實感」帶領你進入想像身體與中心的

愉快「遊戲」吧！

　　練習一段時間後，你可以配合動作加上幾句台詞。一開始只要幾句就好，慢慢越加越多，直到角色在整齣戲裡的所有台詞都用這方式排練完畢。很快你會找到角色應該用什麼方式說話：是快、是慢、是安靜、是衝動、是深思熟慮、是輕盈、是沉重、是無趣、是溫暖、是冰冷、是熱情、是嘲諷、是擺架子、是親切、是喧噪招搖、是低沉、是積極、是挑釁，或是溫馴。諸如此類台詞的韻味，同樣會透過想像的身體與中心親自向你揭露——只要你完全聽從它們的建議，順從而不急見成果，享受其中樂趣，而非把它當作不耐煩的苦差事執行。

　　這樣一來，不只你的表演與說話方式可更加彰顯角色特質，就連角色氣質也會清晰顯現，讓你更輕鬆地進入角色。不需片刻，角色的寬度與深度就會在你面前三百六十度展開。不過在你完全吸收、內化角色之前，千萬別隨便中斷與想像身體和中心的「遊戲」。

　　在角色工作的初步階段，你也可以試著運用一些第八章提及的「結構之律」，其中對於《李爾王》眾多角色的例證分析即可作為運用參考，此處不再贅述。

　　說到這裡，我強力推薦各位可以參考史坦尼斯拉夫斯基對於處理角色的建議。他在《演員自我修養》（*An Actor Prepares*）書中對於他所提出的「單位」（Units）與「目標」（Objectives）[3] 準則有著非常詳盡的描述。「單位」與「目標」或可說是史氏最精彩的創

[3] 史氏認為每個角色在每個場景中的行動可以被切分為不同的單位（Units），而每個單位裡都必須要有一個角色的目標（Objectives），每當角色在場景裡改變了他的目標，單位就會更新。因此演員必須清楚了解角色想要的人事物，才能找到角色的動機，完成每個單位的角色行動。華語世界對這兩個專有名詞的翻譯皆有出入，在此提供較為詳盡的說明以供讀者理解。

見，一旦運用得宜，任何演員都能迅速掌握角色與劇本精髓，充分理解戲劇架構，並據此讓角色表演更有把握。

　　史氏曾表示，若要好好研究劇本與角色結構，那就得先把它們分成好幾個單位（片段或段落〔bits or sections〕）。他建議我們從大單位開始，尚不須進入細節，若大單位對你來說不夠明確，可再把大單位分作中單位與小單位。

　　史氏進一步提及，「目標」指的是角色（非演員）的欲望與期待、其所求所想。目標一個接著一個，彼此接續登場，否則它們會相互重疊。

　　角色的所有目標最終會匯聚成一個總體目標，形成「一條合理且連貫一致的流」。史氏又將總體目標稱作角色的**最高目標**（superobjective），也就是說所有較小的目標（不管數量多寡）都必須服務一個目的——完成角色的最高目標（主要欲望）。

　　史氏接著提到：「在整齣戲的湧流中，所有個體的、次要的目標（也包括各角色的最高目標）最後都應當聚集並實現**整齣戲的最高目標**，也就是劇作家在文學上的創作母題，是激發他創作的關鍵思想。」

　　至於要如何將角色目標訴諸文字，史氏的建議是從「我想要**做什麼**」[4]開始，而這個適合填入的動詞就表現出角色的渴望、意圖與目標：我想要**說服**、我想要**擺脫**、我想要**了解**、我想要**掌控**……諸如此類。絕對不可用「感覺」和「情緒」來定義目標，如我想要**愛**或我想要**覺得難過**，這都是要避免的，因為感覺和情緒是無法被**完成**的。你要嘛愛或不愛、難過或不難過，就這樣而已[5]。真正的目標是建構在你角色的**意志**上。「目標」的產生自然會伴隨著感覺與情緒，但它們自身無法轉為「目標」。因此我們一方面得處理各

[4] 原文為 I want or I wish to *do* so and so.。

[5] 本書前幾章節已詳細說明如何喚醒內在感受與情緒。

個**獨立**角色的次要目標與最高目標，另一方面還得同時處理**整齣**戲的最高目標。

　　現在讓我們來看看上述的史氏概念如何能與本書提到的方法做最好的結合。

　　把角色或整個劇本切分單位的程序，可參考第八章所提到的結構之律，先把角色或劇本分作三個主要段落，接著再依需求分成更小的子段落。

　　以亞瑟·米勒（Arthur Miller）《推銷員之死》（*Death of a Salesman*）劇本為例，主要角色的**第一單位**可以是：推銷員威利·羅曼，疲憊不堪，不再年輕，困頓失望，工作家庭兩邊煩惱。他試著結算自己一事無成的漫長人生，卻迷失在回憶中，然而他還不想放棄，還想與命運最後一搏，沉澱累積，等待再一次出擊。**第二單位**：最後戰役的展開。這段有如揉雜著希望、失落、小衝突、小失敗的繽紛萬花筒，充滿過去痛苦與快樂的回憶。但勇敢出擊，換來的只是更深的困惑，粉碎了最後所有希望。**第三單位**：威利放棄奮鬥。他已失去所有力氣，失去了現實感，失去了自己的心，迅速拖著自己墜入致命的結局。

　　以《櫻桃園》（*The Cherry Orchard*）來說，主要角色羅巴金（Lopachin）的**第一單位**可以是：儘管個性粗魯，卻謹慎小心、甚至溫和地挑起與拉尼夫斯基一家（Ranevskys）的紛爭，慢慢地（即使已經約束自己）變得越來越挑釁。**第二單位**：羅巴金使出關鍵一招——買下櫻桃園。他如勝利者般完全處於上風，但尚未與拉尼夫斯基一家開戰。**第三單位**：羅巴金放膽行動，不再顧忌。櫻桃樹斷於斧下，拉尼夫斯基一家不得不收拾行李，打包離開莊園；老態龍鍾、忠心耿耿（幾乎已成了家族一份子）的老僕費爾斯在這棟上鎖的棄屋裡，被眾人遺忘地死去（也象徵了羅巴金的勝利姿態）。

　　《欽差大臣》（*The Inspector General*）劇中，市長向官員下了詳

細指示，準備和欽差大臣開戰——這是市長角色的**第一單位**。**第二單位**則是：假大臣來了，雙方開始鬥法。市長縝密又有耐心的計謀看來成功達到效果，危機解除，勝利到手。**第三單位**：發現致命錯誤，真大臣來到。市長、官員與婦女們被徹底擊潰，狼狽落敗。

　　一旦用這方法找到三大主要單位，接下來就可以繼續建立它們的次要段落。關鍵是永遠跟著劇本中的衝突發展，把衝突的每個新的顯著階段都當作較小的單位（不過也要記得史氏的叮嚀：「分段越大、越少，你要處理得也就越少，更能方便地掌握全貌。」）。

　　說完單位，就讓我們來談談「目標」吧。

　　我個人的看法主要在於找到目標的「方法」與「次序」。史氏在提到尋找角色的最高目標時，毫不諱言其費時費力的需求。他說，要先經過一再的犯錯、放棄一個個錯誤的最高目標，才能找到正確的那一個。

　　史氏並補充道，有時常常要等到幾次演出**之後**，**觀眾的反應**變得明顯了，我們才能藉此了解且確認真正的最高目標。史氏的這個說明似乎表示演員可安於掌握數個次要目標，即使不知道次要目標的方向也沒關係。

　　不過就我個人看法而言，我認為演員最重要的，就是要能事先掌握各個次要目標共同集結的最終目的，就算只是先有個大方向也好。這實際上就是要去了解角色的主要目標。換句話說，演員要在一開始就明確知道整個角色的**最高目標**是什麼，否則怎麼有辦法順利地將所有目標匯合成「一條合理且連貫一致的流」？對我來說，最好的解決方法，是要求演員一開始就先找到角色的最高目標。經過幾年的親身試驗，我誠心相信這是最實際的途徑，而我也本著個人信念提供以下建議。

　　我們都知道在一齣戲的發展中，無論大小角色，或多或少都會經歷某種衝突，不管對象是何人何事。面對衝突，非輸即贏。以威

利・羅曼為例，他奮力對抗，直到命運不幸地壓制了他，輸掉了這場戰鬥。《櫻桃園》的羅巴金與拉尼夫斯基一家對抗，最終成了贏家。《欽差大臣》劇中的市長與來自聖彼得堡的大臣假分身對抗，不幸落敗。

這時我們或許會問：角色後來怎麼了？在他得到勝利後，接下來他會／想做什麼？若他贏得這場戰鬥，他該做什麼？……諸如此類的問題（通常是劇本所延伸暗示的）可幫助我們更明確地指出角色在劇中爭取的是什麼，或者角色的**最高目標**究竟是什麼。比如說，若推銷員威利真的成功戰勝命運，他會變成什麼樣子？他會去做什麼事？很可能他會因此成為最平庸的推銷員，如同劇本走向所暗示的。他的理想生活或許就像劇中另個角色戴維・辛格曼（Dave Singleman）的人生一樣，八十四歲了還繼續為橫跨三十一州的事業奮戰：「戴維那老頭走回房間，你知道，他穿上那雙綠絨拖鞋——我永遠忘不了他那樣子——然後拿起電話，打給買家，連房門都不用出，八十四歲了繼續這樣賺錢。看他這樣，我才明白當推銷員才是每個男人夢寐以求的職業。」除此願景之外，威利若能有個收音機，加上小小的廚房花園，還「人見人愛」，那他可就真正開心了。所以我們可以說他的最高目標是「**我想要過戴維・辛格曼般的生活**」。當然你也可以去尋找更適切的最高目標，把第一個答案當作指引方向，幫助你繼續尋找讓你滿意的最高目標。

現在讓我們來看看羅巴金的最高目標吧。在拉尼夫斯基家族領地當佃農多年，他慢慢把自己提升到「仕紳階級」的地位，穿起白背心、黃鞋子，有了點錢，但還想賺更多。然而，他始終無法克服在拉尼夫斯基一家面前油然而生的自卑情結。他們忽視他，在他們旁邊，他始終無法覺得從容自在。現在他的機會終於來了，勝利到手，他棄絕了櫻桃樹，將老莊園剷平，迫不及待等著大筆財富手到擒來。因此他的最高目標可以是：「**我想要藉著金錢的力量，讓自己成為有自信的大人物，得到完全的自由。**」

用同樣的方式來檢閱《欽差大臣》劇中的市長。他因躲過懲罰而開心不已，自豪著自己的「假」勝利。接著他做了什麼？他變成什麼樣子？他成了蠻橫的暴君，先前才狠狠羞辱了市民，還想繼續在聖彼得堡擺官架子。他的白日夢鄙俗又危險，因此我們可以說他的最高目標是：**「我想要統治並踐踏所有我能力所及的人事物。」**

當我們得以掌握角色的最高目標之後，便可繼續尋找較小的目標。有了大方向，讓我們不致盲目摸索；若是反過來先從小目標找起，可能就難得多了。最高目標自然而然會幫助你看見在它底下的小目標。

不過我要再次建議你暫緩尋找小目標的步驟，先求得一個更高的視野。我們可再往上爬一點，來到制高點，從那裡縱觀整齣戲全貌，將所有事件、單位、角色的最高目標等一覽無遺。這個制高點就是**整齣戲的最高目標**。

藉由同樣的方法提問，可以幫助我們找到整齣戲的最高目標，或至少為我們指引一個方向。不過這次提問的對象並非角色，而要直接訴諸**觀眾**。當然，我的意思不是要你等到有機會時才去問真正的觀眾，而是要**想像**觀眾的存在，並推測他們的可能反應。

在尋找劇本的最高目標時，導演和演員可以對想像觀眾提出的問題有千百種。但最關鍵的是，請想像的觀眾向你顯露在戲落幕後他們所感受到的**心理結果**（psychological result）。

於是，藉著你沈思的心智深入觀眾的內心，檢視他們的笑與淚、憤怒與滿足，他們或動搖、或確定的想法──舉凡所有觀眾離開劇院後，會帶回家的點點滴滴。這些就是他們給你的答案，比你多方採證、揣測劇作家的寫作靈感與下筆原因都還要來得有用的多。而這，簡而言之，就是整齣戲的**最高目標**。

演員或許會好奇為何我們要討教於想像的觀眾，直接問作者不是更簡單嗎？透過研讀劇本，理解**他的**主軸思想、他對最高目標的

概念為何，難道不也會得到一樣的答案嗎？

才不會！不管導演或演員多詳實地研讀劇本，他們所理解的作者企圖也只是自己的詮釋而已。而無論作者創作企圖為何，最終關鍵的最高目標其實是來自觀眾對他劇本的解讀。觀眾心理與導演、演員大不相同，甚至跟劇作家也很不一樣，否則為什麼每次新戲推出時，無法預期的觀眾反應總讓我們驚奇？這並非巧合而已。每次在首演夜，觀眾反應總一次次推翻我們的期待與揣測。這是為什麼？因為觀眾（作為一個**整體**）是用他的心而非腦袋來理解一齣戲；因為演員、導演、甚至劇作家的個人觀點都無法動搖觀眾的心；因為首演夜的反應是當下的、即時的、不受外在任何趨勢或形勢影響的；因為觀眾不分析，只體會；因為觀眾絕不會對劇本的人性價值無動於衷（即使劇作家刻意保持中立）；因為觀眾從不會迷失在細節或閃避中，而總能直覺地察覺全劇精髓，細細品味。這些可能的觀眾反應會給予你更多信心保證，讓主軸思想、劇作家的主要動機或所謂的**全劇最高目標**，都能透過觀眾「心」中無任何預設立場的心理結果向我們表明。

有人曾問知名俄國導演瓦赫坦哥夫（Evegeny Vachtangov）：「為何你執導的作品，還有那些你特別為演員發展、編排的諸多小細節，總是可以成功地打動觀眾？」瓦赫坦哥夫的回應大意如下：「那是因為我每次排練時，一定會想像有觀眾在台下看著我排戲，我期待他們的反應，並聽從他們的『建議』，同時我會去想像一群所謂的『理想』觀眾，避免受到低俗品味取巧影響。」

然而我所謂的「想像觀眾反應」，無論如何絕不該被理解為對任何導演或演員詮釋的否定，或一味地被觀眾牽著鼻子走。我的意思恰恰相反，我們需要的是誠懇且充滿藝術的雙方合作。藉由諮詢想像觀眾其不設限的「心」，有了觀眾的「聲音」作為靈感，導演與演員對劇本的詮釋會更有方向。對表演來說，觀眾就像是主動的共同創作者一樣，**一定要**及早詢問觀眾的意見（特別是當我們在尋

找劇本的最高目標時），以免最後措手不及。

一開始，你的想像觀眾或許會以模糊、難以掌控的泛影現身，但你必須依此找到所有精確的結論，構思所有可能的想法，界定一切情緒。只要透過一個簡單練習，就能讓你習慣想像觀眾的存在，對他們產生信心。

若要更深入探討觀眾的「心」，我們就得再次回到劇本範例。

到底有多少不得志的推銷員每天在這國家來來去去，四處奔波？對一般美國公民而言，一生中會遇到幾個推銷員？幾十個？幾百個？他會為了推銷員抑鬱不得志的命運而落淚嗎？他是否傾向忽略這些推銷員？把他們當作理所當然、不值一提的存在？他是否曾停下來想，推銷員或許也是各有煩惱與磨難的某種階級或志業？……然而，在1949年2月10日，紐約的某個舞台上，有個名叫威利・羅曼的小小推銷員，忽然間感動了無數顆心，撼動了無數人的心靈。他們落淚，激動地以愛與同情在此昭告：推銷員威利是個好人。戲的結尾，見到推銷員執意決定結束生命，觀眾離開劇院時還帶著「某種」不安，過了好幾日都無法忘記劇院裡威利的故事。

有沒有人能解釋這整個反應是怎麼產生的？你可能會說：「這是藝術的魔法。」的確，若不是亞瑟・米勒與伊力・卡山（Elia Kazan）兩位重量級藝術家，以及整體卡司了不起的才華，絕不可能達成這般令人讚賞不已的效果。但他們又以自己的魔法向觀眾揭露了什麼？讓我們從頭回溯整齣演出，藉此觀察這部戲在觀眾「腦海」中的映象（別忘了我們目是要尋找可能的全劇最高目標）。

大幕升起，推銷員威利進場，觀眾開心地笑著，他們的第一個、最原始的戲劇天性獲得了滿足：「多麼自然啊！就和真實人生一樣！」不過舞台上的牆面是透明的，接著有陣笛聲響起，聚光燈開始往不同的地方打光。慢慢地，觀眾不知不覺地發現自己也被「調整」進入另種狀態，因為他們的視線**穿透**了牆面，在什麼**之中**聽見音樂，並跟著燈光**超越**了日常對時間和空間的感知。藝術的魔

法開始作用。觀眾的知覺現在越來越深刻，開始轉變。他們看著推銷員，看著他的迷惘與煩亂，跟隨著他略為混亂的心境。

然而舞台的一切**並非**全然「自然」，還有那隱約浮現的「什麼」，裡裡外外生成了威利的迷惘、煩亂與沮喪。但「什麼」指的是什麼？是他對某種事物的強烈渴望，深切卻始終無法實現？的確，他希望自己能受大家喜歡，能在事業上有所成就，他也需要錢來負擔生活開銷。然而觀眾在潛意識中不再滿足於這些過於簡單明顯的解釋。那些透明的牆與那陣笛聲似乎來自別的地方。威利很值得同情，他是個好人，那麼在「急需賺錢」、「想成功」與「人見人愛」**背後**到底隱藏了什麼？不管是什麼，一定都是「好」的，才符合他妻子琳達是如此愛他、珍惜他的推論設定。答案到底是什麼？是對金錢的需求嗎？

隨著劇情進展，觀眾越來越專注；他們的思緒越來越精準，心境也越來越溫情，且開始懷疑這個推銷員的人生這麼可悲，會不會根本不是真人？懷疑的感受越來越強烈，就好像威利或許只是他人的面具而已？琳達、畢夫、哈比是真的，他們在自己**裡面**沒有藏著什麼，他們看起來是什麼就是什麼，不用去揣測他們**背後**有什麼。事實上，若他們和威利一樣擁有超越時空的特權，那才會讓他們變得奇怪且「不自然」。只有威利可以成為「別人」，戴上推銷員的面具，但這面具似乎也正折磨著威利。

沒多久，面具也開始折磨觀眾了。在台下坐著看戲的，也想要擺脫面具，擺脫「推銷員」的束縛。觀眾發現威利的煩亂來自於同樣的欲望──威利也在和面具對抗，為了自由而奮戰，努力把面具從臉上拔下、從心中扯離、從整個人身上擺脫開來。但可憐的威利自己看不見，渾然不知他究竟為何而戰。隨著劇情發展，面具變得越來越透明，忽然間，觀眾發現在「推銷員」外在形象中被捆綁、束縛的，其實是一個可貴的「人」。真正的悲劇越來越清晰。「推銷員」鞭打著「人」，一步步將他驅趕至致命的結局。而讓觀眾心神

不寧的，正是這「人」，而不是其邪惡的另一面。「威利，醒醒吧！別再責怪外在命運了！」觀眾似乎在心中吶喊著。「你要怪罪的，是你裡面最糟糕的那一面啊，『推銷員』就是你黑暗的命運。」觀眾想要警告角色，但已然太遲了，威利放棄了奮戰。在夜色籠罩下，他雙手拿著鋤頭在花園種菜籽，這是「人」在死亡前的最後哭喊。接著我們聽見引擎聲呼嘯而過……威利殺了「推銷員」，也殺了這個「人」。

演出結束，最後戰役的**心理結果**這時才開始在觀眾心中發酵。或許觀眾還會這樣和自己說：「的確，在人類歷史中，似乎從來沒有一個時代像現在這樣，讓推銷員的『面具』如此強烈、如此危險。要是我們不好好檢視這一切，記住面具**底下**是什麼，它就會像惡性腫瘤一樣越長越大。」

這是屬於美國本土的悲劇，卻也是全人類的悲劇。劇作家以創作警世，整齣戲的最高目標若隱若現地顯影於觀眾的靈魂裡面，也許無法明確地說，但可以總結為：**試著分辨你內在的「推銷員」與「人」，並努力讓「人」擺脫束縛，得到自由。**

《櫻桃園》提供了另一種最高目標，我們就來看看這第二個例子。

從戲的一開始，觀眾便清楚意識到劇中最重要的角色正是「櫻桃園」。它經歷歲月淬鍊、無比美麗、占地寬廣、名聞遐邇，劇本甚至說它還被收錄在百科全書裡面。衝突就圍繞著櫻桃園發生，然而有趣的是，在這場衝突中沒人真正出面捍衛櫻桃園。羅巴金奮力堅持眾人應該賣掉櫻桃園；拉尼夫斯基一家（沒主見、沒用又墮落的知識份子雜屑）一副駝鳥心態，毫無抵抗之力；女兒安雅幻想著多采多姿的燦爛未來，彷彿飄浮在雲端；家中僕役或雇員不是對櫻桃園漠不關心，就是對它的歲月之美滿懷敵意。然而櫻桃園依然屹立在那，雖無人守護，但仍茂盛地生長著。

　　櫻桃園得到觀眾全部的認同與同情，宛若是座令人愛護珍惜的歷史遺跡，那麼古老又那麼美，觀眾自己都想挺身捍衛櫻桃園了，想搖醒沉睡的人們，要他們不再漠不關心。一股絕對的無助感慢慢佔據觀眾全心，他們看著羅巴金步步逼近，準備拿下櫻桃園，淚水不禁在眼眶中打轉，軟弱無助的擔憂幾乎叫人難以承受。遠方傳來砍樹聲，幕落，全劇終。觀眾走出劇院，被這片白色櫻桃園之「死」深深觸動——儘管它是個無生命的角色，卻充滿了各種活生生的特質。觀眾想為櫻桃園發出不平之鳴：「**保留過去最美好的部分，以免它成為權力巨斧伺機興建醜陋未來的犧牲者。**」這或許會是《櫻桃園》的最高目標。

　　再來看看第三個例子：

　　從大幕升起那一刻開始，觀眾似乎有各種理由可以開心享受《欽差大臣》這齣戲。看著人人討厭的官員們出了一個又一個紕漏，被逼入死角、被恐懼蒙蔽，和假冒的敵人奮戰。邪惡與邪惡對抗，白白浪費了時間、金錢與腦力。善良的一方直到最後一刻才加入戰局，然而觀眾早就知道了，迫切等著善良的一方在邪惡勢力使計內耗後壓垮對方。市長越顯意氣風發，沾沾自喜於自以為的勝利，觀眾就越期待正義的復仇降臨。當善良的一方終於登場，連續兩度致命打擊（假大臣的信與真大臣蒞臨）將邪惡勢力掃地出門，觀眾覺得自己得到補償，心滿意足地享受勝利。對這座小鎮的居民來說，一直以來都在這廣大的國家被壓迫，深深感到失落，然而最終得到了救贖。不過對觀眾而言，小鎮只是個微型象徵，這整個國家早就沒救了，被各式各樣的「市長」產生的蜘蛛網纏繞。台下熱血沸騰的觀眾，早已燃起心中激昂意志，幾乎就要坐不住，而這正是劇作家想要達到的創作目標：「**我們要從殘暴獨裁政權與獨攬大權的結黨小官手中拯救國家！他們往往比高官還更無情邪惡！**」

　　《欽差大臣》首演時有個小插曲，意外地讓上述觀眾反應顯露

無疑。在觀戲時，其中一名觀眾忽然深受感動地大喊：「所有人都罪有應得，特別是我！」說話的是最高層級的「市長」──沙皇尼古拉一世。儘管沙皇本性冷酷，他倒是和子民一樣，清楚看見了這齣戲的最高目標。

這正是導演和演員可藉由想像觀眾來找到劇本最高目標的方法，不須等到真正的觀眾坐滿戲院後才能揣測觀眾反應。

不過我想再次提醒讀者，所有我提出的例子的解讀，都不是要造成任何獨斷的藝術制約。我唯一的目標是要說明方法，並非要限制任何導演與演員施展他們的創作自由。相反地，導演與演員在創作上更應積極要求自己的原創性，才能善待自我的才華與本能，讓它們幫助自己成為獨特、有原創性的藝術家。

在找到（或只是接近）整個劇本與各角色的最高目標後，你可以試著繼續尋找中目標與小目標，不過千萬不要用頭腦分析，理性只會讓你變得冰冷無感。就算你**知道**那是什麼，也無法讓你**想要**它或**渴望**它；它會始終如醒目的新聞頭條般橫過心頭，意志卻是無動於衷。你要尋找的目標必須在你整個人裡面紮根，而不光是在頭腦裡，你所有的感受、意志、甚至身體，都要完全為目標所「充滿」。

試著注意，你在日常生活中出現某種無法立即實現的欲望或目標時，會有什麼反應？當你被迫等待時機成熟，才能圓滿達成目標時，內在會出現什麼變化？你整個人不也發自內心地想**持續地滿足目標**嗎？從目標在你靈魂內成形的那一刻起，你就被某種內在行動「佔據」了。

舉例來說，若你想要安慰某個心情沮喪的友人，單說：「別擔心，冷靜點。」一句是不夠的，你需要花上好幾天來完成目標，這段期間難道你就毫無行動嗎？想必不是。你會發現不管是否在對方面前，你**無時無刻**都身在其中，持續地感受著想要好好安慰對方的

心境，而且你彷彿還「看見」朋友從你這兒成功得到安慰的樣子（即使過程中一再懷疑是否真能成功安慰對方）。在舞台上也是如此，若你不去感覺自己被目標完全「佔據」，那麼你的「目標」充其量只會停留在理性層次，而非充滿你整個人；換句話說，你只是用頭腦**思考**，而非真心**渴望**。這正是為什麼許多演員錯在等待──內在被動──劇作家允許他們完成劇中目標的時機來臨。假設某目標在劇本第二頁開始出現，但直到第二十頁才能實現目標，演員若無法完整地吸收目標，也無法讓目標滲透他的整個身體和心理，就只能被動地等到劇本演到第二十頁。比較認真的演員發現「目標」處理不妙時，也只能用理智不斷告訴自己：「我要安慰他⋯⋯我要安慰他⋯⋯」但這依然於事無補。理智的重複依舊只存在於頭腦的行動而已，完全無法喚醒一個人的內在意志。

　　將目標轉換為心理動作，會喚醒你整個人，讓你動起來，幫你克服這些侷限與挑戰。又或者，你可以**想像**你的角色（從假設的第二頁到第二十頁）被目標「佔據」。仔細地觀察他的內在生命（見第二章練習十），直到他在你心中召喚出類似的心理狀態，也可運用先前提到的**感知**練習來喚醒感受。

　　最後總結「如何在排練初期進入角色」的主要建議：

　　無論你或導演多認真，實在不須同時運用**所有**方法。你可以選擇那些你最有感覺的、對你來說最有用的，或是最有效率的方法。很快你會發現有些方法適合某些角色，有些方法則適用於其他角色，你可以自由選擇運用。最終，你能將每個方法都試過一遍，而且說不定全都能成功操作得宜，不過千萬別為了追求角色的最佳表現而過度操作自己，這是不必要的。最重要的是，方法必須**幫助**你，讓你的表演工作愉快有趣，只要運用得宜，不管什麼狀況都不會讓表演變得困難沉重。表演本來就該是一門令人快樂的藝術，絕非苦差事一樁。

11 總結筆記

　　每次若有人試著歸納出一套表演概念，總會被問到：「演員若有**天賦**，為何還需要方法？」像這樣的問題，只能用「反問」來回答：「文明人為何還需要文化？聰明的孩子為何還需要接受教育？」

　　或許這麼說像是硬要你接受，但我只想一再重申，**每一種**藝術一定都有著自己的原則、企圖與專業技術，表演亦然。

　　你時常會聽到演員這樣反駁：「但我有**我自己**的方法。」這句話更正確的說法應該是：「我有我自己的**詮釋**，我有我自己運用一般技巧的方法。」但仔細想想，無論音樂家、建築師、畫家、詩人或其他領域的藝師，都不可能獨有自身技術，而不從本行的基本技巧學起。最終讓他們出類拔萃的「個人」技術，都必須以各自領域的原則為根基。

　　無論演員天生資質多優秀，若他只是把自己侷限在「自己的方式」，故步自封，那他絕對無法繼續發展自身的藝術，遑論將自己的戲劇才能傳予後代。表演的藝術要成熟進步，一定得建立在有基本原則的**客觀**方法上。我絕非看輕過去那些偉大演員留下來的回憶錄或旁人側記，認為這些只不過是參考素材，不夠格成為表演方法，但這些紀錄畢竟是主觀經驗，自然也在格局上有所侷限。任何一門藝術的理想「方法」必須是一個整合良好的完整體系，而且最

重要的是，必須全然客觀。

　　那些自認為自己憑著才華，不需任何表演方法的同行演員，或許才是最需要表演方法的人。因為我們稱之為「靈感」的才華，是各種能力中最難以掌握的。徒然依賴自身才華的演員，更有可能讓自己成為各種專業失誤的犧牲品。沒能腳踏實地，任何瞬間最微小的心理波動、低落心情或生理攪擾，可能都會阻斷才華與靈感的真實湧現。紮實的訓練方法則是讓演員避免這類意外的最佳保證。只要好好訓練吸收，就會讓「方法」成為演員的「第二天性」，演員得以在任何情況下，全然掌控自身的創作能力。表演技巧成了演員召喚才華與靈感的可靠途徑，只要情況需要，就像是對靈感大喊「芝麻開門」一樣，能突破任何身心限制。

　　在不同情況下，靈感（若來造訪）往往會展現不同程度的力量。它可能出現了，但薄弱且無效。於是，我們可以透過技巧來加強演員的意志力量，喚醒感受，讓想像湧現，讓餘燼般的靈感瞬間再次熊熊燃起——演員想要它燒多久，這把靈感之火就能燒多久。

　　或許有演員會感覺自己的才華被降格為某種表演方法而已。只要熟練技巧，運用得宜，實不該有此煩惱。一旦透過表演方法準備角色，發展每一個小細節，就算「靈感強度」不如預期，演員依舊能**正確**地扮演角色——因為他將永遠擁有某種角色的「藍圖」供他靈活運用，所以不會無助地摸索，也不用勉強求助於老套的演法或種種劇場壞習慣。無論各種情況，演員都能鳥瞰角色全貌與各處細節，冷靜並確實地從一段進展到下一段，從一個目標進入下一個目標。史坦尼斯拉夫斯基曾如此說道：靈感或許捉摸不定，但**正確**地扮演角色，就是喚回靈感的最好機會。

　　還有另一個原因可以證明，為何有才華的演員更應該重視客觀技巧的價值。

　　藝術家本性中有創造力與正面的力量，必須永遠與那些隱晦、甚至連本人都難以察覺的負面能量搏鬥、掙扎，以免負面能量不斷地阻礙自己的精心努力。這些負面障礙包括了被壓抑的自卑情緒複合體或自大情結，自私與自我中心在不自覺間混入了藝術目標，害怕犯錯、對觀眾無察的恐懼（甚至厭惡他們）、緊張、掩飾的忌妒、錯誤且似被遺忘的範例、忍不住挑他人毛病的壞習慣等等。以上只是幾個例子而已，這些負面能量會在演員的潛意識中積累，最終成了某種「心理垃圾」，膨脹成毒害自身甚至導致自我毀滅的「惡」。

　　藉著使用**客觀的**方法與技巧，演員就能在自己內在累積大量健康且自由的特質，驅逐所有在潛意識黑暗角落蠢蠢欲動的毀滅力量。通常我們所謂「開發一個人的才華」，其實就是要將才華從那些帶來毀滅力量的阻礙中**解放**。

　　若能理解並善加運用這套表演方法，會為演員灌輸專業**思考**的優良習慣，無論是評斷自身或同儕的創作皆然。那些所謂「自然的」、「對話感的」、「有藝術氣息的」、「好」、「不好」、「沒在演」、「太演」等不夠精準的用詞，再也不足以滿足演員的真正需求。反之，演員會發展出更明確的專業語彙如「單位」、「目標」、「氛圍」、「投射與接收」、「想像」、「想像的身體」、「想像的中心」、「內在節奏」、「外在節奏」、「高潮」、「重點」、「韻律起伏」、「重複」、「角色構成」、「心理動作」、「特質」、「感知」等等。這一系列具體詞彙不只取代了過去演員腦海中那些模糊、不合適的字眼，同時也藉此銳化演員能力，讓他們在接收戲劇效果時變得更敏銳，得以第一時間深刻穿透這些感受，知道什麼是成立的、什麼不成立、為何如此，以及能如何讓自己與同台演員的表演精益求精。如此一來，「批評」會真正客觀且具建設性。在評斷表演之藝時，個人的憐憫或厭惡將不再扮演關鍵角色，演員也將跳脫只能一味讚揚或猛烈責

怪的處境，而能在幫助別人與接受指點時感到更多的自由。

　　演員（特別是優秀的演員）千萬要記得，本書所提到的專業技巧有可能在任何一瞬間幫助並推進你的表演。你所花的時間、下的功夫，最終都將成為最值得的報酬！每次有人問我這套表演方法的捷徑，我都忍不住要一再告誡，所謂最快速的捷徑，就是認真照本練習，有耐心地等待這些練習被消化吸收為演員的第二天性。

　　要引誘你內在那些不情願、沒耐心的動力現身，最簡單的方式是照著這套表演方法創造一個願景，想像你已經具備了所有技巧，透過練習獲得所有新的專業能力。這樣的願景會自己在你內在運作，不斷地牽引著你，讓你自然被它吸引——前提是別把它想得太遠（太「未來」），這樣反倒會產生消耗，甚至對願景失去信心。一旦你好好練習，照這方法召喚內心動力，在你內在自然會充滿一種感覺，讓你發現你其實早就知道這套表演方法了，甚至早已反覆操演過多次，只是你過去從來不知道而已。先前理智告訴你「目標很遠、很難達成」的疑慮（你用理智思考時，特別會出現這種想法），也會轉瞬消失。你想像的願景會幫助你更有效率地吸收這套技巧，並回過頭來讓你更有效率地完成表演工作。

　　我還想再多提一個為何需要此表演方法的原因。

　　當我們透過練習理解所有原則，你很快會發現這些原則是要幫助你的創作直覺更加自由，使其活動領域無限延伸。這正是此表演方法存在的原因——不是為了測驗而在紙上列圖表、算公式，而是一種有條理又有系統的「型錄」，收錄了創作直覺需要具備的各種身體與心理條件。我的主要目標就是要努力找到最有效、成功率最高的「條件」，來召喚那難以捉摸、稍縱即逝的靈感。

　　此外，現在這個年代，生活、思想與欲望變得越發功利且無

趣，眼下看重的竟只剩下便利性與標準化。在這樣的時代，人性似乎忘記了若要更有文化，是需要各種**看不見的**力量與特質來實踐生命，特別是實踐藝術。那些看得見、聽得見的有形事物，只不過是我們理想存在的一小部分，甚至不足以影響後代。若是我們因害怕而遲遲不敢踏向未知，永遠大聲嚷嚷著：「要實際一點啊！」害怕冒險，害怕在藝術的世界翱翔，只會讓我們在不敢離開的原地下沉，沉得越來越快、越來越深。最後，我們開始對「實際」感到厭煩，無論自己有沒有發現，或為時已晚。我們受精神崩潰之苦，倉皇求助於心理分析，尋求精神解藥與刺激，或不時地在廉價膚淺的快感裡尋求解脫，恣意汰換跟風的時尚與消遣，甚至是毒品。總而言之，若我們忽略了維持「實際的有形資產」與「藝術的無形資產」兩者平衡之必要，終將為此付出沉重代價。在藝術的領域，失衡之代價甚至來得更輕易也更嚴峻。沒有人能只呼氣而不吸氣。充滿創作力的靈魂，就像心理層面的「吸氣」一樣——對它來說，那些看似「不實際」的無形資產才是根本；而拒絕從中得到昇華與力量、死守在原地踏步的人，不能稱作真正的「實際」。

從這角度思考本書所提到的藝術開發原則，不也像是提供了某種紮實土壤，讓我們得以立足成長，向上提升至某種更持久的境界？你很容易就能找到例子來說服自己。就拿團體感受（Ensmeble feeling）來說好了，你能摸到它、看見它或聽見它嗎？然而它正是那強烈的**無形力量**之一，我們讓它在舞台上無庸置疑地存在著，就如演員的身體、看得見的動作、聽得見的聲音，就如同布景的形狀與顏色一樣真實。氛圍、投射與結構之律不也是有形的無形物？還有演員那微妙的即興能力是什麼？去理解**如何**演戲而非**演什麼**的能力是什麼？演員在表演時，有意識地產生某種「超感覺力量」（extrasensory power），並加以運用，藉著這股力量正確完成表演目標，體現在舞台上那珍貴且不容質疑（且無法透過任何有形方式強行顯現）的**心理氣場**（psychological presence）時，這「超感覺

力量」又是什麼？

　　最後再讓我加上幾點重點整理。演員工作角色時經歷的藝術奇幻靈光——為角色賦予初步有形形象前，圍繞著演員那天馬行空的想像——究竟為何？是什麼引發了「輕、樣、美、一」等特質？什麼構成了「想像中心與身體」的有趣「遊戲」基礎？如何找到為角色與整個演出帶來各種調劑與變化的反差？什麼是「心理動作」？這個如良師益友（或要稱之為「隱形導演」也可以）般永不撇下演員、永不背叛演員，讓演員無時無刻得到靈感的啟發與指引？這些東西若能被演員成功地從自己內在帶入他在台上的存在，就算無以名狀，觀眾不也能**感受**到它們的存在嗎？

　　這套表演方法的所有練習都同時有著兩個目的：讓演員在**實際的**地基上踩得更穩，並讓他在有形與無形、呼與吸間達到完美的平衡，遠離平庸、遠離藝術窒息。

　　據我所知，在戲劇史的記載中，只存在著一種為演員建立的方法，那正是史氏[1]所創的表演方法，可惜很多部分被理解錯誤，也時常有曲解的現象。希望這本書能成為另一股助力，讓我們透過更好的表演，實現更好的劇場。這是我卑微但迫切的渴望，為我的劇場同儕們提出一些系統化的想法與經驗談以供參考，為表演專業帶來條理與靈感。史氏曾這樣和我說：「把你對於表演技巧的想法好好整理，寫下來，這不但是你的責任，也是所有熱愛劇場且忠心期望劇場未來之人的共同責任。」我覺得有義務在此把史氏這段激勵的話語與所有同儕分享，希望至少有一些人會謙遜但勇敢地將他們的想法整理出來，試著繼續尋找讓我們的專業技巧更為精進的客觀原則與法則。

[1] 原文中，作者在此處選擇以史氏的全名Konstantin Stanislavsky稱呼他，表示尊敬、案在此為求讀者閱讀方便，以簡稱「史氏」代替。

12 即興範例

這章節收錄了幾種不同類型的故事、情節、場景與事件，可在各階段或結業時用於檢視演員或導演練習此方法之成效。無論是練習氛圍、目標、角色塑造、質感或其他我們曾提及的元素，都具同樣助益。

這些即興範例都不全是原創故事，也不需要是。參與練習的團體可自由選取文學作品片段，依需要調整細節，或也可自行發展全新情節。當然，這些範例也不是為了公開演出而設計的，除非是為了示範此表演方法的功效，或是展現學習團隊在每個階段運用技巧的成果。

即興範例中所需要的角色人數或演員陣容，皆取決於參與練習的團體人數。

最後，記住在所有即興練習中，**盡量避免使用不必要的台詞**。

1. 搶匪

在兩個國家間渺無人煙的邊境地帶，一間破舊旅社挺立在颳著刺骨寒風的冬夜裡。

　　旅社大廳燈光昏暗、煙霧瀰漫、骯髒凌亂，滿地都是菸頭，長桌沒鋪桌巾，盡是臭酸的剩菜殘酒。

　　大廳裡有男有女，年齡不一，散落四處以各種消遣打發時間，儀表舉止與臉上表情大都和大廳場景一樣陰沉且不友善。有人無聊地躺著，有人漫無目的地走來走去，有人玩牌，有人有一搭沒一搭地嘲諷挑釁或與他人口角，還有些人安靜地哼著歌、吹著口哨排遣無聊。

　　不過，這群人明顯表現出不安，似乎正在等待著什麼。三不五時總有人往窗外偷瞄一眼，或是做手勢要聲音太大的人安靜一點，甚至把門開個小縫偷聽。

　　等待某事發生的氛圍分分秒秒越來越緊張，我們在此發現這群人其實是被某大跨國組織監視的一幫搶匪，專門對穿越鄰近邊界、運送珍貨的富商下手。他們先前得到通報，今晚又有一批值錢的東西要通過邊境，而且因為劇烈的暴風雪，距離下一個村莊又遠，這群商人想必會尋求落腳處待到天亮。

　　忽然間這幫人的首領（看起來沒有其他人那麼不安的那個人），吹了長長一聲、很特別的口哨，所有人瞬間靜止，仔細地聽著四周聲音，首領則走到門邊，確認了商旅接近的聲音。

　　隨著首領發出暗號，所有人事物如魔術般瞬間變換：掃把將地上菸頭都掃進壁爐裡；桌上殘渣清得一乾二淨，還鋪上桌巾；家具被移位；房間也整理乾淨，並多點上幾根蠟燭，其中一根特別被放在窗旁，吸引注意，再點燃溫暖的爐火。一副邋遢樣的男人們穿上大衣，模仿當地農人的穿著打扮；女人們則把一頭亂髮梳整好，精心圍上披巾，蓋住裸露的肩膀保持端莊形象。其中最年長的婦女坐在火爐旁的輪椅上，用毛毯蓋住雙腿。最後，已換上深色眼鏡與鴨舌帽的首領，把大本的家庭聖經擺上餐桌主位，為整個精心布置的場景完美收尾。

　　過沒多久，遠處慢慢靠近的聲音從後台那方傳過來，三個看起

來沒那麼壞的男子獲得指示，到外頭去接引商隊來到旅社，其他人各自安靜地投入準備家庭晚餐的例行工作中。

不久，三名出任務的搶匪回來了，引領著一群風塵僕僕、全身緊裹厚重衣服、拖著沉重行李的商人進場。商旅們滿身雪，表現出受寒受凍的樣子。幾個漂亮女孩走上前去招呼他們，幫他們卸下沉重裝備；三名先前帶他們進入旅社的男子則幫忙把行李和一捆捆的貨物堆放整齊。

接著，年長首領向商旅致意，歡迎他們來到旅社，並邀請他們一起在餐桌坐下。首領表示，雖然他們只是在這兒經營旅社的簡樸家庭，太太體弱多病，但依然有滿桌酒菜樂於與眾人分享。

旅客們急著在餐桌找位置坐下，一盤盤菜餚與一瓶瓶葡萄酒紛紛端上桌，還有一碟食物端給火爐旁的「病弱」婦人。但就在眾人準備大快朵頤之際，主人恭敬地打開聖經，念了一段謝飯禱詞。

旅客們瞬間開動，在旁幫忙服侍的女孩們不斷勸酒，還沒喝到一半就迅速地把酒杯斟滿。對方也注意到主人的殷勤。很明顯的，這一家人杯裡的酒和客人的酒並非來自同一只酒瓶；酒在賓客身上似乎過快地起了作用，也明顯說明這些酒被下藥了。

慢慢地、不知不覺地，氣氛從虔敬、溫馨、友善、舒適，轉換到酒足飯飽的歡欣愉悅，再到歡樂，最後到放縱。賓客現在看來已喝得大醉，嘻笑打鬧著，搶匪一幫人則在旁慫恿助興。女孩們鎖定幾個似乎已被迷惑的客人，繼續挑逗他們。過程中，男性搶匪逐漸從前線撤退，或變得被動，一副置身事外的樣子。不過其中一人拿出手風琴，以縱情琴音繼續炒熱氣氛。

沒多久，眾人興奮地歌舞狂歡。女孩們慫恿著音樂加速，也讓身邊男伴愈發激情投入。這很明顯是要麻痺對方、消耗對方精力的手段，看來也奏效了，氣氛很快地爆發成酒神祭典般的狂放縱慾。當男人露出疲態之際，女孩們又淫蕩地貼上前，激情挑逗，且斟滿一杯又一杯的酒助興；而這些酒被商人們在佯醉之際給倒掉，他們

假裝酒醉的樣子，同時也偷偷地試著處理掉桌上的烈酒。他們照原定計畫，一個接著一個醉倒，不是倒地昏睡，就是東倒西歪地在房間內徐步晃蕩。音樂漸弱至幾乎聽不見。

當商人們看似毫無還擊能力後，首領立刻吹了那聲很特別的口哨，搶匪眾人（包括首領本人與火爐旁的衰弱婦人）瞬間開始行動。這次他們的動作如貓一般，偷偷摸摸，巧手從商人們的口袋中掏出錢包、手錶與珠寶，同時也在貨物與行李中翻找各個值錢珍貨。他們將贓物遞送到首領那兒，集中塞滿一大個麻布袋，收穫可觀。

忽然間響起另一聲口哨聲，和先前那兩次完全不同，這次聽起來更為尖銳，帶著某種警方的威嚴感。整幫搶匪都嚇到了，商人們奇蹟般地瞬間甦醒，彷彿演練過似的，一一衝向身旁最近的搶匪。雙方陷入激烈混戰，桌椅被摔在地上，餐盤酒瓶滿天飛⋯⋯男性搶匪們最終束手就擒，雙手上銬，女人們則在威脅下屈服投降。

商隊中身形最小的一員把門打開，朝著門外黑夜吹響一聲警式口哨。回應口哨信號的是遠方啟動的卡車聲，轟隆隆地朝著旅社開來。其中一名偽裝成商隊的警探來到罪犯面前，告知他們已被逮捕，並交代手下將眾人帶走。

卡車停在旅社門外，在持續怠速運轉的引擎聲中，眾臥底警探來來去去，取回他們的衣物與行李。小個子警探最後離開，大搖大擺地取走搶匪首領丟在桌下的整袋贓物。

在短暫停頓後，後台傳來的引擎聲終於換檔起步，卡車轟隆隆地離去，車聲淡出，回歸一片寂靜。眼前這無人的凌亂場景，是先前那段戲劇事件唯一留存的無聲餘韻。這樣的氛圍持續著，直到大幕落下，才打破了場上的靜止。

2. 手術室

現在是凌晨三點的醫院。

幾個小時前，一名前來本國參訪、身分顯著的政治外賓參加完特別為他舉辦的重要晚宴後，在回程途中不幸遭遇汽車事故。

一開始雖判斷為頭部輕微損傷，但稍後發現其實是嚴重的頭骨裂傷，外交隨從與外賓此趟拜會的相關政府部門都十分擔心。隔天新聞將迅速傳遍全世界，兩國人民也會表示高度關切。於是國內最知名的腦部外科權威從睡夢中被緊急召來，外賓也火速被送到醫院。

即興片段從黑暗的手術室開始，實習護理師進場，開燈，跟著她後面進場的是醫院主管，幾位護理師跟在主管身後，在主管的命令下，準備緊急大手術需要的相關器材。同樣緊跟在後的是診斷師、X光放射師與麻醉師，三人神色擔憂，以純熟俐落的專業態度開始著手各自的工作。

場上氛圍瀰漫著強烈的期待及相當沉重的責任，醫院名譽，甚至是兩國外交的未來命運，全都取決於這次手術之成敗。

沒過多久，知名腦部外科權威就登場了。他檢查了診斷師整理的病歷表、X光片，確認手術器材與人員，指示大家準備手術相關的進一步行動，接著護理師協助腦外科權威與他的助理清潔、消毒，並換上手術袍。

一切完備後，傷者（想像中的角色，並非真人）被推入手術室，搬上手術台。他這時已處於麻醉狀態，且正在輸血中。

手術就在這股緊張氣氛中開始了，腦外科權威與兩名助手在傷者頭頂不斷操作。這段手術動作大部分都是以示意的方式進行，並無聲地用手勢指示著器具設備的傳遞或移除。

手術過程出現一個危機，狀況越來越險峻。麻醉師警告傷者脈搏已過低，呼吸變得不規則且極為費力。種種跡象與反應皆表示傷

者已越來越虛弱，情況快速惡化，陷入危險狀態。此刻場上氣氛呈現高度緊張。

在這緊要關頭，外科權威不得不做出極端的抉擇——為傷者注射一種新藥物，可能延長傷者生命跡象直到手術完成，讓身體狀態回復，但在傷者目前狀況下，可能也難以負荷新藥物的刺激。機率是一半一半。腦外科權威下令注射新藥物。

手術繼續進行。沒多久，麻醉師在眾人注目下報告脈搏已較為強勁，呼吸也變順了。傷者狀態有所好轉，他撐住了。現場緊張氣氛姑且稍加舒緩。

手術終於結束了，一切順利成功。

傷者被推出，助手與相關工作人員向腦外科權威道賀，讚賞他的勇氣與技術。就在全場大功告成的欣喜氣氛中，護理師協助醫師們換下手術衣，消毒、清洗。

其中幾位助理醫師準備離開，他們停步，再度向腦外科權威道賀，並與其他人告別。同時，護理師清理手術室，工作完成後也一一離開。

現場只留下腦外科權威與實習護理師，其他人都散去了。實習護理師拿外套讓腦外科權威穿上，陪他走到門邊。腦外科權威回頭再看手術室最後一眼，歷史上一段了不起的插曲方才正在此上演。他流露滿意的神情。年輕的實習護理師關燈。在如同開場時手術室的一片漆黑中，幕緩緩落下。

3. 戲班三角戀

角色為國際知名馬戲班成員，人人皆是頂尖馬戲表演者，誠懇敬業且相處融洽，多年來如大家庭般彼此共享戲班的名聲與財產。

場景是在主帳後幾頂梳化用小帳棚的空間，現在是中場休息

時間，表演者不是在此休息，就是在準備下半場的戲碼。小丑與負責表演無鞍騎馬術的妻子在其中一頂帳篷前，小丑此時正協助妻子把戲服後背扣上。隔壁帳篷旁的一張長凳上坐著正在抽菸的馬戲班主，還有帥氣的空中飛人，正為那雙特製鞋子綁上鞋帶，並用木條測試鞋子是否有足夠抓力，足以應付他演出的高潮段落。另頂帳篷前有特技演員在暖身，成員有男有女。旁邊幾頂帳篷皆上演著類似的馬戲人生日常情景，不過在這裡看不到動物與馴獸師，他們在另外的區域。

　　眾人揶揄著一如往常憂心忡忡的班主，他們談笑中提及演出有多順利，在小鎮吸引了空前人潮。當下氣氛極好，多年來的成就與付出讓眾人緊密連結在一起，如家人般彼此以敬意與寬容相待。

　　場景一切就緒後，班主看了看手錶，告知團員下半場要開始了。班主離場，接著從側台傳來他的口哨聲，全團人員紛紛起身動作。聽見他們的cue點後，幾名演出者快速離開，登台演出，等到適當的節目間隔才返回休息處。如此來來去去的日常流程順暢無比。

　　小丑、無鞍騎師與空中飛人還留在此地等待他們的cue點。空中飛人似乎覺得自己的鞋子哪裡不對勁，隨著上場時間逼近，他不斷解開鞋帶又重綁，不耐煩地重複測試。就在他聽見場上響起他的名字時，他還在弄那雙鞋，而且越來越沒耐心。班主暴躁地衝進來叫他，這時他根本都還沒完成準備工作。班主作手勢要進場音樂從頭演奏一遍，空中飛人也跟著班主登場。

　　後台流程動作依舊，演出者如先前那樣，在段落間返回換裝，現在小丑與無鞍騎師在這幫忙所有需要協助的演出者。

　　忽然間，從側台[1]傳來眾人的齊聲尖叫，接著是群眾那震耳欲

[1] 因此段落演出場景為戲班後台休息區，馬戲團表演主舞台事件並未真正在場上發生，此處「側台」指的是馬戲團故事中的表演舞台，也是即興練習的側台。

聲的不祥吼叫聲。大家都僵住了。像這樣的聲音只有一種可能——令所有馬戲班聞之色變的慘劇發生了。所有演出者像是擺脫了接續而來的片刻沉默，衝向舞台進場處，擠來擠去，伸長脖子想要一窺究竟。慢慢地，擠作一團的表演者向兩邊讓開，形成一條通道，他們看著班主與幾名特技演員從眾人中間穿過，抬著癱軟的空中飛人，一路走到他的營帳外，把他放在那兒。

這時，令人驚訝的事發生了。無鞍騎師放聲大哭，從人群中狂奔至躺臥在地的空中飛人身旁，不斷嗚咽啜泣，將他的頭環抱在懷中，親吻他蒼白無血色的臉龐。

此舉的暗示已相當明顯。團員先是被她無法克制的真情流露嚇到，接著又為身為丈夫的小丑感到難為情。在馬戲班如家人般的生活中，從沒發生過這種傷感情的汙痕。小丑既因妻子情緒崩潰感到尷尬，此刻還得面對眼前揭發的不倫戀，也只能啞口無言地楞在那兒。

團員們就這樣站在那裡許久，彷彿被這股不安鎮住，久久不能動彈。眾人同情地望向小丑，彼此交換眼神以確認各自反應。只有班主還未失去神智，命令大夥各自去忙手邊的事，把表演完成。他告訴大家已經請醫生過來了，會檢查傷者。

表演者四散，如先前般開始工作，試著禮貌地忽略剛才那難堪的場景——悲慘的女人與她的愛人，還有呆住的小丑，望著背叛他的一對男女，說不出話來。

不久，醫生匆忙進場，讓昏迷的空中飛人脫離女子滿面愁容的懷抱，開始仔細檢查。就在這時，班主忽然決意要小丑出場表演，讓觀眾笑一笑，忘記先前的意外，回歸正常。他帶著心情低落的小丑朝馬戲表演場走出去，接著我們聽見班主向眾人介紹小丑登場。

小丑在側台演出時，醫生正仔細檢查傷者。根據初步診斷，傷者暫無大礙，只需幾劑藥物就能甦醒。沒多久，傷者動了起來。隨著空中飛人緩緩恢復意識，無鞍騎師也讓自己平靜下來。

小丑從表演場上回來時，醫生正協助空中飛人坐起，和他保證身體沒有什麼太大損傷，恭喜他命大福大。醫生提醒傷者多休息幾天後就離開，留下戴綠帽的老公與被揭穿的一對戀人。

其餘表演者在穿梭來去時已和這三人保持距離。他們從旁邊繞過，快速離開，不需上場的則退回到自己的梳化帳篷內，放下門片。空中飛人還搞不清楚自己昏迷時究竟發生了什麼事，不知道自己與無鞍騎師的婚外情已被眾人得知，反訝異於眾人的冷淡與漠不關心，覺得氣氛十分詭異，自己從空中摔下、差點喪命，眾人竟然還如此刻意走避。同時他也納悶著無鞍騎師為何明顯地焦慮不安，小丑為何一語不發地兩眼直視。

這時戲還沒落幕，要等到這群人為這段即興演出找到令人滿意的收尾，戲才真正結束。它會怎麼結束、該怎麼結束，才不會讓這段演出的結局平淡乏味或是過於灑狗血呢？

4. 週日午後

場景是南法某省城一中產小康家庭，也是有著眾多叔叔阿姨表親姻親的標準大家族。

時間是慵懶的周日午後，天氣相當炎熱，眾人一整日發懶，讓自己就算穿著正式拘謹的周日服裝，也盡量輕鬆舒適一點。

若不是有女士們在，男士們還寧願在樹下睡午覺乘涼，或到陰涼的酒窖裡談天講古；而女士們，要不是因為再也推辭不了皮蕭先生的定期探訪，也寧願穿著家居服待在昏暗的起居室。皮蕭先生是名上了年紀的本地藥劑師，眾所皆知的煩人角色。

眾人聽見大門打開的吱嘎聲，其中一人打起精神來，硬撐了一會兒後說：「皮蕭先生今天滿早到的。」另一人樂觀地說：「希望他早點來，也就早點走。」

　　然而進場的不是皮蕭先生，而是拉巴特先生。他敲了敲門，聽到有人喚他進來才進場。這家人看見這位律師老朋友已經夠驚喜了，當他們發現拉巴特先生不是單純社交造訪，還帶著他那只老公事包時，更是加倍地驚喜。

　　不過拉巴特先生很有趣，他並沒有馬上表明來意，反而賣起關子，讓大家來猜他究竟有什麼重要原因，要在安息日打擾大家，讓自己在這麼熱的日子硬出現在這兒。他好像在玩遊戲一般，提醒大家他一直都是這家人的好朋友，並暗示他們，他就要成為大家的大恩人。

　　眾人紛紛燃起好奇心，試圖誘使拉巴特先生說出重點。而拉巴特先生享受著這般逗弄折磨的過程，終於來到秘密揭曉的時刻。

　　他們還記得皮耶・路易嗎？——這家人隔了兩代的單身表親，沒人想和他有瓜葛的家族浪子。

　　這家人出現各種不同的反應：有人皺眉、有人表情糾結、有人沉下臉、有人一副麻煩來了的模樣、有人輕蔑地聳鼻子。眾人反應皆表現出他們的失望。

　　拉巴特先生拜託大家好心點，不管人還在世時如何，過世了總要給點慈悲情面，更別說這單身表親還修改了遺囑呢！他可是不顧自己所有私生子，把幾百萬法郎的財產給了——誰？喔，沒錯！就是給了拉巴特先生現正造訪的這家人。

　　一片啞口無聲的沉默，眾人倒抽了幾口氣，話像鯁在喉嚨，說不出口。聽到這消息之後，家族成員更小心地忍住喜悅，為了保持觀感，試圖讓自己表現出為離世親族哀痛的人格尊嚴。

　　不過要這麼費力真是太難了。慢慢地，大家實在無法再壓抑自己的真實情緒，態度舉止都放鬆下來。不久，他們完全拋下先前的面具，沉浸在歡慶的心情裡。此時的氣氛愉悅無比。為了慶祝這一刻，家族主人從酒窖帶上來一瓶珍貴、特別為特殊場合保留的干邑白蘭地，女士們則去取酒杯與蛋糕。

正當木塞才「啵」的一聲拔出，就傳來緩慢規律的敲門聲。我的老天！一定是老藥劑師皮蕭先生來了。大夥兒都快忘記他了，待會他一定會一直待在這，說個沒完沒了，無法擺脫！

家族主人馬上兩三步迅速移往門邊，背對門口，指揮眾人。眾人在密謀般的慌張中，迅速藏起酒瓶，收走蛋糕，取走酒杯，把法律文件收到公事包裡面，一起塞到沙發下。場景回歸一幅安詳的周日午後人像靜景時，有人回應了皮蕭先生的敲門聲，請他進來。

彼此敷衍的問候後，這家人實在找不到什麼話和老藥師聊天，但藥師一個人倒也應付得很好。他聊了一下炎熱的天氣，對現代藥物發表看法，評論現代藥物的發明讓高尚的傳統藥學顯得一無是處；他還抱怨這裡痠、那裡痛，順便說著鎮上最新的各種重要數據統計。他唸個不停，好像一大段獨白，聽者飽受折磨，都快無聊死了，只想要趕快結束這一切，繼續剛剛的慶祝。想要擺脫這老傢伙的念頭，明明白白寫在每一張臉上。一段時間後，有人開始假裝點頭，有人沒禮貌地自顧自聊起天來，還有幾名女士失態地咯咯笑著，離開房間。

最後，皮蕭先生忍不住表示自己還沒老到看不出來眾人反常的態度，他已察覺到大家有事瞞著他，因為某種原因而讓自己在這不受歡迎。既然大家無心招待他、使他心情愉快，他也就很快地找個理由告辭了。

皮蕭先生離開後，眾人的沉默在門關上、發出吱嘎聲那瞬間得到解放，恢復生氣。蛋糕和酒杯又出現了，那瓶白蘭地在幾人簇擁下重新登場。大家互相敬酒，敬彼此的健康，敬可憐表親皮耶・路易的重病讓他上天堂，敬等待眾人的大筆法郎，拉巴特也敬自己將得到的傭金。他們放開來喝，對處於歡愉高潮裡每一個人的提議敬酒。

最後，大家決定馬上前往巴黎，在其他人來搶這筆遺產前先開始花錢。戲也在此時畫上句點。

5. 海景

海上這場狂風暴雨已經翻騰了整整兩天。四艘漁船在近一周前出海，展開漁季捕魚作業，如今早該回來了，卻始終不見蹤影，生死未卜。

在這老漁村的岸邊，聚集著漁夫們的家人與村民，在無情大暴雨中憂心忡忡地等著、盼著，在海平線那頭不斷找尋遲歸的漁船與失聯漁人的蹤影。

現場氣氛有一股帶著恐懼的盼望，還參雜著絕望，以及此地悠久傳統累積而成的堅忍耐心。

這時，有人似乎看見遠方有什麼動靜——像是一艘船，或是兩艘，正在和狂暴的大海搏鬥。有人拿更高倍數的望遠鏡仔細觀看，發現只有一艘船，桅杆已斷，遠看讓人誤以為是另一艘船。

一時之間還看不出究竟是哪一艘船，不過隨著漁船翻動顛簸，有幾個較清楚的角度顯示甲板上擠滿了漁人。岸上的人知道這只有一種可能：其他的船都沉了，有些船員被救到這艘船上。

但是哪幾艘船沉了？被救起來的船員有誰？狀況不明叫人快發瘋，有些較勇敢的村民搭著幾艘救生船出海，想把那艘支離破碎的船與被拋棄的貨物一起拖回來。

隨著一艘艘救生船裝載著生還船員上岸，狀況越來越明朗。有人的摯愛親人回來了，有人只能承擔傷痛。有個小女孩以為看見爸爸，跑過去要擁抱他，看見對方轉頭才連忙往後縮，原來是別人的爸爸。

現場也同時能感覺到兩方的反應有某種心理藩籬，或說心理差異。親人幸運歸來的家庭在其他人的悲劇面前，無法盡情流露心中欣喜；不幸的家庭也無法那麼不盡人情，就算是自身面臨噩耗，也不能對他人歷劫歸來的喜悅表示無視、甚至心有不平。

接下來發生什麼事呢？哀傷的人們是否會和歡慶的人們分開，

組成自己的小團體？還是有其他可能呢？在這樣的場景，眾人會如何反應？

6. 衝突

　　在這廣大的農業國家，史塔克醫生是方圓兩百英里內唯一一位執業醫師。

　　然而這位熱忱又敬業的醫師已經好幾天沒有出診了。他年幼的獨生女得了嚴重的感染症，狀況危急，於是醫師每天都守著他小小的「家／醫院」，祈禱不會接到病人要他出診的電話。

　　醫師夫妻與護理師三人輪流接手照顧，任何他們該做的與醫學可以做的都已經做了，就為了救回女兒的命。此刻，小女孩處在關鍵時期的最後階段，命懸一線，任何小小的疏忽都可能致命。儘管醫師比另兩人都要累多了，還是堅持自己堅守最後階段的守夜工作，確保萬無一失。

　　然而天不從人願，醫師的擔憂還是成真了。離他家最近的農人鄰居布洛恩先生過來，通知他有緊急事件，原來是布洛恩太太心臟病發了！

　　醫師太太不許醫生出診，他也不斷解釋為何現在不能去。此時場上出現一場看不見的心理交戰：醫師如果離開寶寶身邊，會怎麼樣？但如果他拒絕去救心臟病發的布洛恩太太呢？兩個男人都能理解各自處境。

　　但這群人又該怎麼不帶憤怒、怨懟，不失禮地解決眼前困境？

7. 導演初體驗

朱利安‧威爾斯是名年輕、誠懇，還未恃寵而驕的劇場導演，
對工作永不熄滅的熱情之火讓他早早成名，起步沒多久就給好萊塢
鎖定網羅。

於是我們看見他在片廠排練他第一部電影的第一場大戲。看著
他對無論多小牌的演員都予以鼓勵，對待最低階的工作人員也是貼
心無比，拍片現場似乎都被他的活力所感染，成了個親切和諧、充
滿生命力的小島嶼。

演員經過一次又一次的排練，逐漸進入狂喜狀態。當他們把這
場戲完美地走過最後一次，大家都像瘋了一般，喜出望外。

進入拍攝階段後，現場依然充滿了如先前排練的藝術靈光，彷
彿從這年輕的才子導演裡面源源不絕地流出，感染了所有人。這場
戲開拍，一切都這麼完美，像閃爍的寶石般毫無瑕疵，只需一個鏡
頭就成功了。

一聲「卡！」打斷了現場的屏氣凝神，這時所有人都迸發無盡
喜悅，上前恭喜導演，女演員們伸出雙臂擁抱導演，眾人以各種美
言彼此稱讚。對他們來說，這是影史鏡頭捕捉過最出色絕倫的永恆
畫面。這時，從攝影棚暗處傳出零零落落的掌聲，眾人的歡慶氣氛
像是被劃下了休止符。

眾人轉頭望向掌聲處，拍手的製作人與身旁的馬屁精從暗處
走出，原來他們方才一直在那全程觀察。「一切都很好，真的太棒
了。」製作人要大家放心，馬屁精也在旁點頭同意，「但……」

接著製作人開始提出建議（「大家要知道，這只是建議而
已……」），要大家改進這裡那裡，馬屁精也不斷點頭稱是。

慢慢地，現場氣氛與眾人高漲的情緒有所轉變。隨著製作人把
這場戲的完美結構拆解得支離破碎，導演與全體劇組的心情越來越
低落。

在劇組面前盡失顏面的導演並不認同這些所謂的「建議」，越來越生氣地為自己與眾人辯解，尷尬的演員慢慢離開現場，他們清楚知道導演的表態毫無用處，一切無濟於事。劇組人員也跟在演員後面撤退、離場。

現場只剩導演、製作人與馬屁精三人。製作人這時對導演下了最後通牒，要不就照製作人的想法重拍一遍，不然就直接換導演來拍。

在這場即興演出的尾聲，被拋下的年輕導演感覺到自己的靈魂首次受到好萊塢惡火的洗禮，被焚燒、折磨。他雙手緊緊抱頭，像無數個在他之前的年輕導演一樣，為著同樣的事，用同樣的方式、同樣的理由不斷爭辯。

8. 別笑了！

老托托利諾是個知名小丑，他女兒和沙索都覺得沒人比他更好笑了。沙索是托托利諾的徒兒，一名才華洋溢的年輕人，在托托利諾的訓練下，準備成為接班人。有了這層關係推波助瀾，沙索與女孩自然而然地相戀，最近才剛完婚。於是上了年紀的小丑也重新推出戲碼，打算和女婿一起搭檔演出。

但沙索實在太出色了，每次演出似乎都搶走了老人的焦點，不用多久，年輕人就成為場上的明星，托托利諾只能撐在那兒當陪襯。

托托利諾想要讓自己開心點，但內心其實還是很受傷。他對自己的創作很滿意，也為這對幸福新人感到開心，卻暗自承受自身名氣不再的苦惱。

這段即興場景發生在某次演出結束後的夜晚。三人一如往常，在演出後準備一起用餐。這對小夫婦這時還洋溢在新婚的喜悅裡，

滿足於婚後漸上軌道的舞台成就，不過看見老人面對事業走下坡的苦澀，只得壓抑彼此的欣喜。更慘的是，這天晚上女孩發現她父親竟然開始偷偷喝酒，他以前從來不會這樣的。在吃飯時，他們有一搭沒一搭地說話，但還是表現出三人間應對的僵局與艦尬。

現場氣氛相當艦尬。他們試著避免在吃飯時談論公事，但好像說什麼都不免會帶到爸爸如今的難堪處境。他們還能聊什麼？不管說什麼聽起來都好虛偽。他們還能做什麼？好像什麼辦法也沒有。終於盼到的幸福人生，現在嚐起來卻是如此苦澀。

吃晚餐時，老人數次離座。女兒知道父親又去偷喝酒了，但猶豫著不知該不該告訴沙索，擔心讓他更煩惱。不過沙索馬上就猜到了。老人每次回座都越來越醉，面對兩個年輕人沉默的緊繃神情，老人還開始疑神疑鬼，任何一舉一動都讓他心生疑慮。他再次離開餐桌，和二位年輕人道晚安。

托托利諾離場。這是他職業生涯第一次喝醉，但滿面愁容的兩個年輕人知道這絕不會是最後一次。因為就在年老的小丑走到門邊時，他竟回頭轉向兩人，所有的抑鬱沮喪醞釀成一股惱怒情緒，大喊著：「別笑了！」

9. 家庭教師

有個窮大學生為了賺外快，來當富家女的數學家教。這滿臉雀斑的少女在爸爸心中是個鬼靈精，在家教眼裡則是個愛搗亂的小魔鬼。

一開始，教課一切順利，直到家教給了道學生解不出的難題。為了報復家教，學生激老師自己解題，結果老師也解不出來！他吞吞吐吐地試著重頭解釋一遍，用重複的話來拖時間，但還是無法算出正確答案。看著老師陷入苦惱，學生享受這種虐待的快感，像個

老手一樣玩弄對方於股掌間。

　　這時好巧不巧，付錢雇請家教的爸爸這時走進來，想要在旁聽聽女兒今日的進度，讓家教更加不安。他試著拿另一個題目來轉移話題，但壞心的女孩又迫使他回到原本的難題。家教又試了好幾次，還是解不出來。爸爸發現家教被難住了，就告訴兩人這題要怎麼解。

　　大學生這時感到尷尬無比，相信他的工作大概就到此為止了，但爸爸人很好，試著裝作沒事一樣，說自己年輕時也常解不出來這類問題。為了安慰年輕人，爸爸還邀請他留下來共進晚餐。

　　家教同意了，爸爸也離開房間，讓他們繼續上課。但家教開始講課時，小淘氣閃現某種得意洋洋、一副「我贏了，你慘了」的神情，從她的竊笑中，我們都知道這女孩一如往常，將是佔上風的那一方。

10. 受困

　　一群觀光客跟團來到蒙大拿州知名銅礦區，參觀一英里深的地底礦坑。這群人來自各種背景，分屬不同的個性類型，是平常在其他場合絕不可能湊在一起的組合。

　　除了導遊外，這群人包括一名股票經紀人、等待機會要詐騙前者的侵占公款犯、經紀人的太太、兩名女老師、一名娼妓、一對度蜜月的新婚夫婦、一名殺人犯和一路追蹤他的探員、戒不掉酒癮的酒鬼等等，還有一個知道自己因重病而時日不多的女孩，跟著一群人想要完成或許是今生最後一次的旅行。

　　這群人從升降梯走出，升降梯再度往上，留他們在坑底下習慣微弱的光與洞穴深處的氛圍。導遊要大家打開手電筒，準備深入礦坑時，忽然傳來一陣震耳欲聾的爆炸聲，把大家都震倒在地。好幾

頓的石塊土灰從升降機台一瀉而下，一路塌陷至礦坑口，巨大的壓力把岩層土石壓得緊緊的，所有旅客就這樣被困在裡面！

　　眾人剛從爆炸及礦坑崩塌的驚嚇中回神，發現受困坑中後又是一陣驚嚇。在這幾分鐘的恐慌中，每個人暗藏的本性瞬間顯現。年輕的新娘因恐懼而放聲尖叫；股票經紀人要求導遊想點辦法，他妻子昏倒了，妓女在旁照料她。殺人犯與探員一把抓起鏟子，瘋也似地想挖出一條路來；酒鬼伸手拿酒瓶，想喝個幾口壓壓驚，才發現酒瓶碎在口袋裡──眾人便如此用各自方式反應當下衝擊。

　　簡而言之，突如其來地被埋在地底，每個人的第一反應看來都是先維護自己的需求。接著，事實證明要與外界聯繫並等待救援的機會越來越渺茫。大家越來越餓、越來越渴，手電筒電池的電量即將耗盡，燈光也變得微弱。此外，眾人意識到通風系統已停擺，氧氣逐漸變得稀薄，被地底毒氣滲透。很快地，原先的自我中心開始轉為恨意，充斥在他們的一言一語、一舉一動中。

　　在死亡威脅下，眾人像兇惡猛獸般耍狠，責怪彼此的缺失，不斷地究責，找人出氣，互相咒罵怎麼沒能逃出此地。有人狠狠發洩心中怨恨，有人流露怯弱本性，也有人以忍耐與寬容苦撐。

　　當死亡迫近似已是不可逆的結局時，眾人間卻油然產生某種堅定深厚的革命情感。在這一刻，受困者忽然意識到所有的希望都幻滅了，生路已絕，只能接受要一起死在這裡的事實。

　　從此刻起，氣氛出現翻轉，蛻去所有人性弱點與醜惡面。眾人接下來的一切舉止、為他人所做的犧牲奉獻，似乎都更具人性光輝也更真摯，展現出無私的良善本質。

　　這段即興練習的考驗，就是眾演員該如何處理、表現從生命終點的絕境至烏托邦世界的轉變，正如前半段突發意外對每個角色的衝擊影響。但最後結尾的效果，一定要（證明其中一名角色的言論或覺察）令人相信這會是其所見過人與人之間最平和、最和諧的場景，並且相信此情此景並非永恆──一旦獲救，眾人只會回到先前

的本性。於是，只能如那名角色般祈禱著永遠別獲救。

　　至於最終是否獲救，若真獲救了，大家會做何反應，也可以是繼續發展的即興題材，一切就留待參與者視其實際需求自行決定。

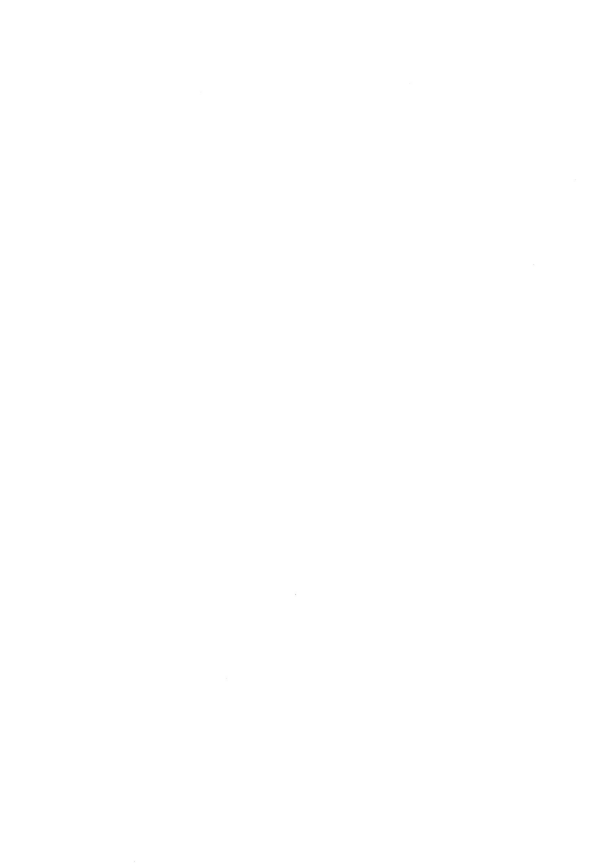

麥可‧契訶夫「心理動作」技巧實務運用導引

安德烈‧馬拉夫－巴貝爾（Andrei Malaev-Babel）譯[1]／評注

　　「心理動作」的概念，始終是麥可‧契訶夫遺留下來最受推崇的創作寶藏之一。這篇附錄就是要為演員與讀者提供實際運用心理動作技巧的細節導引。在《致演員》第五章，契訶夫聚焦於心理動作在角色整體上的運用，但他同時也提到心理動作同樣可運用在「表現角色的任何片段，如特定的場景、長段台詞，甚至是幾句話等」。然而，書中除了以六個生動的心理動作範例來說明六種不同角色外，卻並未向讀者進一步解說其多重運用的方式。在契訶夫另一本經典著作《表演的技巧》（*On the Technique of Acting*, 1942年英文版），關於心理動作的那章節就寫得詳細多了，裡面提供許多特別的資料，可充分拿來做《致演員》書中心理動作技巧的補充說明與延伸發展。但即便有《表演的技巧》明確的文字說明，也不足以從各角度完整解釋此技巧。關於心理動作多重運用更詳盡的說明，其實記載在契訶夫1946年出版的俄文版《表演的技巧》（*O Tekhnike Aktyora*）。這個俄文版是由作者本人自掏腰包發行出版，而儘管大多數人不相信，這本書並非只是從他的英文版本直譯成俄

[1] 馬拉夫－巴貝爾在本附錄中將俄文版《表演的技巧》闡釋心理動作的章節翻譯成英文，以作為參考與說明之引證。

文而已。俄文版和英文版的相異之處不只表現在內容裡，最重要的
是「結構」上的不同——俄文版《表演的技巧》更像是一個學習過
程，按部就班地帶領學生讀者掌握契訶夫表演方法的要點。於是，
我以該書闡釋心理動作的章節為基礎，完成這篇實務運用導引。該
章節以條理連貫的結構，涵蓋了心理動作不同面向最完整的參照。
有鑒於俄文版心理動作章節的內容，有大半散見於契訶夫各英文版
本的著作中，因此本附錄將只著重於英語語系學生與劇場從業人員
先前無法取得的俄文資訊部分。

奇幻心理動作（Fantastic PG）

　　契訶夫不只是公認的戲劇教學大師與理論學者，他也是二十世
紀俄國最偉大的演員之一。他的表演風格可被歸類為葉夫根尼‧瓦
赫坦哥夫所謂的「奇幻寫實主義」（fantastic realism）[2]，是當時劇
場相當特別的一派潮流。契訶夫在莫斯科藝術劇院（MXAT）和二
團（MXAT II）時期所扮演的所有角色，總讓人覺得有一種超越生
命本身的厚度與廣度，甚至是有誇張的傾向，但同時間角色既不會
變得膚淺或扁平，更不會落入刻板形象的窠臼中。換句話說，這位
演員總是可以在情感面與心理面讓角色具有寫實的說服力。他創造
出來的角色依舊是層次複雜的人類，但或許更像是那些我們在夢中
看見、在奇想中想像出來的人物。這也是為什麼在觀眾眼中，這些
角色時常能表現出如生與死、愛與恨、美與醜的普世概念。他們擁
有某種力量，既能與普世課題產生迴響共鳴，也能在觀眾心中觸動
那最親密也最神聖的感受與思緒。契訶夫的表演方法並未直接解釋
契訶夫作為演員那獨特且極為藝術的個人特質，這也是為何他那超

[2] 此詞在中文文獻尚無固定翻法，亦有人翻作怪誕寫實主義、幻想寫實主義、驚奇寫
實主義等，在衡量上下文後於本書中採用「奇幻寫實主義」。

凡才華的本質，至今仍是許多當代演員努力解開之謎。

　　在俄文版《表演的技巧》裡的心理動作章節，作者特別提到了「奇幻心理動作」一詞，而這詞是從未在契訶夫其他版本著作中出現的。他要他的學生讀者觀察植物與花朵的樣貌、建築的形狀、不同的地理景觀、神話傳說中的奇幻角色，並教大家如何從這些生物、動植物或景象中找到它們的心理動作與質感，藉著心理動作讓它們活起來，為它們注入靈魂，找到並掌握它們想像的「意志力量與感受」。契訶夫用「奇幻」一詞來形容這類心理動作。透過運用身體和心理來工作抽象且無生命的物體或奇幻角色，契訶夫藉此幫助演員發掘隱藏在自己內在的資源。一旦開發這些內在資源，不但能讓表演更豐富、更不落俗套、更充滿靈性，也能幫助你讓角色超越日常再現的粗淺層次。藉由工作奇幻心理動作，演員會發現無論他們扮演的是寫實角色或奇幻劇碼，他們也能於其中處理普世的課題與概念。

　　*你可以讓你的心理動作或多或少近似於日常動作，你也可以創造一個**奇幻的**心理動作。透過奇幻心理動作，你將能夠傳達出最深刻也最原創的藝術概念。*[3]

　　契訶夫這段話與他所謂的「奇幻心理動作」提供了如此寶貴的觀點，讓我們得以窺見其表演方法的隱藏目標，同時也讓我們更接近「演員契訶夫」絕世才華的本質。

[3] 參考原文附錄處理方式，本文所有摘錄自俄文版的內容，皆以楷體表示。

心理動作的實際運用

　　此附錄中的原始圖像許多並未出現在任何契訶夫的英文著作中，是插畫家暨知名劇場設計尼可萊‧瑞米索夫（Nicolai Remisoff）為俄文版《表演的技巧》所繪。其中有幾個相近的繪圖收錄於英文版《致演員》前半部，不過附上了非常不同的說明文字（比對附錄與眾多契訶夫英文版收錄圖文之差異，本身就是滿有趣的研究過程）。可特別注意在下段文字中，契訶夫如何說明找到並發展心理動作的過程，並與第五章圖四之敘述相比。

實際運用心理動作有五種可能。

（1）運用於角色整體

　　你可運用心理動作掌握**角色整體**。

　　舉例來說，在工作果戈里《欽差大臣》劇中市長一角時，你可能會發現他的意志是傾向奮力向前（動作），但伴隨著懦弱的態度（質感）。於是你憑藉著你的第一印象，創造出一個簡單的心理動作。讓我們假設這動作如圖一所示。完成動作並具體地感受到動作後，你會出現一股衝動要繼續發展動作。你的直覺或許會驅使你在「動作上」放低重心並**接近地面**，在「質感上」則表現出**緩慢沉重**之特質（見圖二）。上述心理動作的新體驗則會再度引領你做出新的動作，現在可能是：動作想要往身體的側邊去（狡詐），手握拳（意志堅定），聳肩，整個身體微微朝地面彎曲前傾，彎膝（懦弱），腳稍微內轉（遮遮掩掩）（見圖三）。

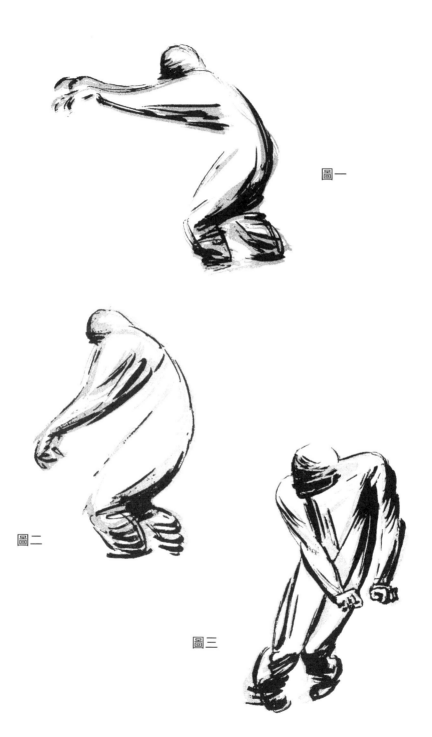

圖一

圖二

圖三

（2）運用於同一角色不同時刻

工作整體角色時，你也可以為他的不同時刻尋找特定心理動作。過程原則上同前述，唯一的差異是現在你調整自己的注意力於某一個時刻，把它視為完整的、有頭有尾的整體來檢視。

假設你已經為角色整體建立了一個心理動作，現在要為他的不同時刻尋找一系列心理動作，但你找到的動作各有程度上的不同，這樣的話該怎麼做呢？該把動作連接起來變成一個動作嗎？大可不必。就讓動作維持在你找到它們時的樣子，分開運用，讓它們自由地在你身上作用。這樣一來，很快你會發現即使動作之間大不相同，它們卻擁有同一個目標，為著這目標彼此加強、互相配合。你也會發現每個動作慢慢開始調整、改變**各自**的層次與細節。你會開始跟隨著動作的意念，而非強加自身意念於其上。除非你失去耐心，讓理性介入，扼殺它們的生命，否則心理動作會像活生生的生命一樣不斷成長，讓你那充滿創意的潛意識直接開口說話。

（3）運用於不同場景

在心理動作的輔助下，不管你扮演的是哪個角色，現在你都能深入掌握每一場景的本質。場景本質取決於角色行動、角色關係、角色特質、場景風格與氛圍，以及它在全劇結構的位置。當你為場景尋找心理動作時，記得一定要從你的想像本能出發。這樣一來，不管場景充斥著多麼複雜多變的元素細節，它也將在你眼前化零為整地顯現。在心理動作的輔助下，你便能清楚看見主導此場景的意念與情緒為何。

就讓我們以果戈里《婚姻》（*The Marriage*）第一幕第十九

場，阿加菲亞（Agafya）與眾求婚者為例。

　　先讓我為各位簡單摘要《婚姻》此場景，好幫助理解契訶夫之舉例說明。劇中主角之一的新娘阿加菲亞現正面臨一困境，被迫要從六個新郎（！）中選出未來丈夫。在她那過度積極的媒人安排下，六名男子幾乎是同時抵達新娘的家。在第十九場開始時，我們正看到房間內六名男子疑神疑鬼地觀察彼此、觀察媒人與新娘，誰也不讓誰。慢慢地，六人開始毫不留情地質問新娘，要新娘快點做出最後決定。這個可憐女子既害怕又羞愧、困窘，最後終於衝出房外，留下錯愕的六位新郎。

　　　隨著最後一名新郎進場，一陣尷尬的沉默，這時此場景的動作開始在你心頭浮現。夾雜著盼望與恐懼的波濤，在遼闊又空蕩蕩的空間渾重地升起又落下。這場戲一開始，所有角色就被某種緊張的氣氛所圍繞。當你為此場景尋找心理動作時，或許你會有股衝動想要盡可能地環抱周遭所有空間，你的手臂微微擺動，彷彿他們正將一個充滿空氣的巨大球體抱入懷中（見圖四）。你的手臂、肩膀與胸腔微微收縮。盼望與恐懼的質感滲透了你的動作。此場景中所有參與者的命運都將在五至十分鐘內決定，整個氛圍裡的空洞和不確定性都令人難以承受。新郎們首先討論起天氣，場上氣氛越來越緊張，空間也愈發緊縮：你的雙手擠壓著球體，力量越來越穩固。場上越來越緊張，張力就要一觸即發。新郎們如撲火般越來越接近那尷尬的主題。先前你身邊空曠的空間現在極度壓縮且緊縮：你放下雙臂，用盡最大力氣擠壓周遭空間（見圖五）。新娘再也無法忍受這般困窘壓力，奮力脫逃——場上氣氛爆發（見圖六）！

　　在這例子中，千萬要記得我們處理的心理動作是要表現出整

圖四

圖五

圖六

場戲的總體目標動能，或以史坦尼斯拉夫斯基的話來說，是整場戲
的「行動貫穿線」（through-line of action）。這個心理動作是要從劇
作家、導演，甚至是劇場的角度來體現此場景，而非場上任何一個
角色的角度。像這樣的動作，在排練過程裡須先由所有參與此場景
的演員一起先練過，接著再將動作（於內在）實現。瑞米索夫的圖
像從未完整地呈現動作的全貌，而是描繪動作在發展的個別階段。
俄文版《表演的技巧》之所以珍貴的原因之一，是因為這是唯一一
本契訶夫的著作清楚指示了所謂的心理動作其實是連續性的動態動
作，而非靜止動作。

　　此外，在契訶夫文例與瑞米索夫插圖中，同時指出了心理動作
技巧的另一要素——所謂「想像空間」的範疇。契訶夫首先形容此
空間為一龐大且空洞的巨大球體（在圖五中幾近可見），接著在動
作的影響下，空間開始變化，先是慢慢收縮，其質感從空洞逐漸變
得緊繃，直到最後球體爆炸[4]。

（4）運用於氛圍建構

　　　你可使用心理動作來掌握氛圍的建構。

　　　如先前所述，氛圍有著自己主導的意志（動能）與感受。
依據這些元素，我們能藉由其內在動作與質感讓氛圍具現。如
在高爾基的劇作《底層》（*The Lower Depths*）最後一場戲，場
上突如其來地出現一股強烈氛圍，正可以此例說明。在這棲身
之地的眾房客正準備每晚例行的放縱狂歡，他們高聲唱著歌，
但……

[4] 原作者註：文章後段將更深入探討所謂想像空間的範圍，不過在此讓我們先聚焦於
　心理動作與想像空間的關係。

（門忽然開了）

男爵：（站在門口大叫）嘿！……你們！快……快
　　　來！……那塊地……那裡……演員……上吊自殺
　　　了！

（一陣沉默，眾人望著男爵。娜斯提亞從他身後出現，直
瞪著雙眼，慢慢走向桌邊）

沙金：（低聲說）唉！……被他搞得歌也唱不成了……傻
　　　子一個！

幕落。

　　男爵進場後，場上氛圍丕變。一開始是震驚，緊張的張
力達到極致，但這股能量到最後慢慢消退。氛圍的主導質感首
先可為詭異與劇痛的感受，在結尾時則轉變為哀愁的消沉。
你開始著手尋找心理動作，舉例來說，動作可以如此（見圖
七）：你的雙手迅速（代表動能、力量）高舉（表現詭異），緊
握雙拳（痛苦與力量）。也許你會發現有另個動作能更強烈地
表現最初驚嚇帶來的痛苦質感：舉起雙臂，在頭頂交叉（見圖
八）。停頓一段時間後，你可以緩慢放下雙臂，讓哀愁的質感
越來越濃，接著緊緊貼近身體（沮喪）。此氛圍的最後階段具
有某種無助感——於是你慢慢放開拳頭，放下肩膀，伸長脖子
並挺直雙腿，將兩腿夾緊（見圖九）。

　　把像這樣的心理動作完成後，你和對手演員能藉此感受這
場戲的氛圍。不管你從劇作家那裡得到什麼台詞、從導演那裡
得到什麼走位指令，都能把氛圍傳遞、投射給所有觀眾，將觀
眾、對手演員與你自己結合在一起，激發你的表演，並把你從
了無新意的老梗或各種舞台陋習中解救出來。

圖七

圖八

圖九

　　透過《欽差大臣》劇中市長一角（圖一、圖二與圖三），契訶夫為我們示範尋找心理動作的過程。在此，他提醒我們心理動作是永遠可以變得更完美的。他要我們大膽點，不要怕丟棄最初的心理動作，不斷地尋找更好的可能。以《底層》為例，在上述心理動作的初始階段，其第一個轉化是強烈的（見圖七），第二個轉化則更真實地碰觸了此時此刻的本質（見圖八）。同時，這也讓我們看見一個小小的變化如何完全改變了動作本身的質感與其心理內涵：雙手高舉，握緊雙拳——表現痛苦的質感與激烈「抗議」的意志力量；雙手於頭頂交叉——表現痛苦的質感與較為無力的「自衛」意念。相較之下，後者更為符合《底層》劇中在此棲身的房客之心理狀態。這些「前朝遺人」[5]不是在***抗議***（protest），他們是試著在外面世界的殘忍現實裡***保衛***（protect）自己。演員的自殺像是個警鐘一樣，提醒著他們「現實」早已無可抵擋。在這場戲開始時，所有角色還帶著某種溫暖感受，期待著夜間的放縱狂歡，一如往常地以美酒忘卻現實命運。這可悲的想望，就像是那首「歌」，最終被演員走投無路的悲劇結局給搞砸了。

（5）運用於台詞處理

　　我會試著舉例說明如何運用心理動作來工作角色。

　　假設你正在準備何瑞修初次遇見先王鬼魂時的那段獨白（莎士比亞《哈姆雷特》）。

何瑞修

安靜，看，瞧！它又出現在那裡。

我拚死也要擋住它。

[5] Former people，在俄文中指失去過去身分地位的人。

站住，幻影！

假如你有聲音或是能說話，

對我說吧。

假如要做些什麼好事，可以

減少你的痛苦，增添我的陰德，

儘管告訴我；

假如你握有祖國命運的秘密，

而，也許，事先得知可以預防，

啊，說呀；

或者你在生前曾經聚斂

財寶，貯藏在地穴之中，

據說你們亡魂常為此而出沒，

就說出來吧；別走，說呀。

攔住它，馬賽拉。

　　同前，你必須運用你的想像力。仔細聽何瑞修的台詞，仔細看他的動作，然後試著為他這段台詞先創造出一個心理動作。這動作對你來說可能是某種激烈熾熱的**挺身而出**，像是要留住鬼魂、**穿透**其謎題的渴望。假設你心理動作的「初稿」像是這樣：整個身體向前推送，右手高舉並往前伸（見圖十）。重複演練此動作後，試著（不帶動作）說出這段獨白，直到你可以聽見動作的本質與質感在你說出口的台詞上起作用為止。

　　現在，你開始一步步尋找獨白的細節。或許第一時間在創作本能的驅使下，你想到的會是開頭與結尾的對比。何瑞修在開始時是**堅定地**對著鬼魂說話，還帶著某種**敬畏**之心，我們可以從他的話語中聽見**懇求**。但鬼魂還沒回答就要走了，何瑞修的努力看來是白費了，於是他越來越沒耐心。他的信心現在變作**困惑**，敬畏則被**強勢的堅持**取代，懇求成了**命令**，言詞中

的嚴肅莊重化為**嚴厲的憤怒**。現在你有了兩種動作，以對立法則為原則，分別映照著開頭與結尾的意念與質感（見圖十與圖十一）。

在操練並掌握這些動作後，現在說出獨白的開頭與結尾台詞，重複演練，直到你為動作所建立的對比開始滲透到句子裡面。

契訶夫接著運用「三進法則」來處理何瑞修的獨白。他繼續說明中間段落如何讓獨白從開頭過渡到結尾。接下來，他將中間段落分作幾個部分，建議學生可為每一部分，以及部分與部分間的過渡階段尋找適當的心理動作。下段文字是俄文版《表演的技巧》相當重要的段落，契訶夫在此證明了心理動作是永遠可以變得更好的，沒有所謂「最完美」的極限。獨白裡的每一段落，就算再微乎其微，都永遠可以再進一步深究。契訶夫並運用其表演方法中的關鍵要素之一，也就是「預備法則」（Principle of preparation），來說明獨白中任何一個小段落都可以找到更多能進一步發揮的細節。

現在，讓我們來看獨白的第一部分：想像當何瑞修正等著與神秘的鬼魂會面時，他心中也同時醞釀著某種模糊不清的期待。信或不信的拉扯，讓他的靈魂開始沸騰！而這股力量，早在他見到鬼魂現身，對鬼魂說出第一個字**之前**，就在他內在作用了。你現在是否也感受到在獨白的初始階段之前，就出現了前奏——某種預備？讓我們用動作來表達：在你的手臂往前伸之前，它先做了一個強烈但柔軟的大動作，像是在頭頂空間畫個圓。你的身體也跟著手的動作向前晃動（見圖十二）。在等待和鬼魂見面時，那一切在何瑞修靈魂中醞釀的（彷彿發生在台詞之前的），就在這段前奏中出現了（「安靜，看，瞧！它又出現在那裡。」）。在前奏之後，是何瑞修的台詞：「我拚死也

圖十

圖十一

要擋住它……」現在仔細看獨白的最後結尾，何瑞修不但失去自我控制，還失去尊嚴與平和態度。他的靈魂顯得空洞。他最後一段話的「前奏」是什麼？什麼也沒有！沒有「前奏」了！話就這樣毫無準備地脫口而出。

有時你可能會遇到一種情況，發現場上場景恰巧是全劇相當關鍵的時刻，這時不只是每一個動作而已，你所有的音調和聲音的質感對建立情節來說都非常重要，但同時間，劇作家筆下的台詞卻顯得輕描淡寫、無關緊要。在這情況下，所有責任都來到身為演員的你身上。是**你**要為無關緊要的台詞賦予此刻的深度與力度。於是，心理動作這時就能提供寶貴協助了。你根據此場景的心理內涵創造出心理動作，並以此心理動作為你

圖十二

的表演與劇作家文本打底。讓我們以《哈姆雷特》「捕鼠器」這場戲為例（第三幕第二景）：哈姆雷特在宮廷呈現一場戲，讓演員演出毒殺國王的段子，哈姆雷特則在旁觀察國王克勞狄斯對這場戲的反應，藉此判斷國王是否真犯下這樁謀殺案。場上緊張的氣氛預示著一場災難，國王受創的良心在其靈魂深處掀起了翻攪、混亂的力量。關鍵時刻慢慢逼近，台上的殺人犯在「國王」沉睡時將毒液倒入他的耳朵，這時克勞狄斯再也把持不住了，充滿暗示的氛圍就此爆發。

　　　　奧菲莉亞：王上站起來了。

　　　　哈姆雷特：怎麼，被空包彈嚇著啦？

　　　　王后：陛下怎麼了？

　　　　波隆尼：別演了！

　　　　國王：拿火把來。走。

　　　　波隆尼：火把，火把，火把！

　　你會發現除了哈姆雷特的台詞外，其他人的台詞都沒什麼深意。若你今天飾演的角色是克勞狄斯，而你決定把劇本台詞依照字面上的意思說出來就好，那麼你就讓你的表演削弱了這場戲的高潮，也削弱了整齣悲劇的能量。國王心中翻攪、作用的，是恐懼、恨意、受折磨的良心、報復的渴望，或許還有某種試圖維持王者尊嚴的努力。是逃抑或復仇的畫面在他腦海中閃過，但他的思緒糾結在一起，混亂地從他身邊流過，像是濃霧遮蔽了他的視線。他如困獸般頓失援助……此刻能向觀眾傳達的訊息如此豐富，但台詞卻完全不足以表現當下的重量。你開始尋找心理動作。儘管這一刻如此複雜糾結，你的動作卻要盡可能地簡單明確。你的創作直覺或許會驅使你做出**往後倒的大動作，背直直地躺到地上**，倒入所有無意識、不明確的黑

暗中⋯⋯你的雙手雙臂用力地往上送再向後拋，你的頭和整個
身體也都跟著動。你的手掌與手指因自衛而張開，帶著**痛苦、
恐懼與冷淡**（動作質感）。當你往後倒至身體極限後，你想像
自己繼續往後倒，越來越深（見圖十三）。充分演練此動作，
不斷改進、發展，直到動作的能量與質感開始在台詞中產生共
鳴，它們便會為台詞賦予先前缺乏的場景份量。

接下來的段落似乎並非心理動作概念之直接運用，不過在俄文
版中，契訶夫依然將其收錄在心理動作章節內。

我們記得契訶夫是多認真地對待「結構」一事，於是在此也把
這段珍貴文字放進來。這段文字能為演員提供另一種技巧，更生動
地詮釋藝術台詞（artistic speech）。

圖十三

　　契訶夫技巧的每一個元素其實都是環環相扣的。舉例來說，「動作」是無法與「意象」切割的。契訶夫「多層次表演」的概念，讓我們看見在演員的心理狀態中有多少內在行動同步進行著，一個牽引著另一個，為演員在台上的氣場創造出豐實繁複的厚度，就像是契訶夫所扮演的角色那般與眾不同。

台詞背後的意象

　　在此容我略述「想像力」在藝術台詞所扮演的角色。

　　我們日常言語背後所隱含的理性內涵或抽象思維，並無法讓言語昇華至更高層次的藝術表現。然而在舞台上，我們往往會把台詞的層次處理得更低，甚至連台詞的理性內涵都喪失了。台詞變成空有形式的聲音。很快地，這樣的台詞讓演員覺得厭倦，變成詮釋角色時的阻礙。演員開始強迫自己硬擠出情感，訴諸老派的聲音表現，創造「抑揚頓挫」，強調特定字眼，最後終於弱化了自身的創作直覺。

　　要讓台詞充滿生命力，使其超越日常言語的層次，最好的方式就是訴諸我們的想像力。當台詞背後有意象作為支撐時，它就有力度表現自己，再多次重複也無損其鮮活度。若有哪個場景觸動了你，讓你覺得它足以代表全劇精髓，特別是表現出你角色的本質，試著去找到它的主要台詞，並在這些句子中找出關鍵的字詞，將它們轉化為意象畫面。這樣一來，你會讓台詞活過來。它的表現力會逐漸渲染開來，從你所選定的字句延伸到其他句子，讓你每次說出角色台詞時，都在你內在激發出越來越深刻的、充滿想像力的欣喜。若不是藉著發展藏身台詞背後的意象，你又如何能在台上說出李爾王的「聽我說，天哪，聽我說！造化的女神，聽我說！」（第一幕第四景）「刮啊，大風，刮出你們的狂怒來！把你們的頭顱面目刮成個稀爛！」（第三幕第二景）「你真不該把我從墳墓中拖出

來。」（第三幕第七景）等獨白台詞？你也可以拿那些只符合劇中某個主題的台詞，為每一句創造意象。舉例來說，你可以強調所有李爾王提到他孩子們的台詞。在一番更深入的努力後，你會發現在這齣悲劇中，李爾王每一次說出口的「寇蒂莉亞」、「瑞根」、「高納里爾」，或是以女兒為對象的「你」、「汝」、「你們」等字句，其實都有著不一樣的涵意。

在李爾王腦海中，這些字詞背後浮現著不一樣的畫面。而身為演員的你，在飾演李爾王一角時，就該在想像中召喚出這些畫面。你會看見這些畫面如何為字句與場景賦予渲染力。另一個例子是《第十二夜》。你可以著眼於所有與愛的主題有關的字句（《第十二夜》中所有角色不是深受某人吸引，就是在熱戀中）。當你為台詞找到各種不一樣的畫面後，這些畫面會讓台詞變得生動鮮活、真誠自然，同時也回饋劇中主題。需要你在角色中想像、注入生命力的，不只是那些重要字句而已，只要是任何「沒處理好」的字眼，你都可以為它創造畫面，讓它重新活過來。果戈里《欽差大臣》劇中，市長女兒對歐席普（Osip）說：「你主人的小鼻子多可愛。」有多少次女演員站在台上，使盡力氣強調這句台詞，好讓觀眾發笑？如果真的去想像這「可愛的小鼻子」，讓意象幫助台詞變得有趣、生動且輕鬆，是不是容易得多呢？

日復一日地演練你所創造的畫面，讓它們變得更有力度、更完美。

讓我們回到心理動作。

心理動作能夠超越身體的限制

讓我們從幾個簡單動作開始練習：舉起單隻手臂、放下手臂、向前伸長、向旁伸長，諸如此類。在做動作時避免非必要的身體緊繃。想像能量沿著動作的方向投射、發散。

　　接著用更大力氣、更快速度做相同動作，如前述想像投射的能量。

　　現在帶著極度張力做相同的動作，然後再慢慢減少肌肉的緊繃感，同時想像身體的力量被另一股越來越強的精神力量所取代。起立、坐下、在房間內走動、雙膝跪下、躺下等等，試著只用你的**內在**力量來做出這些動作。當你完成了外在動作之後，於內在讓它們繼續進行。

　　以不同質感創造心理動作，試著忘記你的肉身，全神貫注於動作的內在力量。你的投射能量會自行取得心理動作的質感。

　　做個簡單的練習（清理房間、整理飯桌、把書房的書擺好、澆花等），試著感受與動作有所連結的內在力量與投射。

　　再做一連串的簡單動作，不過這次只在你的想像裡面做動作。這樣一來，你才能處理內在力量與投射的純粹形式。接著換以心理動作做一次類似的練習。

　　透過這樣的練習，你會讓自己認識到這股從舞台傳遞給觀眾、讓觀眾深受吸引的力量。

想像的空間與時間

　　讓我們從幾個簡單動作開始練習：以中等速度舉起單隻手臂，同時想像經過了**很長一段時間**。重複同樣動作，這次想像它只耗費了**極短**的時間。

　　繼續上述簡單動作練習，直到你感覺你的想像力已具有十足說服力為止。

　　用中等速度做「打開」的動作（見圖十四）。繼續在你的想像中做動作，並想像你在一段無止盡的時間中，將動作延伸至無止盡的遠方。接著，再用一模一樣的中等速度，想像在侷限的空間中瞬間將動作完成。

用同樣的方式做出「關起來」的動作。

先從「打開」的動作開始，再「關起來」，將原本無止盡的空間收縮到一個小小的點（見圖十五）。先用很長的時間來做動作，接著再用很短的時間。同樣動作，但這次改用很長的時間搭配侷限的空間，最後是快速瞬間搭配無盡的空間。

你可以自己嘗試用不同組合變化來探索心理動作。

接下來是簡單的即興。舉例來說，有個害羞男子走進一間店，要選購他需要的東西。在即興過程中，讓害羞感藉由想像周遭空間**收縮**而自然浮現。接著，是一個莽撞、友善過了頭的人走進店內。即興時則藉著在腦海中不斷**擴張**空間，來建立莽撞感。最後，即興表現書架前一個意興闌珊的懶散角色，他正在選一本書來讀。他的意興闌珊與懶散皆是藉著「延展的時間感」建立。重複上述行動，不過這次是一個充滿好奇心的人像在尋找某本特定的書，並藉由「收縮的時間感」來感受好奇人物的心理狀態。至於外在的功課，則要試圖維持每次即興練習的時間長度盡量相同。拿出自劇本或文學作品的角色來做同樣練習。

在日常生活中去注意你對時間與空間的「奇幻」體驗。觀察你所遇到的人們，試著揣測他們如何感受時間與空間。

　　契訶夫的建議出自他自身的經歷與訓練。就像每個天生的演員一樣，他總是時時投入於這些觀察中。在下段出自其 1927 年回憶錄《演員之路》（*The Path of an Actor*）的文字中，契訶夫追述他生命中最私密的時刻之一：摯愛父親之死。契訶夫以極大勇氣與真誠，坦承在父親臨死床前一切無能為力的時刻，他卻如何也捨不得擺脫那幕「人類受苦的怵目驚心景象」。契訶夫從自身經驗所取得的，比任何「情緒記憶」都要來得深刻。這對每個演員來說，都會是無比珍貴的一課。

圖十四

圖十五

　　在舞台上表演死亡時，我們演員是可以錯得多離譜啊！我們總是太在意死亡的生理過程，自以為是地認為這就代表死亡的畫面。這樣的選擇是沒有藝術性的，因為寫實地表現人死前肉體所受的折磨，絕不可能是藝術的。我們不能虐待觀眾，在他們面前以如此揪心痛楚讓他們感到扭曲窒息。透過這種方式，只能在觀眾心中喚起痛苦與厭惡。我們越試著如實表現將死之人的身體病痛，我們就離死亡意象的藝術層次越來越遠。舞台上的死亡，必須要被描繪為一種時間感的漸緩與消逝。台上詮釋死亡的演員，在那一刻，要如此設計自身的節奏感，好讓觀眾感覺時間變得越來越緩慢，最後不知不覺地來到一個停頓，就好像漸慢的節奏暫停了一秒一般。這個停頓便會帶來死亡的效果。同時，觀眾還免於觀看垂死之人其生理死亡的種種不堪。當然，演員需要能掌握高層次的表演技巧，才能完成這項藝術任務。重要的是，演員不只要學習在舞台上感受時間，還要學會如何掌控這種感受……空間裡的身體，以及時間裡的節奏，這些都是給演員表達的工具。

　　麥可‧契訶夫呼籲當代演員要能掌握想像的時間與空間。對演員來說，意識到想像的時間與空間存在，能為台上的表演帶來有別以往的深度與層次。不過，如何運用想像力轉換舞台上的時間與空間，讓演員能藉此表現角色的內在生命，讓他們有能力贏得觀眾，都是需要學習與訓練的。創造想像的時間與空間之技巧，可直接運用於排練場或正式演出時，同時也能運用在演員對於心理動作的訓練上。心理動作一旦搭配想像的空間與時間，能為演員帶來全新的意義。想像你周遭的空間有著明確的質感：收縮或延展、黑暗或明亮、寬廣或狹隘。在想像的空間中演練心理動作。接著再為心理動作與空間找到某種內在節奏。想像心理動作轉化了周遭的空間。為心理動作、想像的空間與時間創造各種可能的排列組合。不斷地改變質感，發現不同的組合，尋找各式各樣的心理層次。

　　心理動作這套表演方法，還要搭配想像的空間與時間才算得上完整。任何對契訶夫表演技巧原則有興趣、有企圖的演員，都應該要好好探索並演練想像的空間、想像的時間與心理動作之間的深層內在連結。